I

PLAY

Top 100
Greatest
Hymns Collection

詩歌 ✝

MY SONGBOOK

歌曲

✝ 傳統詩歌

🪷 敬拜讚美

歌曲索引

調性＼級數	I	II	III	IV	V	VI	VII	連接和弦		
C	C	Dm	Em	F	G	Am	Bdim.	G/B	C/E	Am/G Em/G
C#/D♭	D♭	E♭m	Fm	G♭	A♭	B♭m	Cdim.	A♭/C	D♭/F	B♭m/A♭ F♭m/A♭
D	D	Em	F#m	G	A	Bm	C#dim.	A/C#	D/F#	Bm/A F#m/A
D#/E♭	E♭	Fm	Gm	A♭	B♭	Cm	Ddim.	B♭/D	E♭/G	Cm/B♭ Fm/B♭
E	E	F#m	G#m	A	B	C#m	D#dim.	B/D#	E/G#	C#m/B F#m/B
F	F	Gm	Am	B♭	C	Dm	Edim.	C/E	F/A	Dm/C Am/C
F#/G♭	G♭	A♭m	B♭m	C♭	D♭	E♭m	Fdim.	D♭/F	G♭/B	E♭m/D♭ B♭m/D♭
G	G	Am	Bm	C	D	Em	F#dim.	D/F#	G/B	Em/D Bm/D
G#/A♭	A♭	B♭m	Cm	D♭	E♭	Fm	Gdim.	E♭/G	A♭/C	Fm/E♭ Cm/E♭
A	A	Bm	C#m	D	E	F#m	G#dim.	E/G#	A/C#	F#m/E C#m/E
A#/B♭	B♭	Cm	Dm	E♭	F	Gm	Adim.	F/A	B♭/D	Gm/F Dm/F
B	B	C#m	D#m	E	F#	G#m	A#dim.	G#/A#	B/D#	G#m/F# D#m/F#

各調級數和弦表

1 快樂歌

作詞 / HENRY VON DYKE　作曲 / LUDWIG VON BEETHOVEN

Key：G　Play：G　4/4　♩=112

G				C				G/D				D		G	
3	3	4	5	5	4	3	2	1	1	2	3	2·	1	1	— ‖

G				D				G/B				D			
3	3	4	5	5	4	3	2	1	1	2	3	3·	2	2	—

快 樂 快 樂 我 們 崇 拜 榮 耀 慈 愛 大 主 宰
晨 星 引 起 偉 大 歌 聲 奉 勸 萬 民 都 響 應

G				C				G/D				D		G	
3	3	4	5	5	4	3	2	1	1	2	3	2·	1	1	—

奉 獻 心 靈 在 主 面 前 如 同 花 朵 向 日 開
天 父 慈 愛 統 治 我 們 弟 兄 友 愛 繫 人 群

D								B			Em		D		
2	2	3	1	2	3 4	3	1	2	3 4	3	2	1	2	5	—

愁 霧 疑 雲 罪 惡 憂 驚 懇 求 救 主 消 除 盡
一 同 前 進 歌 唱 不 停 奮 鬥 之 中 見 忠 勇

G				C				G/D				D		G	
3	3	4	5	5	4	3	2	1	1	2	3	2·	1	1	— ‖

萬 福 之 源 永 樂 之 主 賜 下 光 明 滿 我 心
凱 歌 高 唱 歡 聲 震 天 迎 接 光 明 作 新 民

Fine

麥書國際文化事業有限公司

平安夜

作詞 / JOSEPH MOHR

Key：C Play：C 6/8 ♩=85

```
C            G7              C                    C
| 1̇ 5 3   5·4 2 | 1  ·   1  · |‖: 5·6 5   3  · | 5·6 5   3  · |
                                  平   安  夜    聖  善  夜
                                  平   安  夜    聖  善  夜
                                  平   安  夜    聖  善  夜

G7                C               F                 C
| 2̇   2̇  7  · | 1̇   1̇   5 | 6   6  1̇·7 6 | 5·6 5   3  · |
  萬  暗  中     光  華  射    照  著  聖 母    照  著  聖  嬰
  牧  羊  人     在  曠  野    忽  然  看 見    天  上  光
  神  子  愛     光  皎  潔    救  贖  宏 恩    黎  明  來

F                 C               G7               C
| 6   6  1̇·7 6 | 5·6 5   3  · | 2̇   2̇  4̇·2̇ 7 | 1̇ ·   3  · |
  多  聽  慈 祥    也  多  少     天  真  亞     照
  少  見  天 軍    唱  出  哈     利  路  光     普
  聖  容  發       來  多  榮                   照
  靜  享  天 賜    安  眠         救  主  降     生
  救  耶  穌 今    我  夜         主  降         生

C            G7              C
| 1̇·5 3   5·4 2 | 1̇ ·   1̇  · :‖
  靜  享  天 賜    安  眠
  救  耶  穌 今    我  夜
                              Fine
```

麥書國際文化事業有限公司

3 聖善夜

作詞 / ADOLPHE ADAM

Key：C　Play：C　6/8　♩=98

C
| ḷ 3 5 | i 5 3 | ḷ 3 5 | i 5 3 ‖

C
| ḷ 3 5 | i 5 3 | ḷ 3 5 | i 5 3 ‖

C
| ḷ 3 5 | i 5 3 | ḷ 3 5 | i 5 3 ‖

C
| 3 · 3 3 |

| 5 · 5 5 |

F
| 6 6 4 6 |

C
| i · i · |

喔　聖善夜　　眾星照耀極光
救　主教我　　要彼此相愛真

Am　　　　G　　　　　　C
| 5 5 3 2 | 1 · 3 4 | 5 · 4 2 | i · i · i · i · |

明今夜良辰　親愛救　主臨塵平
誠仁愛誡命　傳福音　講和平

C
| 3 · 3 3 | 5 · 5 5 |

F
| 6 6 4 6 |

C
| i · i · |

世　人沉淪　　全地已罪惡滿
主　碎鎖鍊　　因罪奴是我兄

Em　　　　　B7　　　　Em
| 5 5 #4 3 | 7 · 5 6 | 7 · 2 1 7 | 3 · 3 · | 0 · 0 5 ‖

盈直到主來　靈魂自　覺寶珍　　　困
弟靠祂聖名　壓迫全　被除清　　　快

G　　　　　　　　C
| 5 · 6 · | 2 · 5 · | 6 5 i 3 | 6 · 5 5 |

倦　世　人　驟　獲希望真歡喜因眾
來　高　唱　歡　樂詩歌同感謝眾

G　　　　　　　　C
| 5 · 6 · | 2 · 5 · | 6 5 i 3 | 5 · 5 · |

為　迎　接　一　榮耀新清晨
人　當　齊　聲　讚揚主聖名

Am　　　　　　　　　　Em
| i · i · | i · 7 6 | 7 · 7 · | 7 · 7 7 |

恭　　　敬崇拜　　啊
基　　　督我主　　啊

Dm　　　　　　　　　Am
| 2 · 2 · 2 | 6 6 6 | i · i · | i · i i ‖

聽　　　天使唱歌　聲　　啊
永　　　遠頌祂聖　名　　至

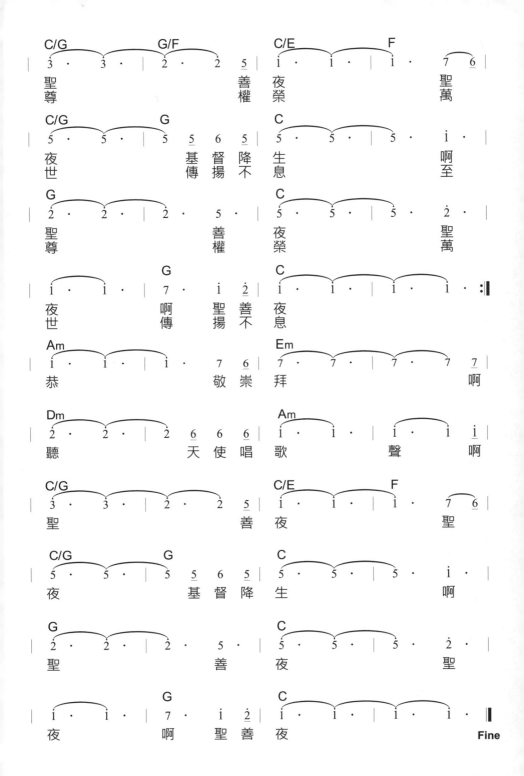

4 普世歡騰

作詞 / ISAAC WATTS

Key：D　Play：C　2/4　♩=100　GT.Capo：2　K.B.Transport：+2

麥書國際文化事業有限公司

古舊十架

詞曲 / GEORGE BENNARD

5

Key：B♭　　Play：G　　6/8　♩=60　　GT.Capo：3　　K.B.Transport：+3

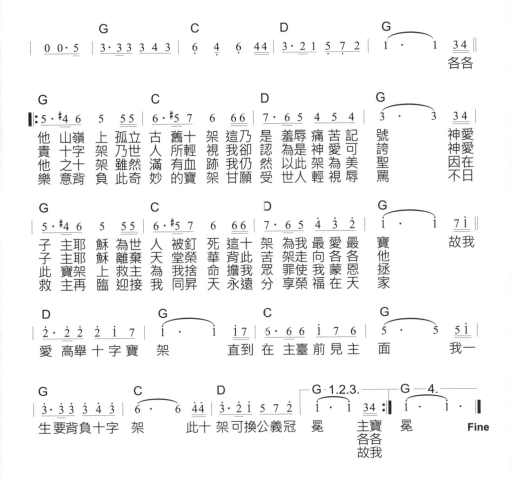

麥書國際文化事業有限公司

6 祢真偉大

作詞 /CARL GUSTAV BOBERG　作曲 / SWEDISH TRADITIONAL MELODY

Key：C　Play：C　4/4　♩ = 70

```
          G     C        Bm7   Em       Am7   D        G
| 0  0  0 5 5 i | 3 · 2 i 7 i 6 | 5 — 0 i 7 i | 2 — 0 3 4 7 | i — 0 5 5 5 ||
                                                              主啊我
```

```
 G                      C                  Bm7           Am7        G
|: 3 ·  5 5 5 6 6 | 4  6  0 6 6 6 | 5 · 3 5 5 4 4 | 3 — 0 5 5 5 |
   神   我每逢舉目     觀  看  祢手所    造   一切奇妙大      工      看見星
   到   神竟願差祂     兒  子  降世捨    命   我幾乎不領      會      主在十
```

```
 G                      C                  Bm7           Am7 D      G
| 3 ·  5 5 5 6 6 | 4  6  0 6 6 6 | 5 · 3 5 5 4 4 | 3 — 0 5 5 i ||
  宿   又聽到隆隆     雷  聲  祢的大     能   遍滿了宇宙     中      我靈歌
  架   甘願被我的     重  擔  流血捨     身   為要赦免我     罪
```

```
 G                      Bm7   Em       Am7        D         G
| 3 · 2 i 7 i 6 | 5 — 0 i i 7 | 2 — 0 4 6 5 | 3 — 0 5 5 i |
  唱   讚美救主我     神       祢真偉     大      何等偉     大      我靈歌
```

```
 G     C        Bm7   Em       Am7   D        G
| 3 · 2 i 7 i 6 | 5 — 0 i 7 i | 2 — 0 3 4 7 | i — 0 5 5 5 :||
  唱   讚美救主我     神       祢真偉     大      何等偉     大      當我想
                                                              當主再
```

```
 G     C                  C                  Bm7           Am7        G
| 3 ·  5 5 5 6 6 | 4  6  0 6 6 6 | 5 · 3 5 5 4 4 | 3 — 0 5 5 5 |
  來   歡呼聲響徹     天  空  何等喜     樂   主接我回天     家      我要跪
```

```
 G                      C                  Bm7           Am7        G
| 3 ·  5 5 5 6 6 | 4  6  0 6 6 6 | 5 · 3 5 5 4 4 | 3 — 0 5 5 i ||
  下   謙恭的崇拜     敬  奉  並要頌     揚   神啊祢真偉     大      我靈歌
```

```
 G     C        Bm7   Em7      Am7        D         G
| 3 · 2 i 7 i 6 | 5 — 0 i i 7 | 2 — 0 4 6 5 | 3 — 0 5 5 i |
  唱   讚美救主我     神       祢真偉     大      何等偉     大      我靈歌
```

```
 G     C        Bm7   Em       Am7   D        G
| 3 · 2 i 7 i 6 | 5 — 0 i 7 i | 2 — 0 3 4 7 | i — — — ‖
  唱   讚美救主我     神       祢真偉     大      何等偉     大
                                            Rit...          **Fine**
```

麥書國際文化事業有限公司

神真美好

作詞 / PAUL MAKAI　作曲 / 佚名

Key : D　**Play : D**　4/4　♩= 94

Dmaj7	G		Dmaj7	G	
7 1 5 7 1 7	7 · 1 1	—	7 1 5 7 1 7	7 · 1 1	—

Bm	G		Em F#m G		A7 D
7 1 5 7 1 7	7 · 6 6 · 6 7	i 7 5 5 1 1	1 3 2 2	1 1	

	Dsus4 D	A7	D	Dmaj9
1 · 1 1 · 1	1 · 1 1 2 2 ‖	1 — 1 3	2 — — 0	
		神　真美好		

A7	D	D/C	G/B B♭dim
2 — 2 4	3 — — 0	3 — 3 5	4 0 2 4
神　真美好		神　真美好	祂真

D/A A	D Dsus4	D Dsus4 D	D
3 — 2 —	1 — 0 0 ‖	3 · 4 4 5 5 ‖	1 — 1 3
是　美好			祂　關心

Dmaj9	A7	D	D/C
2 — — 0	2 — 2 4	3 — — 0	3 — 3 5
我	祂　關心我		祂　關心

G/B B♭dim	D/A A	D Dsus4	D
4 0 2 4	3 — 2 —	1 — 0 0 ‖	1 — 1 3
我　祂真關心　我			祂　真愛

Dmaj9	A7	D	D/C
2 — — 0	2 — 2 4	3 — — 0	3 — 3 5
我	祂　真愛我		祂　真愛

G/B B♭dim	D/A A	D Dsus4	Bm G	
4 0 2 4	3 — 2 —	1 — 0 0 ‖	7 1 5 5 7 5 1 7	7 · 1 1 — ‖
我　祂真是愛　我			**Fine**	

麥書國際文化事業有限公司

8 耶穌愛我

作詞 / WILLIAM B. BRADBURY 作曲 / 佚名

Key：E♭ Play：C 2/4 ♩=68 GT.Capo：3 K.B.Transport：+3

麥書國際文化事業有限公司

耶穌恩友

作詞 / JOSEPH SCRIVEN　作曲 / CHARLES C. CONVERSE

Key：E　　Play：D　　4/4　♩=74　　GT.Capo：2　　K.B.Transport：+2

Gmaj7	A/G		Gmaj7	A/G		F#m	Bm		Em	A		D	C/D
3	—	2 —	3·	43 2	—	5·	77113	4	—	6·554	3	—	—

A/D	G	%D			G			D		Bm	
0	0176	— ‖ 5·	56531	1	—	6̣	0	5·	13153		

耶　穌是我親愛　朋　　友　　擔　當我罪與憂
或　是遇試煉或遇　引　　誘　　或　有煩惱壓心
　　是否軟弱勞苦　多　　愁　　掛　慮重擔壓肩

Em		A		D		D7/F#		G		E7/G#	A	G/A
2	—	—	0	5·	56531	1	—	6̣	0	5·	13217	

愁頭　　　　何　切等權利能將　萬　　喪　事膽　帶　來到主恩座前
頭　　　　　切　主乃是我避難　　　　　事膽　帶　　到主恩座前
　　　　　　　　莫灰心切莫　　　處　　所　　來　　到主恩座前

D				G/D		D		Em		A		D	
1	—	—	0	0	0 0 0 ‖ 2·	#1 2 3 4 2	3	—	5	0			

求　　　　　　多　少平安屢屢　失　　去
求　　　　　　何　處得此忠心　朋　　友
求　　　　　　親　或離我友或　棄　　我

G		D	B7	Em		Gm		D		D/C	G/B	G	E/G#
6·	65343	2	—	—	0	5·	56531	1	—	6̣	0		

多　少痛苦白白　受　　皆　因未將各樣　事　　情
分　擔一切苦與　憂　　耶　穌深知我們　軟　　弱
來　到主恩座前　求　　在　主懷中必蒙　護　　佑

A				D		Gmaj7	A/G		Gmaj7	A/G	
5·	13217	1	—	—	0 :‖ 3	—	2̇	7̇1̇2̇	3·	4̇3̇ 2̇	—

帶　來到主恩座前　求
來　到主恩座前　　求
與　主同在永無　　憂

F#m		Bm		E7		A		D		G/D		D	G/D
5·5̇5̇ 3	1̇	67̇1̇	#4	·6̇ 5	4̇5̇4	3	—	—	1	2	0	4̇3̇2̇1̇7654	%

A		D		D/C	Bm7		B♭	C	D	
5·	13217	1	—	—	5·4̇4̇ 1̇	#5	1̇	1̇	— — — ‖	

與　主同在永無　憂

Rit...

Fine

麥書國際文化事業有限公司

10 奇妙十架

作詞 / ISSAC WATTS　作曲 / LOWELL MASON

Key：F　Play：F　4/4　♩= 60

F		C	Dm	B♭	C	F		F				Gm	C	F	
3	3 3	2	1	2	3 2	1	—	1	1 2	3	2 3	4	3 2	3	—

每 逢 思 想 奇 　 妙 十 　 架
求 主 禁 我 別 　 有 所 　 誇

F		B♭		F		C		F				Gm	C	F	
3	3 3	4	3 2	1	7 1	2	—	1	1 2	3	2 3	4	3 2	3	—

榮 耀 之 主 在 　 上 懸 　 掛
但 誇 我 主 代 　 贖 十 　 架

萬 般 尊 貴 頓 　 看 有 　 損
從 前 所 慕 虛 　 榮 假 　 樂

┌ F —1.— C — Dm ┐	B♭	C	F		┌ F —2.— C — Dm ┐	B♭	C	F	
3　3 3　2　1	2	3 2	1	—	3　3 3　2　1	2	3 2	1	—

從 前 所 誇 今 　 覺 鄙 下
今 因 主 血 甘 　 盡 丟 下

F				Gm	C	F		F		B♭		F		C	
1	1 2	3	2 3	4	3 2	3	—	3	3 3	4	3 2	1	7 1	2	—

試 看 其 頭 其 　 足 其 手
宇 宙 萬 物 若 　 歸 我 管

慈 愛 憂 愁 和 　 血 並 流
奉 獻 仍 難 償 　 主 恩 眷

F				Gm	C	F		F		C	Dm	B♭	C	F	
1	1 2	3	2 3	4	3 2	3	—	3	3 3	2	1	2	3 2	1	—

如 此 愛 憂 自 　 古 焉 有
主 愛 如 慈 超 　 奇 深 厚

荊 棘 反 成 榮 　 耀 冕 旒
圖 報 必 將 身 　 心 全 獻

Fine

麥書國際文化事業有限公司

我是主羊

詞曲 /ORIEN JOHNSON

Key:D Play:D 4/4 ♩=144

麥書國際文化事業有限公司

12 與主更親

作詞 / SARAH F. ADAMS 作曲 / LOWELL MASONL

Key：E♭　Play：C　4/4　♩=84　GT.Capo：3　K.B.Transport：+3

C		Em	G7	C		F	C/E	G7
5	— 6 5	5 · 3 5	—	5	— 6 5	5 · 3	2	—

C		F		C	G7	C	
3	— 2 1	1 · 6 6	—	5 1	7 2	1	— — —

𝄋

C		F		C	Am	Dm	G7
3	— 2 1	1 · 6 6	—	5	— 1 3	2	— — —

我　願與主親近　　更　加親近
展　開喜樂翅膀　　向　天飛升

C		F		C		G7	C
3	— 2 1	1 · 6 6	—	5 1	7 2	1	— — —

縱　然被釘十架　　高掛我　身
飛　過日月星辰　　上進不　停

C	Am	Em	G7	C		F	C/E	G7
5	— 6 5	5 · 3 5	—	5	— 6 5	5 · 3	2	—

我　願如此歌唱　　我　願與主親近
我　願如此歌唱　　我　願與主親近

C		F		C	G7	C	
3	— 2 1	1 · 6 6	—	5 1	7 2	1	— — —

我　願與主親近　　願更親　近
我　願與主親近　　願更親　近

C		F		C	G7	C	
3	— 2 1	1 · 6 6	—	5 1	7 2	1	— — —

𝄆

C		F		C	Am	Dm	G7
3	— 2 1	1 · 6 6	—	5	— 1 3	2	— — —

我　願與主親近　　更　加親近
夢　中階梯顯現　　上　達天庭

C		F		C	G7	C
3	— 2 1	1 · 6 6	—	5 1	7 2	1

縱　然被釘十架　　高掛我　身
一　切蒙主所賜　　慈悲豐　盈

C		Am		Em		G7		C		F		C/E		G7	
5	—	6	5	5 ·	3	5	—	5	—	6	5	5 ·	3	2	—

我　　願如　此　歌唱　　我　　願與　主　親近
天　　使前　來　歡迎　　召　　我與　主　親近

C			F			C		G7		C					
3	—	2	1	1 ·	6	6	—	5	1	7	2	1	—	—	—

我　　願與　主　親近　　願　更　親　　近
我　　願與　主　親近　　願　更　親　　近

C			F			C		Am		Dm		G7			
3	—	2	1	1 ·	6	6	—	5	—	1	3	2	—	—	—

我　　雖流　蕩　無親　　紅　日　西　沉
醒　　來滿　心　感激　　讚　美　不　停

C			F			C		G7		C					
3	—	2	1	1 ·	6	6	—	5	1	6	2	1	—	—	—

黑　　暗壟　罩　我身　　以　石　為　枕
懷　　中愁　苦　盡消　　立　石　為　證

C		F		Em		G7		C		Am		C/E		G7	
5	—	6	5	5 ·	3	5	—	5	—	6	5	5 ·	3	2	—

夢　　中依　然　追尋　　我　　願與　主　親近
路　　中所　歷　艱辛　　使　　我與　主　親近

C			F			C		G7		C					
3	—	2	1	1 ·	6	6	—	5	1	7	2	1	—	—	—

我　　願與　主　親近　　願　更　親　　近
我　　願與　主　親近　　願　更　親　　近

C		1.		F			C		G7		C				
3	—	2	1	1 ·	6	6	—	5	1	7	2	1	—	—	—

C		2.		Em		G7		C		F		C/E		G7	
5	—	6	5	5 ·	3	5	—	5	—	6	5	5 ·	3	2	—

C			F			C		G7		C					
3	—	2	1	1 ·	6	6	—	5	1	7	2	1	—	—	—

C		G7		C				
5	1	7	2	1	—	—	—	

願　更　親　　近　　**Fine**

13 愛拯救我

作詞 / JAMES ROWE　作曲 / HOWARD E. SMITH

Key：B♭　　Play：C　　6/8　♩=52　　GT.Capo：各弦調降全音　　K.B.Transport：-2

C				G		D7		G	
6 ·	6 7 i	5	5 i ·	3 · 3	2	i i	i ·		

‖:

G				G		G		D7				
5	6	5	3	5	6	5 ·	5 6 7	1	2	7	7	0
平	安	邊	岸	我	遠	離	陷 溺 罪	深	海	裡		
我	今	全	心	奉	獻	主	永 遠 歸	主	支	配		
危	險	中	者	朝	上	看	耶 穌 完	全	恩	典		

D7				D7		D7		G				
6	7	6	4	6	7	6	6 7 1	7	6	5 ·	5	0
習	染	污	點	日	益	深	再 無 望	能	得	起		
我	活	著	惟	靠	主	恩	萬 代 歌	唱	讚	美		
主	要	以	愛	拯	救	你	脫 離 波	濤	危	險		

G				G		G		C				
5	6	5	3	5	6	5 ·	5 6 7	1	5	6 ·	6	0
幸	喜	海	洋	大	主	宰	聽 我 絕	望	呼	救		
愛	力	何	大	且	何	真	激 發 我	靈	頌	揚		
大	浪	必	須	聽	主	命	他 是 海	洋	主	宰		

C		Cm		G		D		G				
6	7	1	2	3	1	7	6	5 ·	2 ·	1 ·	1	0
從	海	中	將	我	舉	起	蒙	主	拯	救		
忠	心	服	從	愛	救	主	乃	我	該	當		
衪	是	你	永	遠	救	主	救	你	現	在		

%

G		D7		G		G		G/B		C	E7/B	Am7	
3	5	2	1 ·	1	0	1	3	7	6 ·	6	0		
愛		拯 救	我			愛		拯 救	我				

C/G				G		A7		D7	
6 ·	6 7 1	5	1 1 ·	2 ·	6	3	2 ·	2	0
當	無 別	法	可 救	愛		拯 救	我		

G	D7	G		G	G/B	C E7/B Am7	⊕

| 3 · 5 2 | 1 · 1 0 | 1 · 3 7 | 6 · 6 0 |

愛　　拯救我　　　　愛　拯救我

C —1.2.—　　　G　　　　　　　D7　　　　　　　G

| 6 · 6 7 1 | 5 1 1 · | 3 · 3 2 | 1 · 1 · ‖

當　無　別　法可救　　愛　拯救　我

G　　　　D7　　　　　　G　　　　　　　　G　　　G/B　　　C E7/B Am7

| 3 · 5 2 | 1 · 1 · | 1 · 3 7 | 6 · 6 · |

C/G　　　　　　G　　　　　　　A7　　　　　　　D7

| 6 · 6 7 1 | 5 1 1 · | 2 · 6 3 | 2 · 2 · |

G　　　　D7　　　　　　G　　　　　　　　G　　　G/B　　　C E7/B Am7

| 3 · 5 2 | 1 · 1 · | 1 · 3 7 | 6 · 6 · |

C/G　　　　　　G　　　　　　　D7　　　　　　　G

| 6 · 6 7 1 | 5 1 1 · | 3 · 3 2 | 1 · 1 · :‖

C —3.—　　　G　　　　　　　　D7　　　　　　　G

| 6 · 6 7 1 | 5 1 1 · | 3 · 3 2 | 1 · 1 · ‖

當　無　別　法可救　　愛　拯救我　　　　　　　※

⊕ C　　　　　　G　　　　　　　D7　　　　　　　G

| 6 · 6 7 1 | 5 1 1 · | 3 · 3 2 | 1 · 1 · ‖

當　無　別　法可救　　愛　拯救我

C　　　　　　G　　　　　　　D7　　　　　　　G

| 6 · 6 7 1 | 5 1 1 · | 3 · 3 2 | 1 · 1 · ‖

Fine

麥書國際文化事業有限公司

14 微聲盼望

詞曲 / SEPTIMUS WINNER

Key：C　Play：C　3/4　♩=110

```
F                                    C
| 4  4 4  4 | 4  7  i | 5  —  — | 3  5  3 |

G7                                   C
| 4  4 7 7  7 | 7  6  7 | 1  —  — | 1  —  — ‖

C              F/C            C              C
‖: 5  5 5  5 | i  7  6 | 5  —  — | 3  —  — |
   在  這 忙  碌  生  活  當        中
   世  界 一  切  浮  華  宴        樂

G7             G7             C              C
| 4  4 4  4 | 6  5  4 | 3  —  — | 3  —  — |
  疲  倦 寂  寞  多  感  唱        束
  只  是 欺  騙  與  束  縛

C              C7             F              C/G
| 3  3 3  3 | 3  4  5 | 6  —  — | i  —  — |
  你  心 靈  飢  渴  與  空        虛
  真  實 與  不  變  的  珍        寶

G7             G7             C
| 5  5 5  5 | 7  6  7 | i  —  — | i  —  — |
  卻  無 法  得  著  安  慰
  在  世 間  永  找  不  到

C              G7             C              C
| 5  5 5  5 | 5  #4  ♮4 | 3  —  — | 1  —  — ‖
  聽  這 聲  音  何  等  美        妙
  來  你 要  向  高  山  舉        目

G/D            D7             G              G7
| 7  7 7  7 | 7  i  7 | 5  —  — | 5  —  — |
  是  你 溫  柔  真  實  言        詞
  你  心 靈  必  得  滿        足
```

Public Domain (PD)

C　　　　　　　F/C　　　　　C　　　　　C
| i̅ i̅ i̅ i̅ | i̅ 7 6 | 5 — — | i — — |
聽　慈愛聲　向　你　呼　　召
來　飲於生　命　活　水　　泉

C/G　　　　　G7　　　　　C
| 3̅ 3̅ 3̅ 3̅ | 5 4 2 | 1 — — | i — — ‖
帶　來好信　息　與　你
必　可享和　平　安　全

G　　　　　　　　　　　　C
| 5 — — | 5 6 7 | i — — | i 7 i |
微　　　　　聲　盼　望　　　　　我　喜
（微　聲　盼　望）　（微　聲　盼　望）

G　　　　　　　　　　　　C
| 2̣ — — | 2̣ i 2̇ | 3̇ — — | 5 |
聽　　　　　主　慈　愛　　　　　聲
（我　最　喜　聽）　（主　慈　愛　聲）

F　　　　　　　　　　　　C
| 6 — — | 6 7 i | 5 — — | 5 5 3 |
使　　　　　我　心　靈　　　　　痛　苦
（使　我　心　靈）　（使　我　心　靈）

G7　　　　　　　　　　　C
| 4 — — | 4 5 4 | 3 — — | 3 — — :‖
中　　　　　得　安　靈　　　　　　　Fine
（在　痛　苦　中）　（就　得　安　靈）

麥書國際文化事業有限公司

15 祂藏我靈

作詞 / FANNY J. CROSBY　作曲 / WILLIAM J. KIRKPATRICK

Key：D　Play：C　6/8　♩=85　GT.Capo：2　K.B.Transport：+2

```
            C      C7        F              C/G   G7         C
| 0  5 | 5·4 3 3 2 1 | 6·6 6    i   6 | 5·5 5 5 5 4 2 | 1 ·  1    5 ‖
                                                                   奇

%  C        C7        F         C      C     C#dim7      Dm7    G
| 5·4 3 3 2 1 | 6·6 6    5   5 | 5·4 3 3 4 3 | 2 ·    0    5 ‖
  妙 的 救 主 就 是 耶 穌 我 主   這 奇 妙 的 救 主 屬 我        祂

   C        C7        F         Fm      G         G7         C
| 5·4 3 3 2 1 | 6·6 6    i   6 | 5·5 5 5 5 4 2 | 1 ·    0    5 ‖
  藏 我 靈 魂 在 於 磐 石 洞 中   使 我 得 見 喜 樂 江 河        祂

   G                 C              G7            C        G
| 7·7 7   7  6 7 | i·7 6    5   5 | 4 3 4 2 6 5 | 3 ·    3    5 |
  藏 我 靈 魂 在 磐 石 洞 穴 裡   如 乾 渴 之 地 得 蔭 庇        祂

   C        C7        F              G              ⊕      C
| i i i    i   i i | 2·i i    i   6 | 5·5 5 5 5 5 | 5 ·    5    6 |
  藏 我 生 命 在 祂 大 慈 愛 裡 用 祂 全 能 手 來 扶 持        用

   G        G7        C              C              C
| 5·3 1   4·7 7 | 1 ·    1    5 ‖ 5·4 3 3 2 1 | 6·6 6    5   5 |
  祂 全 能 手 來 扶 持        奇 妙 的 救 主 就 是 耶 穌 我 主 祂

   C        C#dim7    Dm7    G      C        C7        F         Fm
| 5·4 3 3 4 3 | 2 ·    0    5 | 5·4 3 3 2 1 | 6·6 6    i   6 |
  將 我 的 重 擔 挪 去        扶 持 保 守 我 使 我 不 致 動 搖 祂

   G        G7        C              G              C
| 5·5 5 5 5 4 2 | 1 ·    0    5 ‖ 7·7 7   7  6 7 | i·7 6    5   5 |
  賜 我 力 量 及 所 需        祂 藏 我 靈 魂 在 磐 石 洞 穴 裡 如

   G7            C        G      C        C7        F
| 4 3 4 2 6 5 | 3 ·    3    5 | i i i    i   i i | 2·i i    i   6 |
  乾 渴 之 地 得 蔭 庇        祂 藏 我 生 命 在 祂 大 慈 愛 裡 用
```

G
| 5·5 5 5 5 5 | 5 · 5 6 | 5·3 1 4·7 7 | 1 · 1 5 ‖
祂 全能 手 來 扶 持　　用 祂 全能 手 來 扶 持　　奇 %

C　　　　　　　　G　G7　　　C

C　　　　　G　G7　　　C
| 5 · 5 6 | 5·3 1 4·7 7 | 1 · 1 · | 1 · 1 · |
持　　　用 祂 全能 手 來 扶 持　　　　　　　　　　**Fine**

麥書國際文化事業有限公司

16 奇異恩典

作詞 / JOHN NEWTON　作曲 / JAMES P. CARRELL

Key：A　Play：G　3/4 ♩=88　GT.Capo：2　K.B.Transport：+2

Em		D		G		
5̣ \| 1 — 3̲ 1 \|	3 — 2 \|	1 — — \|	1 — 5̣ ‖			
				奇		

G		B7/D#		C		G	
‖: 1 — 3̲ 1 \|	3 — 2 \|	1 — 6̣ \|	5̣ — 5̣ \|				
異 恩 典	何 使 等 我	甘 敬 甜 畏	我 使				
此 恩 典							

Em		A7		D		D7	
1 — 3̲ 1 \|	3 — 2 \|	5 — — \|	5 — 3 \|				
罪 已 得	赦 免	安 慰	前				
我 心 得	赦		初				

G		G7		C		G	
5̣ · 3 5 3 \|	1 — 5̣ \|	6̣ · 1 6̣ \|	5̣ — 5̣ \|				
我 失 喪 時	今 即	被 尋 回	蒙 恩 惠 瞎 真				
信 之							

Em ⌐1.⌐		D		G		
1 — 3̲ 1 \|	3 — 2 \|	1 — — \|	1 — 5̣ :‖			
眼 今 得	看 見		如			

Em ⌐2.⌐		D		G		
1 — 3̲ 1 \|	3 — 2 \|	1 — — \|	1 — 5̣ ‖			
是 何 等	寶 貴		許			

G		B7/D#		C		G	
‖: 1 — 3̲ 1 \|	3 — 2 \|	1 — 6̣ \|	5̣ — 5̣ \|				
多 危 險 來 禧 年	試 聖 煉 徒	網 歡 羅 聚	我 恩				

Em		A7		D		D7	
1 — 3̲ 1 \|	3 — 2 \|	5 — — \|	5 — 3 \|				
已 安 光 愛	然 經 誼 千	過 年	靠 喜				

G　　　　　　G7　　　　　C　　　　　G

$\underline{5}$ · $\underline{3}$　$\underline{5}$ $\underline{3}$ | 1 — $\underline{5}$ | $\underline{6}$ · $\underline{1}$　$\underline{1}$ $\underline{6}$ | $\underline{5}$ — $\underline{5}$ |

主　　恩　典讚　完　在　父　不座　怕前　更深

Em—1.————　　D　　　　　G

1 — $\underline{3}$ $\underline{1}$ | 3 — 2 | 1 — — | 1 — $\underline{5}$:|

引　　導　我　歸家　　　　　　　　　將

Em—2.————　　D　　　　　G

1 — $\underline{3}$ $\underline{1}$ | 3 — 2 | 1 — — | 1 — — ‖

望　那　日　快現　　　　　　　　　**Fine**

麥書國際文化事業有限公司

17 在花園裡

詞曲 / C.AUSTIN MILES

Key:G　Play:G　6/8　♩=57

G　　　　　Em　C　G　　D7　　G　　D
| 0 · 0 12 | 3 3227 | i · i 6 | 51 i 72 2 | i · i 5 ||

獨

G　　　　　　　G　　　　　C　　　　　　G
| 5 3 4 5 i 2 | 3 · 0 2 i | i i 2 i 6 | i · 5 7i ||

步徘徊在花園　裏　　玫瑰　花尚有晶瑩　朝　　露忽有

D　　　　　　G　　　　　A7　　　　　D
| 2 2 7 67 | i 2 3 3 | 2 3 2 i | 7 i 2 3 · 2 ||

溫柔聲傳入我耳中乃是神子主耶　穌祂與

G　　　　　D/F#　　　　　D7/F#　　　　　G
| i i i 76 | 7 7 7 55 | 4 4 43 #2 | 3 · 3 i2 ||

我　同行又與　我共話對我　說我單屬於　祂　　與主

G　B7　Em　C　G　　D7　　　　G　　　D7
| 3 3227 | i i i 6 | 51 · i 72 2 | i · i · i | i 0 5 ||

在　園中心靈　真快樂前無人曾經歷　過　　　　我

G　　　　　　　G　　　　　C　　　　　　G
| 5 3 4 5 i 2 | 3 · 0 2 i | i i 2 i 6 | i · 5 7i ||

主慈聲何等甜　蜜　　小雀　鳥停歌屏息　傾　　聽主使

D　　　　　　G　　　　　A7　　　　　D
| 2 2 7 67 | i 2 3 3 | 2 3 2 i | 7 i 2 3 · 2 ||

我聽見天上美妙音叫我心快樂甦　醒祂與

G　　　　　D/F#　　　　　D7/F#　　　　　G
| i i i 76 | 7 7 7 55 | 4 4 43 #2 | 3 · 3 i2 ||

我　同行又與　我共話對我　說我單屬於　祂　　與主

G　B7　Em　C　G　　D7　　　　G　　　D7
| 3 3227 | i i i 6 | 51 · i 72 2 | i · i · i | i 0 5 ||

在　園中心靈　真快樂前無人曾經歷　過　　　　天

G			G		C		G	

G				G			C				G		
5	3	4	5	i	2	3 ·	0 2	i	i	i i 2 i 6	i ·	5	7 i
色	將	暗	夜	幕	漸	垂		我	甚	願 與 主 留 在	園	中	但 主

D				G			A7			D			
2	2	7	6 7	i	2	3	3	2	3 2 i	7	i 2 3 · 2		
命	我	去	懇切	呼	召	我	要	我	心 向 祂	順	從 祂 與		

G			D/F#			D7/F#			G		
i	i	i 7 6	7	7	7 5 5	4	4 4 3 #2	3 ·	3 i 2		
我	同	行 又 與	我	共	話 對 我	說	我 單 屬 於	祂	與 主		

G	B7	Em	C	G	D7	G	
3	3 3 2 2 7	i i i 6	5 i · 7 2 2	i · i ·	i · i ·		
在	園 中 心 靈 真	快 樂 前	無 人 曾 經 歷	過			**Fine**

麥書國際文化事業有限公司

18 天父世界

作詞 / MALTBIE DAVENPORT BABCOCK　作曲 / TRADITIONAL ENGLISH MELODY

Key：E♭　　Play：C　　4/4　♩=92　　GT.Capo：3　　K.B.Transport：+3

C

| 1̣ 5̣ | 1 2 2 5̣ | 1 2 | 4 5̣ | 1 2 2 5̣ | 1 5̣ | 3 5̣ | 1 5̣ 5̣ | 2 1 5̣ |

| 2 5̣ | 1 2 2 5̣ | 1 3 | 4 5̣ | 1 2 2 1 7̣5̣ | 1 5̣ | 1 2 2 5̣ | 1 2 | 1 5̣ | 1 2 | 2 " 1 2 ‖

這

C　　　　　　　　**Am**　　　　　　**F**　　　　　　　**G**

| 3 5 3 2 | 1 — — 2̂3 | 4 6 5 3 | 2 — — 6 |

是　天　父　世　界　　孩　童　側　耳　要　聽　　宇

C　　　　　　　　**Am**　　　　　**F**　　**G**　　**C**

| 5 3 3 2̂1 | 3 2 1 0 5̣ | 1̂2 3 5 2̂3 | 1 — — 5 |

宙　唱　歌　四　圍　響　應　晨　星　作　樂　同　聲　　這

C　　　　　　　　**Am**　　　　　　　　**F**　　　　　**G**

| 1̇ 5 6 7 | 1̇ — — 1̂7 | 6 1̇ 7 6 | 5 — — 6 |

是　天　父　世　界　　我　心　滿　有　安　寧　　樹

C　　　　　　　　**Am**　　　　　**F**　　**G**　　**C**

| 5 3 3 2̂1 | 3 2 1 0 5̣ | 1̂2 3 5 2̂3 | 1 — — 1̂2 ‖

木　花　草　蒼　天　碧　海　述　說　天　父　全　能　　這

‖: C　　　　　　　　**Am**　　　　　　**F**　　　　　　**G**

| 3 5 3 2 | 1 — — 2̂3 | 4 6 5 3 | 2 — — 6 |

是　天　父　世　界　　小　鳥　長　翅　飛　鳴　　清
是　天　父　世　界　　求　主　叫　我　不　忘　　罪

C　　　　　　　　**Am**　　　　　**F**　　**G**　　**C**

| 5 3 3 2̂1 | 3 2 1 0 5̣ | 1̂2 3 5 2̂3 | 1 — — 5 |

晨　明　亮　好　花　美　麗　證　明　天　理　精　深　　這
惡　雖　然　好　像　得　勝　天　父　卻　仍　掌　管　　這

C　　　　　　　　**Am**　　　　　　　　**F**　　　　　**G**

| 1̇ 5 6 7 | 1̇ — — 1̂7 | 6 1̇ 7 6 | 5 — — 6 |

是　天　父　世　界　　祂　愛　普　及　萬　千　　風
是　天　父　世　界　　我　心　不　必　憂　傷　　上

19 常念主愛

詞曲 / 佚名

Key：F　Play：F　4/4　♩=81

```
        F                      Bb                   F            C7      F
| 3 4 | 5  3 2  1  2 1 | 1  —  6 1 1 6 | 5  1 3  5  2 3 | 1  —  —  3 4 ‖
(Piano)                                                              我畫
```

```
       F                      Bb                   F                    C
‖: 5  3 2  1  2 1 | 1  —  6  1 6 | 5  1 3  5  4 3 | 2  —  0  3 4
   夜 常 思 念 祢的 愛    耶 穌 不 能 側長 闊 與 高 深 嚐       如瀑
   愛 如 筵 席 氣味 香    耶 穌 讓 我 蒙恩 人 來 飽 嚐       多虧
```

```
       F                      Bb                   F            C7     F
| 5  3 2  1  2 1 | 1  —  6  1 6 | 5  1 3  5  2 3 | 1  —  0  1 1
   布 從 高 處 瀉下 來    耶 穌 使 我 心快 樂 頌主 恩       祢因
   祢 在 十 架 代死 亡    耶 穌 甘 願 被咒 詛 掛架 上       救贖
```

```
       Bb                    F                    G                   C
| 6  6 6  4  6 6 | 5  —  3 5 5 3 | 2  5 5 5#4 7 6 | 5  —  0  3 4
   愛 肯 降 世 成肉 體    耶 穌 捨 棄 祢榮 光 大寶 座       竟生
   我 出 死 亡 脫罪 孽    耶 穌 祢 寶 血洗 我 白如 雪       又差
```

```
       F                      Bb                   F            C7     F
| 5  3 2  1  2 1 | 1  —  6 1 1 6 | 5  1 3  5  2 3 | 1  —  0  1 1 ‖
   在 律法 下 為人 子    耶 穌 甘 心 受貧 寒 無枕 所       我的
   遣 保惠 師 訓誨 我    耶 穌 行 事 得蒙 主 常喜 悅
```

```
       Bb                    F                    G                   C
| 6  6 6  4  6 6 | 5  —  3 5 5 3 | 2  5 5 5#4 7 6 | 5  —  0  3 4
   愛 都 澆 奠 祢腳 前    耶 穌 因 祢 比萬 有 滿我 意       祢到
```

```
       F                      Bb                   F            C7     F
| 5  3 2  1  2 1 | 1  —  6 1 1 6 | 5  1 3  5  2 3 | 1  —  0  3 4 :‖
   底 又盡 美 又盡 善    耶 穌 我 心 歡喜 住 祢懷 裡       祢的
                                                              我畫
```

```
       F                      Bb                   F            C
| 5  3 2  1  2 1 | 1  —  6  1 6 | 5  1 3  5  4 3 | 2  —  0  3 4
   夜 常羨 慕 祢的 家    耶 穌 在 天 為聖 徒 備安 宅       黃金
```

F			B♭			F		C7		F	
5 3̣2 1 2̣1	1 — 6̣1 6̣	5 1̣3 5 2̣3	1 — 0 1 1								

街 碧玉 城 樂無 涯　耶穌 不 再 有痛 苦 流眼 淚　　　得常

B♭			F			G			C		
6 6̣6 4 6̣6	5 — 3̣5 5̣3	2 5̣5 5̣#4 7̣6	5 — 0 3 4								

在 祢恩 惠 慈愛 中　耶穌 諸 天 所有 福 難較 量　　　祢的

F			B♭			F		C7		F	
5 3̣2 1 2̣1	1 — 6̣1 1̣6̣	5 1̣3 5 2̣3	1 — 0 1 1								

愛 至永 遠 不變 更　耶穌 榮 耀 圍繞 我 成光 浪　　　我的

B♭			F			G			C		
6 6̣6 4 6̣6	5 — 3̣5 5̣3	2 5̣5 5̣#4 7̣6	5 — 0 3 4								

愛 都澆 奠 祢腳 前　耶穌 因 祢 比萬 有 滿我 意　　　祢到

F			B♭			F		C7		F	
5 3̣2 1 2̣1	1 — 6̣1 1̣6̣	5 1̣3 5 2̣3	1 — — 0								

底 又盡 美 又盡 善　耶穌 我 心 歡喜 住 祢懷 裡　　　　**Fine**

20 有福的確據

作詞 / FANNY J. CROSBY　作曲 / PHOEBE KNAPP

Key：D　Play：C　9/8　♩=68　GT.Capo：2　K.B.Transport：+2

C	F/C	C		Dm	G7	C
3 2 1	5· 5· 4 5 6	5· 5· 1 2 3	4· 2· 1·27	1· 1· 3 2 1		

有福的

C	F/C	C		C	G/D D7	G
5· 5· 4 5 6	5· 5· 5 3 5	i· 7 7 6 5#4	5· 5· 3 2 1			

確　據　耶穌屬　我　　我今得　先　嚐主榮耀喜　樂　　為神的
順　服　快樂無　比　　有福的　異　象顯在我心　裡　　天使帶
服　主　萬事安　寧　　我在救　主　裡喜樂滿心　懷　　時刻仰

C	F/C	C		Dm	G7	C
5· 5· 4 5 6	5· 5· 1 2 3	4· 2· 1 2 7	1· 1· 5 5 5			

後　嗣　救贖功　成　　由聖靈　重　生寶血洗　淨　　這是我
信　息　由天而　來　　報明主　憐　憫述說主　愛　　愛
望　主　警醒等　待　　滿得主　恩　惠浸於主

C	F/C	C		F	C/E D7	G	G7
i· 5· 6 6 6	5· 5· 5 5 5	6· i· 7 7 6	7· 7· 7 i 2				

信　息　我的詩　歌　　讚美我　救　主晝夜唱　和　　這是我

C	F/C	C		Dm	G7	C ⌐1.
i· 5· 6 5 6	5· 5· 1 2 3	4· 2· 1·27	1· 1· 3 2 1 ：			

信　息　我的詩　歌　　讚美我　救　主晝夜唱　和　　完全的

⌐C ─2.─────| C | F/C | C | | F | C/E D7 |
|---|---|---|---|---|---|
| 1· 1· 5 5 5 ‖ | i· 5· 6 6 6 | 5· 5· 5 5 5 | 6· i· 7 7 6 | | |

和

G	G7	C	F/C	C		Dm	G7
7· 7· 7 i 2	i· 5· 6 5 6	5· 5· 1 2 3	4· 4· 1·27				

C	⌐C ─3.────────
1· 1· 3 2 1 ：‖	1· — — 1· — —

完全順　和

Fine

麥書國際文化事業有限公司

美哉主耶穌

21

作詞 / MUNSTER GESANGBUCH　作曲 / SCHLESISCHE VOLKSLIEDER

Key：E　Play：C　4/4　♩=90　GT.Capo：4　K.B.Transport：+4

美陽哉光多耶蘇麗宇月光萬物主清宰輝
美美哉主耶蘇宇宙更物覺主宰

真神甘願降世為人繁祂星點燦世閃為耀
真繁祂神星甘是願點真燦降世爛為閃人耀

我耶心穌所更景光仰明我耶靈穌所更尊皎崇潔是天
我心所景仰我靈所尊崇是

我榮耀冠冕歡使榮光不冕比欣
我榮耀冠冕歡　欣　較

Fine

Rit...

Public Domain (PD)

麥書國際文化事業有限公司

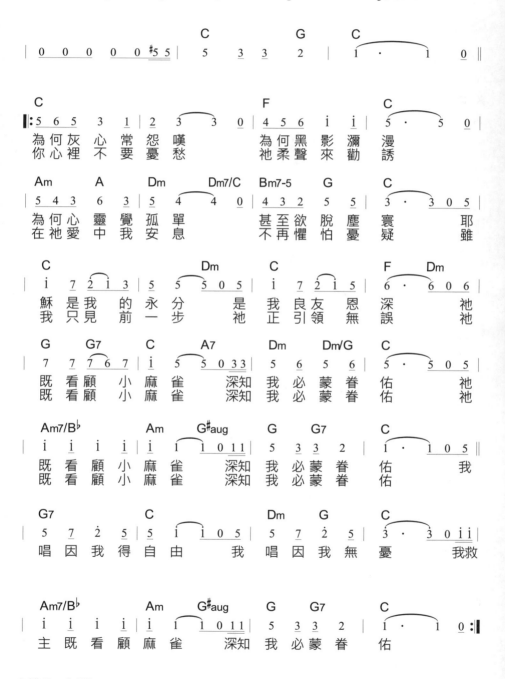

C
```
| 5 6 5  3 1 | 2  3  3 0 | 4 5 6  i  i | 5 · 5 0 |
```
C | F | C
每當試探來引誘　　烏雲密布四周

Am　　　　A　　Dm　　　　Dm7/C Bm7-5　G　C
```
| 5 4 3  6 3 | 5  4  4 0 | 4 3 2  5 5 | 3 · 3 0 5 |
```
每當嘆息勝歌唱　　心中滿了絕望　　我

C　　　　　　Dm　　　　C　　　　　F　　Dm
```
| i 7 2 1 3 | 5  5  5 0 5 | i 7 2 1 5 | 6 · 6 0 6 |
```
就像祂更靠近　　讓祂解我憂心　　祂

G　　G7　　C　　A7　　　　Dm　　　Dm/G　　C
```
| 7  7 7 6 7 | i  5  5 0 3 3 | 5 6 5 6 | 5 · 5 0 5 |
```
既看顧小麻雀　深知我必蒙眷佑　　祂

Am7/B♭　　　　　Am　G♯aug　G　　G7　C
```
| i i i i i | i  1 0 1 1 | 5  3 3 2 | 1 · 1 0 5 |
```
既看顧小麻雀　深知我必蒙眷佑　　我

G7　　　　　　C　　　　　　Dm　G　　C
```
| 5 7 2 5 | 5  1  1 0 5 | 5 7 2 5 | 3 · 3 0 i i |
```
唱因我得自由　　我唱因我無憂　　我救

Am7/B♭　　　　　Am　G♯aug　G　　G7　C
```
| i i i i i | i  1 0 1 1 | 5  3 3 2 | 1 · 1  0 |
```
主既看顧麻雀　深知我必蒙眷佑　　　Fine
　　　　　　　　Rit...

麥書國際文化事業有限公司

23 谷中百合花

作詞 / CHARLES W. FRY 作曲 / WILLIAM S. HAYS

Key：F　**Play：F**　4/4　♩=60

F	B♭	F	F	C7

3 4 ‖: 5 5 6 5 5 3 3 1 │ 2 1 1·6̣ 5̣ │ 1 2 │ 3 3 3 3 6 5 5 3 │ 2 — — 3 4 │

F	B♭	F	F	C7	F

5 5 6 5 5 3 3 1 │ 2 1 1·6̣ 5̣ │ 1 2 │ 3 5 3 1 2 4 3 2 │ 1 — — 3 4 │

我有
祂除

F	B♭	F	F	C7

5 5 6 5 5 3 3 1 │ 2 1 1 6̣ 5̣ │ 1 2 │ 3 3 3 3 6 5 5 3 │ 2 — — 3 4 │

一位最好朋友　祂　就是主耶　穌　祂使　飢渴心靈常能得安　慰　　好比
去我一切煩惱　擔　當患難憂　傷　戰勝　試探祂做我兼顧保　障　　為祂

F	B♭	F	F	C7	F

5 5 6 5 5 3 3 1 │ 2 1 1 6̣ 5̣ │ 1 2 │ 3 5 3 1 2 4 3 2 │ 1 — — 1 ‖

山谷中百合花　潔　白純淨芳　香　唯有　救主耶穌聖名最完　美　　痛
我願捨去一切　拋　棄心中偶　像　祂用　全能膀臂保守我安　康　　縱

B♭	F	F	C

4 4 4 4 4 6 6 │ 6 5 5 3 5 │ 3 2 │ 1 1 1 6 5 5 3 │ 2 — — 3 4 ‖

苦悲傷祂憐　憫　憂　患時祂安　慰　祂對　我說祂永住在我心　內　　祂是
使親朋離棄　我　撒　但試探引　誘　一到　耶穌心中平安有希　望　　祂是

F	B♭	F	F	C7

5 5 6 5 5 3 3 1 │ 2 1 1 6̣ 5̣ │ 1 2 │ 3 5 3 1 2 4 3 2 │ 1 — — 3 4 :‖

山谷中百合花　燦　爛明亮晨　星　祂使　飢渴心靈常能得安　慰
山谷中百合花　燦　爛明亮晨　星　祂使　飢渴心靈常能得安　慰

F	B♭	F	F	C7

5 5 6 5 5 3 3 1 │ 2 1 1·6̣ 5̣ │ 1 2 │ 3 3 3 3 6 5 5 3 │ 2 — — 3 4 │

F	B♭	F	F	C7	F

5 5 6 5 5 3 3 1 │ 2 1 1·6̣ 5̣ │ 1 2 │ 3 5 3 1 2 4 3 2 │ 1 — — 3 4 ‖

祂必

F	B♭	F	F	C7

5 5 6 5 5 3 3 1 │ 2 1 1 6̣ 5̣ │ 1 2 │ 3 3 3 3 6 5 5 3 │ 2 — — 3 4 │

永遠不離開我　時　常陪伴身　旁　我必　信靠耶穌效法主榜　樣　　祂是

F		Bb	F	F	C7	F	

`| 5 5 6 5 5 3 3 1 | 2 1 1 6· 5 | 1 2 | 3 5 3 1 2 4 3 2 | 1 — — | 1 ‖`

磐石給我力量 使 軟弱變剛 強 心靈 飢渴祂賜嗎哪作靈 糧　　　　將

Bb		F	F	C	

`| 4 4 4 4 4 6 4 | 6 5 5 3 5 | 3 2 | 1 1 1 1 6 5 5 3 | 2 — — | 3 4 ‖`

來升天見主 面 同 享極大榮 光 到達 快樂彼岸生命水流 長　　　　祂是

F		Bb	F	F	C7	F	

`| 5 5 6 5 5 3 3 1 | 2 1 1 6· 5 | 1 2 | 3 5 3 1 2 4 3 2 | 1 — — — ‖`

山谷中百合花 燦 爛明亮晨 星 祂使 飢渴心靈常能得安 慰

Fine

麥書國際文化事業有限公司

24　祢信實何廣大

作詞 / THOMAS CHISHOLM　作曲 / WILLIAM M. RUNYAN

Key：E　Play：C　3/4　♩＝92　GT.Capo：4　K.B.Transport：+4

F#m7-5			C/G			G7			C		
6	7	i	i ·	5	5	3	4	2	1	—	— ‖

C		Caug	Fmaj7			G7			C		
3	3	3	3 ·	2	2	4	4	4	4	3	—
祢	信	實	何	廣	大	我	神	我	天	父	
春	夏	秋	冬	四	季	有	栽	種	收	成	

F			C/E			D			G		
6	7	6	5 ·	4	3	2	3	#4	5	—	—
全	無	轉	動	影	兒	藏	在	祢	心		
日	月	星	辰	時	刻	循	轉	不	止		

G7			C			C	Dm	C/E	F		
5	6	7	i ·	7	6	5	4	3	3	2	—
祢	不	改	變	祢	慈	愛	永	不	轉	移	
宇	宙	萬	物	都	為	造	物	主	見	證	

F#m7-5			C/G			G			C		
6	7	i	i ·	5	5	3	3	2	1	—	— ‖
無	始	無	終	的	神	施	恩	不	盡		
述	說	天	父	莫	大	信	實	仁	慈		

G			C			A7			Dm		
5	5	2	4 · 3	3	—	6	6	3	5 · 4	4	—
祢	信	實	何 廣	大		祢	信	實	何 廣	大	

G7			C			G			G		
5	6	7	i	5	6	7	i	6	5	—	—
清	晨	復	清	晨	主	愛	日	更	新		

G7			C			C	Dm	C/E	F		

5	6	7	i ·	7	6	5	4	3	3	2	一
我	所	需	要	祢	慈	手	豐	富	預	備	

F#m7-5			C/G			G7			C		

6	7	i	i ·	5	5	3	4	7	1	一	一
祢	信	實	何	廣	大	顯	在	我	身		

Rit...

Fine

麥書國際文化事業有限公司

25 我奇妙的救主

詞曲 / HALDOR LILLENAS

Key：G Play：G 6/8 ♩=81

```
        G         G7        C          G              D            G
0  0 3 4 | 5·6 5  3 2 1 | 2 1 6̣  5̣    4 | 3·#2 3  2·1 2 |  1 ·   1  3 4 ‖
                                                                    我心

   G                   C                   G                        D
5·6 5  3 2 1 | 2 1 6̣  5̣  1 2 | 3·#2 3  5 4 3 | 2 ·   0  0 3 4 |
深 處 有 平 安 非  人 所 能  知 我 有 喜 樂 非 人 所 能  給      自我

   G         G7        C              G          D            G
5·6 5  3  1 1 | 1·7̣ 1  6̣    4 | 3·3 3  2·1 2 |  1 ·   1     3 ‖
將 我 身 心 完 全 奉 獻 與 主  獻 給 奇 妙 奇 妙 救 主      我

   G         G7        C                  G                      D
5·5 5  3  1 | 1·7̣ 1  6̣    6̣ | 5·1 1  1 2 3 | 5·4 3   2     5 ‖
奇 妙 救 主 我 奇 妙 救 主 在 天 上 眾 天 使 在 歌 頌 讚 美 我

   G         G7        C              G          D            G
5·5 5  3  1 | 1·7̣ 1  6̣    4 | 3·#2 3  ♮2·1 2 |  1 ·   1  3 4 ‖
俯 伏 敬 拜 我 救 贖 恩 主 我 奇 妙 奇 妙 的 救 主      我心

   G                   C                   G                    D
5·6 5  3 2 1 | 2 1 6̣  5̣  1 2 | 3·#2 3  5 4 3 | 2 ·   0  0 3 4 |
深 處 有 平 安 非  人 所 能  知 我 有 喜 樂 非 人 所 能  給      自我

   G         G7        C              G          D            G
5·6 5  3  1 1 | 1·7̣ 1  6̣    4 | 3·#2 3  ♮2·1 2 |  1 ·   1     3 ‖
將 我 身 心 完 全 奉 獻 與 主  獻 給 奇 妙 奇 妙 救 主      我

   G         G7        C                  G                      D
5·5 5  3  1 | 1·1 1  6̣    6̣ | 5·1 1  1 2 3 | 5·4 3   2     5 ‖
奇 妙 救 主 我 奇 妙 救 主 在 天 上 眾 天 使 在 歌 頌 讚 美 我

   G         G7        C              G          D            G
5·5 5  3  1 | 1·7̣ 1  6̣    4 | 3·#2 3  ♮2·1 2 |  1 ·   1  3 4 ‖
俯 伏 敬 拜 我 救 贖 恩 主 我 奇 妙 奇 妙 的 救 主      我願
```

G C G G D

| 5·6 5 3 2 1 | 2 1 6 | 5 1 2 | 3·#2 3 5 4 3 | 2· 0 0 3 4 |

將 我的 生 命 交 託 主 管 理 我 心 至 完 全 來 向 救 主 　　　惟願

G C G D G

| 5·6 5 3 1 1 | 1·7 1 6 4 | 3·#2 3 ♮2·1 2 | 1· 1 3 |

救 主 旨 意 成 全 在 我 身 上 是 我 奇妙 奇 妙 救 主 　　　　我

G G7 C G D

| 5·5 5 3 1 | 1·7 1 6 6 | 5·1 1 1 2 3 | 5·4 3 2 5 |

奇 妙 救 主 我 奇妙 救 主 在 天 上 眾 天 使 在 歌 頌 讚 美 我

G G7 C G D G

| 5·5 5 3 1 | 1·7 1 6 4 | 3·#2 3 ♮2·1 2 | 1· 1 5 |

俯 伏 敬 拜 我 救 贖 恩 主 我 奇 妙奇 妙 的 救 主 　　　　我

G G7 C G D G

| 5·5 5 3 1 | 1·7 1 6 4 | 3·#2 3 ♮2·1 2 | 1· 1 · |

俯 伏 敬 拜 我 救 贖 恩 主 我 奇 妙奇 妙 的 救 主 　　Fine

麥書國際文化事業有限公司

26 我心靈得安寧

作詞 / HORATIO SPAFFORD　作曲 / PHILIP P.BLISS

Key：D♭　Play：C　4/4　♩＝106　GT.Capo：1　K.B.Transport：+1

```
        C              G              C   G   C              F
| 5  5 | 5 — 3  3 | 2 — 5  5 | 5 — 2  4 | 3 — 3  5 | 6 — 6  i |
```

```
  Gsus4   G      C              C
| i — 7̆ 7̆ i | i — — 5 ‖: 5 — 4  3 | 3 — 2  3 |
                            有  時  享平  安    如  江
                            看  我  眾罪        全  釘
```

```
  F      G      C              Am                D7/F#
| 4̆ 6  5  4 | 3 — — 5 | i — 7  6 | 6 — 5  #4 |
  河  平 又 穩      有  時    悲 傷 來    似  浪
  在  十 架 上      每  念    此 衷 心    極  歡
```

```
  G              C              F              D7
| 5 — — 5 | i  i  i  7 | 6 — 6  6 | 2̇ — 2̇  i |
  滾          不 論 何 環 境    我 以    蒙  主  引
  暢          主 擔 我 重 擔    何 奇    妙  大  恩
```

```
  G              C              C   G   C
| 7 — 6  5 | i  i  i  i | i — 7̆ 7̆ i | i — 5  5 ‖
  領  我 心 靈    得 安 寧    得  安  寧    我  心
  情  讚 美 主    我 心 靈    得  安  寧    我  心
```

```
  C              G              C   G   C
| 5 — 3  3 | 2 — 5  5 | 5 — 2  4 | 3 — 3  5 |
  靈 (我 心 靈)    得 安 寧   (得 安 寧)    我  心
```

```
  F              Gsus4  G      C              C
| 6 — 6  i | i — 7̆ 7̆ i | i — — 5 ‖ 5 — 4  3 |
  靈  得 安 寧    得  安  寧        撒  但  雖  來
                                  求  主  快  再
```

```
  C              F   G   C              Am
| 3 — 2  3 | 4̆ 6  5  4 | 3 — — 5 | i — 7  6 |
  侵  眾 試 煉    雖 來 臨 見        但  有  主 將
  來  使 信 心    得 親              雲  彩  美 捲
```

Public Domain (PD)

D7/F# **G** **C** **F**

| 6 — 5 #4 | 5 — — 5 | i — i 7 | 6 — 6 6 |

證　在我　心　　基　督　已　看　清　我　乏
起　在主　前　　號　筒　聲　吹　響　主　再

D7 **G** **C** **G**

| 2̇ — 2̇ i | 7 — 6 5 | i — i i | i — 7̂ 7 i |

助　之困　境　甘　流　血　救　贖　我　賜　安
臨　掌權　柄　甘　願主　來　我　心　靈　得　安

C **C** **G** **C** **G**

| i — 5 5 ‖ 5 — 3 3 | 2 — 5 5 | 5 — 2 4 |

寧　我　心　靈　(我　心　靈)　得　安　寧　(得　安

C **F** **Gsus4** **G** **C** —1.

| 3 — 3 5 | 6 — 6 i | i — 7̂ 7 i | i — — — ‖

寧)　我　心　靈　得　安　寧　得　安　寧
　　　　　　　　　　　　　　　　　0 0 5 5

C **G** **C** **G** **C**

| 5 — 3 3 | 2 — 5 5 | 5 — 2 4 | 3 — 3 5 |

F **Gsus4** **G** **C** —2.

| 6 — 6 i | i — 7̂ 7 i | i — — 5 :‖ i — — — ‖

回　寧　　　　　　　　　　　　Fine

麥書國際文化事業有限公司

27 大山可以挪開

作詞 / 佚名　作曲 / 蘇佐揚

Key：G　Play：G　3/4　♩=96

```
        G                    D/F#              Em
| 0   0   3 | 5 · 3 2 3 | 5   0   3 | 5 · 3 2 3 |
   (Flute)

 Em7/D          C                  G/B            Am7
| 5   0   3 | 5 · 3 2 3 | 5   0   3 | 5 · 3 2 1 |

 D              G                                 C
| 5   0   3 ‖: 5 · 3 2 3 | 1  —  1 | 1 · 2 1 6 |
   大    山    可 以 挪   開      小   山   可 以 遷

 G              C           G        A        D
| 5  —  5 | 6 1 1 5  1 | 1 4  3  2 | 2  —  3 |
   移    但   主 的 慈 愛  永 不 離 開  你      大

 G                         C              G
| 5 · 3 2 3 | 1  —  1 | 1 · 2 1 6 | 5  —  5 |
   山   可 以 挪   開      小   山   可 以 遷 移   但

 C           G        D        G
| 6 1 1 5  1 | 1 4  3  2 | 1  — —  | 0   0   3 ‖
   主 的 慈 愛  永 不 離 開  你                  (Violin)

┌ G ─ 1.────── Em              C           Bm
| 5 · 3 2 3 | 1  —  1 | 1 · 2 1 6 | 5  —  5 |

 C           G        A        D              G
| 6 1 1 5  1 | 1 4  3  2 | 2  —  3 | 5 · 3 2 3 |

 Em              C           Bm           C      G
| 1  —  1 | 1 · 2 1 6 | 5  —  5 | 6 1 1 5  1 |
```

D G G — 2.

| 1 4 3 2 | 1 — — | 0 0 3 :|| 5 · 3 2 3 |

大 (Flute)

D/F# Em Em7/D C

| 5 0 3 | 5 · 3 2 3 | 5 0 3 | 5 · 3 2 3 |

G/B Am7 D G

| 5 0 3 | 5 · 3 2 1 | 5 — — | 5 — — ||

Fine

28 天父必看顧你

作詞 / CIVILLA D. MARTIN　作曲 / W. STILLMAN MARTIN

Key：B♭　Play：G　6/8　♩=53　GT.Capo：3　K.B.Transport：+3

G

| 3 1 4 3 1 5 | 5 · 0 5 | 3 1 4 3 1 5 | 5 · 0 5 | 6 4 5 3 5 | 6 5 4 5 · | 0 0 0 0 0 0 ‖

G　　　　　　　　　D　　　　G

‖: 3　4　#4　5　1　2 | 3　2　i　· | 5　7　6　4　6 | 5　·　3　· |

任 遭 何 事 不 要 驚 慌
有 時 勞 苦 心 中 失 望
凡 你 所 需 祂 必 供 應
無 論 經 過 何 等 試 煉

天 父 必 看 顧 你
天 父 必 看 顧 你
天 父 必 看 顧 你
天 父 必 看 顧 你

G　　　　　　　　　B7　Em　　D7　　　　G

3　4　#4　5　1　2 | 3　2　i　· | 5　7　6　5　2 | i　·　i　· ‖

必 將 你 藏 祂 恩 翅 下
危 險 臨 到 無 處 躲 藏
凡 你 所 求 祂 必 垂 聽
軟 弱 困 頓 靠 祂 胸 前

天 父 必 看 顧 你
天 父 必 看 顧 你
天 父 必 看 顧 你
天 父 必 看 顧 你

C　　　G　　　　D7　　　　G　　　　G　G/B

| i　·　7　6 | 6　5　5　· | 5　7　6　4　· | 4　6　5　3　· | 5　·　i　i |

天　　父 必 看 顧 你　時 時 看 顧　處 處 看 顧　祂 必 要

C　　B7　Am7　D　　┌ G —1.3.— Gsus4　G ┐　┌ G —2.4. ┐

| 2　1　2　3　· | 2　i　6　5　1　7 | i　·　i　· | 0 0 0 0 0 0 :‖ i　·　i　· ‖

看 顧 你　天 父 必 看　顧 你　　　　　　你　　**Fine**

29 耶穌奇妙的救恩

詞曲 / HALDOR LILLENAS

Key:D　Play:C　4/4　♩=123　GT.Capo:4　K.B.Transport:+4

```
        F  D7/F#        C/G        G    G7      C
| 0  0  0  6 |: i· i i· i  2  i | 3  i  4  2 | 5 — 7 — | i — — — :||
        (Piano)
```

```
  C                 D7/F#  C        C      G7       C      E7
| 5  5·5 5   5 | 6  —  5  — | i  3·4  5  4 | 3
  耶 穌 奇 妙 的  救    恩     超 過 我 眾 過  犯
  耶 穌 奇 妙 的  救    恩     臨 到 失 喪 之  人
```

```
  Am                           G
| 3  3·3 3   3 | 6  —  i  — | 7  7·5  6  6 | 5  — — 0 |
  我 口 舌 怎 能  述    說     更 將 從 何 頌  讚
  藉 救 恩 我 罪  得    救     並 拯 救 我 靈  魂
```

```
  C                 D7/F#  C        C        C7         F
| 5  5·5 5   5 | 6  —  5  — | i  i· i  2  i | i — 6  6 6 |
  祂 除 我 罪 擔  憂    愁     使 我 得 著 自  由      耶穌
  主 為 我 解 脫  捆    綁     使 我 得 著 釋  放      耶穌
```

```
  D7/F#           C/G   G#aug     C     G       C
| i  7·6 i   6 | 5  —  #4  — | 5  —  2  — | i  — — 0 ||
  奇 妙 的 救  恩  使    我     得    拯    救
  奇 妙 的 救  恩  使    我     得    拯    救
```

```
  C                       G7          C                 G7
| 1·2 3·4 5·6 5·3  5 | 5  —  2  — | 1·2 3·5 i·7 2·i | 7  — — — |
  主 耶 穌 奇 妙 無 比 的 救    恩     深 過 波 濤 滾 滾 大 海  洋
```

```
  F               C/E           D7/F#               G
| 7  —  2  7 | i  —  3  i | 7  —  6  2 | 5·6 7·6 5 — |
  奇    妙 救 恩 足  夠     我    需 用  足 夠 我 需 用
| 2·3 4·5 7  5 | 1·2 3·5 i 5 | #4·3 2·3 #4·i 7·6 | 5  — — — |
  高 過 最 高 山 嶺  美 過 最 美 泉 源  奇 妙 救 恩 足 夠 我 需 用
```

```
  C                       G           C        C7         F
| 1·2 3·4 5·6 5·3  5 | 5  —  2  — | 1·2 3·5 i·7 2·i | i  — — 6 |
  闊 過 我 一 生 所 行 的 過    犯     大 過 我 一 切 罪 污 邪 情      我
```

```
  D7/F#                     C/G        G    G7      C
| i· i i· i  2  i | 3  i  4  2 | 5 — 7 — | i — — 0 :||
  要 稱 揚 主 聖  名     我 要 讚 美 主  聖       名
```

Fine

麥書國際文化事業有限公司

安穩在耶穌手中

作詞 / FANNY J. CROSBY　作曲 / HOWARD DOANE

Key : G　Play : G　4/4　♩= 94

| G | | | G7/F | C | D7 | G |

‖: 3 2·1 5̣ 1 | 3·4 5 — 5 6·5 3 1 | 2 — — 0 |

1x 安 穩 在 耶 穌 手 中　安 穩 在 主 懷 裡
2x 安 穩 在 耶 穌 手 手 中　苦 難 有 何 掛 礙
3x 安 穩 在 耶 穌 手 中　耶 穌 為 我 受 死

| G | | | G7/F | C | D | G |

3 2·1 5̣ 1 | 3·4 5 0 | 5 4 3 2 1 7̣ | 1 — — 0 |

主 以 慈 愛 常 扶 持　我 就 得 祂 護 庇 害
在 此 不 怕 諸 誘 惑　我 在 此 不 怕 罪 害
主 正 是 我 萬 世 磐　我 必 永 遠 靠 祂

| D | | | | A | | D |

2 2·3 2 2 | 2 — 5 0 | #4 4·4 3 2 | 2 — 5 0 |

無 論 遇 何 等 危 險　只 要 隱 藏 主 懷
能 脫 離 悲 傷 畏 懼　要 離 愁 煩 懷 疑
現 今 當 忍 耐 等 候　脫 過 今 世 黑 夜

| D | | G | | A | | D |

2 2·3 2 5 | 5 — 3 0 | 2 #4·5 6 4 | 5 — #4 0 |

有 主 聖 手 常 護 庇　患 難 不 能 傷 害
世 上 還 有 何 憂 慮　眼 淚 不 還 有 幾 滴
等 到 得 見 那 晨 星　高 懸 黎 明 天 邊

| G | | | | | | D |

3 2·1 5̣ 1 | 3·4 3 — 5 6·5 3 1 | 2 — — 0 |

安 穩 在 耶 穌 手 中　安 穩 在 主 懷 裡

| G | | | G7/F | C | D | G |

3 2·1 5̣ 1 | 3·4 5 0 | 5 4 3·2 1 7̣ | 1 — — 0 :‖

主 以 慈 愛 常 扶 持　我 就 得 祂 護 庇

3x **Rit...**

Fine

麥書國際文化事業有限公司

31 萬物光明皆美麗

作詞 / CECIL FRANCES ALEXANDER　作曲 / OLD ENGLISH TUNE

Key：F‑G‑C　Play：C‑G‑D　4/4　♩=126　GT.Capo：5　K.B.Transport：+5

Public Domain (PD)

| Em7/D | C#m7-5 | Em7/D | G/B | Am7 | D | G |

```
 2  1  7  6 | 1 5 5 5  1 | 4 5 6 6 1 7 1 | 1 — — "5
```

出 日 落 照 時 間 互 天 光 明 燦 爛　　(轉C調) 冬

| Gm7 | | Gdim7 | | F#m7 | | F |

```
 4  4 4 3 4 5 | 3 6 6 6  6 | 3 3 3 #4 2 | 2 — — "1 2
```

天 所 吹 的 涼 風 夏 天 燒 絡 太 陽　　(轉A調) 園

| A/E | | D | | A/E | A | A7 |

```
 4  3  2  1 | 5 6 1 1  1 | 7 1 1 2 | 1 — — — ‖
```

內 成 熟 的 果 子 逐 項 是 主 造 它　　(轉D調)

| D | | Em/D | | F#m7/D | | D |

```
 5  1  2  3 | 3 4 2 2  6 | 3 2 7 7 6 7 2 | 5 — — —
```

萬 物 光 明 極 美 麗 活 物 無 論 大 小

| D | | A/C# | | G/B | | A |

```
 5  1  2  3 | #4 5 2 2 2 5 | 4 3 1 5 3 2 | 2 — — — ‖
```

上 帝 創 造 這 萬 類 充 滿 奇 妙 智 慧

| C | | Em/D | | F#m7/D | D | |

```
 5 1 2 3  3  3 | 3 4 2 — — | 5 2 3 4 3 2 3 | 3 5 5 — 1 3
```

賜 咱 目 睭 通 觀 看 互 咱 嘴 唇 唱 歌 主

| Dmaj7 | D7 | G | D/F# | Em7 | D | C | B♭ |

```
 6  5  4  3 | 5 1 1 1  1 | 4 3 1 5 3 2 | 2 — — — ‖
```

大 權 能 著 傳 報 祂 造 萬 物 極 好

| F | | Gm/F | | Am7/F | | F |

```
 5  1  2  3 | 3 4 2 2  6 | 3 2 7 7 6 7 2 | 5 — — —
```

萬 物 光 明 極 美 麗 活 物 無 論 大 小

| F | | B♭ | | | | |

```
 5  1  3  5 | 5 6 1 1  — | 1 — — — | 0 0 0 "1
```

上 帝 創 造 這 萬 類　　　　　　　　充

| C | | F | | F | | |

```
 5  5  1  2 | 2 3 1 1  — — | 1 — — — ‖
```

滿 奇 妙 智 慧　　　　　　**Fine**

32 當轉眼仰望耶穌

詞曲 / HELEN HOWARTH LEMMEL

Key：F　　Play：C　　3/4　♩=122　　GT.Capo：5　　K.B.Transport：+5

		C			Am			Fmaj7			Dm/F		
0	0	3	3	#2	3	5	4	3	3	—	—	2 —	1 2

C/G　　　　　G7　　　　　　C

3	3 2	3	4	3	2	1	—	—	1		3

你

C　　　　　　Am　　　　　　Fmaj7　　/C#　Dm/F

3	#2	3	5	4	3	3	—	—	2	—	6̣

心 是 否 困 倦 且 愁　　　煩　眼
已 從 死 亡 進 入 永　　　生　我

C/G　　　　　G7　　　　　　C

1	7̣	1	3	2	5̣	3	—	—	3		3

前 一 片 黑 暗 濛 濛　　　只
們 當 跟 隨 主 不 渝　　　罪

C　　　　　　Am　　　　　D/F#　　　　　G

3	#2	3	6	5	3	3	—	—	2	—	2

要 仰 望 主 就 得 光　　　明　生
惡 權 勢 不 能 再 轄　　　制　因

C　　　　　G/D　　　D7 —G— 1.—

3	#4	5	7̣	1	6̣	5̣	—	—	5̣	—	—

命 變 更 自 由 豐 盛
靠 主 必 得 勝 有

※ C　　　　　Em　　　　　Am　　　　　C/G

3	—	3	5	5 3	2	1	—	—	1		1

當　　轉 眼 仰 望 耶　　　穌　定

F　　　　　　　/F#　　　　G　　　　　G7

4	4	4	6	4	3	2	—	—	2	—	3 4

睛 在 祂 奇 妙 慈 容　　　在 救

C　　　　　　　C7　　　　　　F
| 5 － 5 | 3 2 1 | 1 － 1 | 1 － 1 2 |
主　　榮耀恩典大　光中　世上

C　　　　　　　C7　　　　　　F
| 5 － 5 | 3 2 1 | 1 － 1 | 1 － 1 2 |
主　　榮耀恩典大　光中　世上

C/G　　　　⊕ G7　　　　　C
| 3 3 2 3 | 4 3 2 | 1 － － | 1 － 3 :|
事　必要顯為虛空　　　　主

　G　2.　　　　　　　　　C　　　　Am
| 5 － － | 5 － 3 ‖ 3 ♯2 3 | 5 4 3 |
餘　　　　救主的應許永不

Fmaj7　/C♯　Dm/F　　　　C/G　　　　G7
| 3 － － | 2 － 6 | 1 7 1 | 3 2 5 |
改　　變專心信靠萬事安

C　　　　　　　　　　　　C　　　　Am
| 3 － － 3 | － 3 ‖ 3 ♯2 3 | 6 5 3 |
穩　　　　快快傳揚祂全備

D/F♯　　　　　G　　　　C　　　　G/D　　D7
| 3 － － | 2 － 2 | 3 ♯4 5 | 7 1 6 |
救　　恩使凡信者不致沉

G
| 5 － － | 5 － － ‖
淪　　　　　　　%

⊕ G　　　　　C　　　　Fm　　　　C
| 4 3 2 | 1 － － | 1 － － | 1 － － ‖
顯為虛空　　　　　　　　　　Fine

麥書國際文化事業有限公司

33 我知誰掌管明天

詞曲 / IRA F. STANPHILL

Key：A♭　Play：G　4/4　♩=76　GT.Capo：1　K.B.Transport：+1

G	Am7	Bm7 C		G	Am7	Bm7 C	
3	i	4 i	7 70 1 i 43 1	3	i	4 i	7 70 6 6 12 ‖

(GT)　　　　　　　　　　　　　　　　　　　　　　　　　　我不

G		G7		C	C#m7-5	Bm7-13	
3	— 0#2 3 6	5 3 3	— 21	6	— 0 i 7 6	5	— 0 i i

知　　明日將 如何　　每時 刻　　安然渡 過　　　我不

Am7		Bm7-13	Em	Am7	C#m7-5	D	
i	— 0 i 7 6	i 5 5	— 43	6	— 0 3 2 1	2	— 0 12

求　　明天的 陽光　　因明 天　　或轉陰 暗　　　我不

G		Gmaj7	G7	C		Bm7-13	
3	— 0#2 3 6	5 3 3	— 21	6	— 0 i 7 6	5	— 0 i i

為　　將來而 憂慮　　因我 知　　主所應 許　　　今天

Am7		Bm7-13	Em	Am7	D	G	F G
i	— 0 i 7 6	5 3 3	— 12	3	— 0 4 3 2	1	— 0 i i

我　　必與主 同行　　祂深 知　　前途光 景　　　許多

C		Bm7	Em	Am7	C#m7-5	D	
‖: i	— 0 7 2 i	6 5 5	— i i	6	— 0 3 2 i	2	— 0 i 2

事　　明天將 臨到　　許多 事　　難以明 瞭　　　但我

G	Dm7 G	C	C#m7-5	Bm7-13	Am7 D7	Gsus4 1. G	
3	— 3 3 2 i	i 6 6	— i 2	3	— 0 5 7 2	i — 0	12 ‖

知　　主掌握 明天　　祂必 要　　領我向 前

G		G7		C		Bm7	
3	— 0#2 3 6	5 3 3	— ⁵21	6	— — 1̂7̂6̂	5	— — i i

C	C#m7-5	G/B	E	Am7	C#m7-5	Dsus4	D
i	— 0 7i 7i 7 6	i 5 5	— ³43	6	— 0 ²3 23 2 1	2	— 12

G ... C C#m7-5 Bm7 Em

| 3 — 0 #2 3 6 | 5 3 3 — 2 1 | 6 — 0 i 7 6 | 5 — — i i |

Am7 ... Bm7 Em Am7 D7 G F G

| i — 0 i 7 6 | 5 3 3 — 1 2 | 3 — 0·4 3 2 1 | i — — i i :‖

許多

G—2.—Dm7 G— C Bm7-13 Am7 C#m7-5

| i — — i i ‖ i — 0 7 2 i | 6 5 5 — i i | 6 — 6 3 2 i |

前　　許多 事　明天將 臨到　許多 事　難以明

D Dsus4 D G Dm7 G C C#m7-5 Bm7-13 Am7 D7

| 2 — — i 2 | 3 — 3 3 2 i | i 6 6 — i 2 | 3 — 0 5 7 2 |

瞭　　但我 知　主掌握 明天　祂必 要　　領我向

G ... G Dm7 G C C#m7-5 Bm7-13 Am7 D7

| i — — i 2 | 3 — 0 3 2 i | i 6 6 — i 2 | 3 — 0 5 7 |

前　　但我 知　主掌握 明天　祂必 要　　領 我

Rit...

Am7 Bm7-13 Am7 D G

| 0 2 i i ‖ i — — — | 0 0 0 0 | 0 0 0 0 ‖

向　 前　　　　　　　　　　　　　　　Fine

34 人人都應該知道

作曲 / HARRY DIXON LOES

Key : F Play : F 4/4 ♩=146

```
                              F                        F
| 0   0   0  5̲ 5̲ | 3   0   4   0 | 5  6̲ 5̲ 5̲ 6̲ 5̲ 3̲ 1 |
```

```
  Dm              Gm                  C                  C
| 6̣  0 #5̣ 6̣ 1̲ 3̲ 2̲ | 2  0 #1̲ 2̲ 4̲ 6̲ 5̲ | 5  —  —  — | 5  5̲· 5̲ 6̲· 5̲ #4̲· 5̲ |
                                                      人 人都 應該 知
```

```
|: 3   —   —   0  5̲· 5̲ 6̲· 5̲ #4̲· 5̲ | 3   —   —   0  3̲· 3̲ 4̲· 4̲ 3̲· 3̲ |
   道(人人都應該知道)人 人都 應該 知   道(人人都應該知道)人 人都 應該 知
```

```
  C                              F
| 2   —   —   0  4̲ 3̲ 2̲ | 1   —   —   — | 0   0   0   0 :||
   道(人人都應該知道)耶 穌 是  誰(耶  穌  是  誰)
```

```
  F                        Bb
| 5   —   —   5 | 6  5  3  1 | 1   —   —   — | 6̣   —   —   — |
   祂       是 晨 星 燦 爛 光       華
```

```
  F                  Dm              Gm                C
| 5̣   —   —   1 | 3  1  5  3 | 2   —   —   — | 2   —   0   0 |
   祂       是 谷 中 百 合 花       
```

```
  F                  F7              Bb
| 5   —   —   5 | 6  5  3  1 | 1   —   —   — | 6̣   —   —   — |
   千       萬 人 中 祂 最 美       好
```

```
  F                  C              F              F
| 5̣   —   —   1 | 3  2  1  7̣ | 1   —   —   — | 0  5̲· 5̲ 6̲· 5̲ #4̲· 5̲ ||
   人       都 應 該 知 道             人 人都 應該 知
```

```
  F                                      F
| 3   —   —   0  5̲· 5̲ 6̲· 5̲ #4̲· 5̲ | 3   —   —   0  3̲· 3̲ 4̲· 4̲ 3̲· 3̲ |
   道(人人都應該知道)人 人都 應該 知   道(人人都應該知道)人 人都 應該 知
```

C							F						1.				

```
 C                              F                    ┌──── 1. ────┐
| 2  —  —  — | 0  4  3  2 | 1  —  —  — ‖ 0  0  0  5·5 |
  道(人人都應該知道) 耶  穌  是  誰 ( 耶  穌  是  誰 )

 F            F          Gm      C        F
| 3  0  4  0 | 5 6556531 | 2 4 32 2171 | 1  —  —  — ‖
                 3

 F
| 0 5·56·5#4·5: 0  0  0  5·5 | 3  0  4  0 | 5 6556531 |
  人人都應該知                          3

 Dm          Gm          C
| 6 0#56132 | 2 0#12465 | 5  —  —  — | 0  0  0 i  0 ‖
                                              Fine
```

F ♪ 2. F F

Dm Gm C ♪ ♪ F

Fine

麥書國際文化事業有限公司

35 倚靠永遠的聖手

作詞 / ELISHA HOFFMAN　作曲 / ANTHONY J. SHOWALTER

Key：A♭　Play：G　4/4　♩=82　GT.Capo：1　K.B.Transport：+1

G　　G7　　　C　　　　　　G　　　Em　　　D　D/F#　G
| 3· 3 i — | i · i 6 — | 5 5 i·7i·2 | 3 2 i — ‖

G　　G7　　　C　　　　　　G　　　Em　　　Am7　　D
‖: 3 3 3·2 i | 2 2 2·i 6 | 5 5 i·7i·2 | 3 3 2 — |

何 等 大 快 樂　何 等 深 交 誼　倚 靠 在 這 永 遠 的 聖 手
信 心 越 長 成　奔 走 天 路 程　倚 靠 在 這 永 遠 的 聖 手

G　　G7　　　C　　　　　　G　Em　　　　D　D/F#　G
| 3 3 3·2 i | 2 2 2·i 6 | 5 5 i·7i·2 | 3 2 i — ‖

何 等 真 平 安　何 等 大 福 氣　倚 靠 在 這 永 遠 的 聖 手
前 面 越 光 明　日 日 向 前 行　倚 靠 在 這 永 遠 的 聖 手

G　　G7　　　C　　　　　　G　　　Em　　　Am7　　D
| 3· 3 i — | i · i 6 — | 5 i·7 i 2 | 3 3 2 0 |

靠 耶 穌 的 聖 手　全 無 掛 慮 驚 慌 憂 愁

G　　G7　　　C　　　　　　G　　　Em　　　D　D/F#　G
| 3· 3 i — | i · i 6 — | 5 5 i·7i·2 | 3 2 i 0 :‖

靠 耶 穌 的 聖 手　倚 靠 在 這 永 遠 的 聖 手

G　　G7　　　C　　　　　　G　　　Em　　　Am7　　D
| 3 3 3·2 i | 2 2 2·i 6 | 5 5 i·7i·2 | 3 3 2 — |

(Flute)

G　　G7　　　C　　　　　　G　　　Em　　　D　D/F#　G
| 3 3 3·2 i | 2 2 2·i 6 | 5 5 i·7i·2 | 3 2 i — ‖

G　　G7　　　C　　　　　　G　　　Em　　　Am7　　D
| 3· 3 i — | i · i 6 — | 5 i·7 i 2 | 3 3 2 0 |

靠 耶 穌 的 聖 手　全 無 掛 慮 驚 慌 憂 愁

```
G        G7      C                G       Em      D  D/F♯ G
3· 3  i — | i · i  6 — | 5  5  i·7 i·2 | 3  2  i  0 ‖
靠 耶 穌   的 聖 手     倚 靠 在 這 永 遠 的 聖 手

G        G7      C                G       Em      Am7      D
3  3  3·2 i | 2  2  2·i 6 | 5  5  i·7 i·2 | 3  3  2  — |
我 今 無 所 懼   與 我 主 親 近   倚 靠 在 這 永 遠 的 聖 手

G        G7      C                G       Em      D  D/F♯ C
3  3  3·2 i | 2  2  2·i 6 | 5  5  i·7 i·2 | 3  2  i  — ‖
滿 心 有 快 樂   感 謝 主 大 恩   倚 靠 在 這 永 遠 的 聖 手

G        G7      C                G       Em      Am7      D
3· 3  i — | i · i  6 — | 5  i·7 i  2 | 3  3  2  0 |
靠 耶 穌   的 聖 手     全 無 掛 慮 驚 慌 憂 愁

G        G7      C                G       Em      D  D/F♯ G
3· 3  i — | i · i  6 — | 5  5  i·7 i·2 | 3  2  i  0 ‖
靠 耶 穌   的 聖 手     倚 靠 在 這 永 遠 的 聖 手

G        G7      C                G       Em      Am7      D
3· 3  i — | i · i  6 — | 5  i·7 i  2 | 3  3  2  0 |
靠 耶 穌   的 聖 手     全 無 掛 慮 驚 慌 憂 愁

G        G7      C                G       Em      D  D/F♯ G
3· 3  i — | i · i  6 — | 5  5  i·7 i·2 | 3  2  i  — ‖
靠 耶 穌   的 聖 手     倚 靠 在 這 永 遠 的 聖 手      Fine
                                    Rit...
```

36 暴風雨中之避難所

作詞 / VERNON JIHN CHARLESWORTH　作曲 / IRA DAVID SANKEY

Key：F　Play：C　4/4　♩=110　GT.Capo：5　K.B.Transport：+5

C　　　　F　　　　　　　Em　　　　　　C　　G7　　　C

| ²⁄₄ 5 — | ⁴⁄₄ 6　4·5　6　7·6 | 5　3·4　5　5·1 | 3·33·1　2　2 | 1 — — 5 ‖

主

C　　　　　　　　C　　　　　　　C　　　　　　　　G

| 1　1　1　2 | 3　4　5　5·3 | 3·3　3·3　3 | 2　— — 5 ‖

是 磐 石 容 我 躲 藏 暴 風 雨 中 之 避 難 所　　災

C　　　　　　　　C　　　　　　　G　　　　　　　C

| 1　1　1　2 | 3　4　5　5·1 | 3·3　3·1　2　2 | 1　— — 5 ‖

禍 來 臨 我 得 穩 妥 暴 風 雨 中 之 避 難 所　　主

F　　　　　　　　　　C　　　　　G7　　　　　　C　　C7

| 6·6　6·6　7·6 | 5　5　5　5·3 | 4　4　4　4·2 | 3　3　3　5 |

耶 穌 是 磐 石 我 之 避 難 所 如 沙 漠 地 有 陰 涼 所 主

F　　　　　　　　　　C　　　　　F　　　G　　C

| 6·6　6·6　7·6 | 5　5　5　5·1 | 3·3　3·1　2　2 | 1　— — 5 ‖

耶 穌 是 磐 石 我 之 避 難 所 暴 風 雨 中 之 避 難 所　日

C　　　　　　　　C　　　　　　　C　　　　　　　　G

| 1　1　1　2 | 3　4　5　5·3 | 3·3　3·3　4　3 | 2　— — 5 |

間 遮 蔭 夜 間 保 護 暴 風 雨 中 之 避 難 所　　無

C　　　　　　　　C　　　　　　　G　　　　　　　C

| 1　1　1　2 | 3　4　5　5·1 | 3·3　3·1　2　2 | 1　— — 5 ‖

事 可 驚 無 敵 可 怖 暴 風 雨 中 之 避 難 所　　主

F　　　　　　　　　　C　　　　　G7　　　　　　C　　C7

| 6·6　6·66　7·6 | 5　5　5　5·3 | 4　4　4·2 | 3　3　3　5 |

耶 穌 是 磐 石 我 之 避 難 所 如 沙 漠 地 有 陰 涼 所 主

F　　　　　　　　　　C　　　　　F　　　G　　C

| 6·6　6·66　7·6 | 5　5　5　5·1 | 3·3　3·1　2　2 | 1　— — 5 ‖

耶 穌 是 磐 石 我 之 避 難 所 暴 風 雨 中 之 避 難 所　（間奏）

C		C	C		G	
1 1 1 2	3 4 5 5·3	3·33·3 4 3	2 — — 5̣			

| C | | C | G | C | |
|---|---|---|---|---|
| 1 1 1 2 | 3 4 5 5·1 | 3·33·1 2 2 | 1 — — 5 ‖ |

主

F		C		G7	C	C7
6·66·66 7·6	5 5 5·3	4 4 4·2	3 3 3 5			

耶穌是磐石我之 避難所 如沙漠地 有陰涼所主

F		C		F	G	C
6·66·66 7·6	5 5 5·1	3·33·1 2 2	1 — — 5̣ ‖			

耶穌是磐石我之 避難所 暴風雨中之避難 所 主

C		C		C		G
1 1 1 2	3 4 5 5·3	3·33·3 4 3	2 — — 5̣			

是磐石容我躲藏 暴風雨中之避難 所 災

C		C		G		C
1 1 1 2	3 4 5 5·1	3·33·1 2 2	1 — — 5 ‖			

禍來臨我得穩妥 暴風雨中之避難 所 主

F		C		G7	C	C7
6·66·66 7·6	5 5 5·3	4 4 4·2	3 3 3 5			

耶穌是磐石我之 避難所 如沙漠地 有陰涼所主

F		C		F	G	C
6·66·6 6 7·6	5 5 5 5·1	3·33·1 2 2	1 — — — 1 — — — ‖			

耶穌是磐石我之 避難所 暴風雨中之避難 所

Rit...

Fine

麥書國際文化事業有限公司

37 自耶穌來住在我心

詞曲 / RUFUS H. MCDANIEL

Key：G　Play：G　4/4　♩=105

G　　　　Em　　　　G　　　　　　　C　　　Am7　　　D　　B♭ G
```
|3567 |101 160101 160 |701 1275 0 7123 |404 420402 2 6 |5 4 3 2 #2 3034|
```
(String)　　　　　　　　　　　　　　　　　　　　　　　　　　　　　　　　　(Oboe)

G　　　　　　　B　　　　Em　　　Am7　　D　　　　G
```
|503 3 1 150 1070 |7606#5 6 06543 |202 2 650 5 5 7 | 1 — 0 3 4 |
```
　　　　　　　　　　　　　　　　　　　　　　　　　　　　　　　　1x 我生

G　　　　　　Em　　G　　　C　　　A7　　　　　　D
```
| 5 67 i 12 | 3 34 3 02 | i i 6 i i 6 | 5 — 0 3 4 |
```
命 已有 了真奇 妙 的改變 自 耶穌 來住在 我 心　　　我久

2x 止 我流盪不再 入那迷 途 自 耶穌 來住在 我 心　　　我的

G　　　　　　Em　　G　　　Bm7　　A7　　　　D
```
|:5 67 i 12 | 3 34 3 03 |2222#4442 | 5 — — 0 ||
```
慕 的亮 光 今照 耀我魂 間 自 耶穌 來住在 我 心

罪 雖眾 多 主寶 血以抹 塗 自 耶穌 來住在 我 心

　　　　　　　　　G　　　　　　　Bm　　　C　　A7
```
|²⁄₄ 5 — |⁴⁄₄ 333 323 33 i | 3 — 0 2 | i i 6 i i 6 |
```
自　　　　耶穌 來住在 我 心　　　自 耶穌 來住在 我

D　　　　　　G　　　　　　Em　　　D
```
| 5 — 0 3 4 | 5 67 i 12 |²⁄₄ 3 3 4 |⁴⁄₄ 5 — 5 0 4 |
```
心　　　喜樂 潮溢我 魂如海 洋 浪滾 滾　　　　自

G　　D　　　G — 1. —　　G　　D/F#　　Em　　D
```
| 3 3 3 i 3 3 3 2 | i — — 3 4 ||505 5 4 303 3 2 |101 7060 5 7i23 |
```
耶穌 來住在 我 心　　　(Oboe)　　　　　　　　　　　　(String)

C G/B Am7 D　　G　　　　G — 2. —　　G　　　Em
```
|4565 3453 23427 i27 | i — 0 3 4 :|| i — — 3567 |101 160101 160 |
```
　　　　　　　　　　　　已停 心　　(String)

G　　　　　　　C　　　Am7　　　D　　　B♭ G　　G
```
|701 1275 0 7123 |404 420402 2 6 |5 4 3 2 #2 3034 |603 3 1 150 1070|
```
　　　　　　　　　　　　　　　　　　　　　　(Oboe)

B	Em	Am7	D		G		G

```
| 7 6 0 6 #5  6 0 6543 | 2 0 2 2 6 50 5 5 7 | 1 — 0 34 || 5 6 7 i  i 2 |
```

我生　命 已有 了 真奇

Em	G	C	A7		D		G

```
| 3 3 4 3 0 2 | i i i 6 i i i 6 | 5 — 0 34 || 5 6 7 i  i 2 |
```

妙 的改 變 自耶穌 來住在 我 心　　我久 慕的亮光 今照

Em	G	Bm7	A7			D	

```
| 3 3 4 3 0 3 | 2 2 2 2 #4 4 4 2 | 5 — — 0 | 2/4 5 — || 
```

耀我魂 間 自耶穌 來住在 我 心　　　自

G		Bm		C	A7		D

```
| 4/4 3 3 3 2 3 3 3 i | 3 — 0 2 | i i i 6 i i i 6 | 5 — 0 34 |
```

耶穌 來住在 我 心　　自耶穌 來住在 我 心　　喜樂

G		Em		D		G	D

```
| 5 6 7 i  i 2 | 2/4 3  3 4 | 4/4 5 — 5 0 4 | 3 3 3 i 3 3 3 2 |
```

潮 溢我魂如海 洋 浪 滾 滾　　自耶穌 來住在 我

G		G	D/F#	Em	D	C	G/B Am7 D

```
| i — — 34 || 5 0 5 5 4 3 0 3 3 2 | 1 0 1 70 60  5  7 1 2 3 | 4 5 6 5 3 4 5 3 2 3 4 2 7 1 2 7 |
```

心　　(Oboe)　　　　　　　　　(String)

G		G		G D	G

```
| i 0 3 4 3 0 i 7 i 0 3 4 3 2 i 7 | i 7 i  5  5 4 3 0 2 3 1 0 7 i | 5  5 3 5 1 0 · 0 ||
```

Fine

麥書國際文化事業有限公司

38　天使初報聖誕佳音

作曲 / TRADITIONAL ENGLISH CAROL

Key：D　Play：D　3/4　♩＝90

Gmaj7　　　　　　A6　　　　　　　F#m7　　　　　　Bm7

| 0 6 3̇ | 3̇ — 0 2̇ i̇ | 2̇ — 2̇·3̇ | 7 i̇ — |

(Oboe)

Em7　　　　　　A-9　　　　　　Dmaj9　　　　　　D

| i̇ 6 3̇ | 2̇ — — | 2̇ — — | 2̇ i̇ 7 i̇ 3̇ 2̇ ||

　　　　　　　　　　　　　　　　　　　　　　　　天

D　　　　　　　　A　　　　　　　Bm　　　　　　F#m

‖: | 1·2 3 4 | 5 — 6 7 | i̇ 7 6 | 5 — 6 7 |

使　初　報　聖　誕　佳　音　先
人　抬　頭　見　一　星　光　遠

G　　　　　　F#m　　　　　　G/A　　　　　　D

| i̇ 7 6 | 5 6 0 7 | i̇ 5 4 | 3 — 3̇ 2̇ |

向　田　間　貧　苦　牧　人　牧
在　東　方　燦　爛　晶　瑩　發

D　　　　　　　A　　　　　　　Bm　　　　　　F#m

| 1·2 3 4 | 5 — 6 7 | i̇ 7 6 | 5 — 6 7 |

人　正　當　看　守　羊　群　嚴
出　奇　光　照　耀　世　間　不

G　　　　　　F#m　　　　　　G/A　　　　　　D

| i̇ 7 6 | 5 6 0 7 | i̇ 5 4 | 3 — 3̇ 2̇ ‖

冬　方　冷　長　夜　已　深　歡
分　晝　夜　光　彩　永　恆　

D　　　　　　　A　　　　　　　Bm　　　　　D　　　　　　G

| 1·2 3 4 | 5 — i̇ 7 | 6 — 6 | 5 — — | i̇ 7 6 |

欣　歡　欣　歡　欣　歡　欣　天　國　君

F#m　　　　　Em7　　A7　D　　　　　Gmaj7　　　　A7

| 5 6 0 7 | i̇ 5 4 | 3 — — || 0 0 0 0 | 0 0 3̇ 2̇ :‖

王　今　日　降　生　　　　　　　　　　牧

D			A			Bm		F#m		
1 · 2 3 4	5 — 6 7	i 7 6	5 — 6 7							

士 三 人 見 一 星 光 遠

G		F#m		G/A		D	
i 7 6	5 6 0 7	i 5 4	3 — 3 2				

道 而 來 捨 棄 家 鄉 專

D		A		Bm		F#m	
1 · 2 3 4	5 — 6 7	i 7 6	5 — 6 7				

心 一 意 尋 求 君 王 追

G		F#m		G/A		D	
i 7 6	5 6 0 7	i 5 4	3 — 3 2				

隨 景 星 不 問 路 長 歡

D		A		Bm		D	
1 · 2 3 4	5 — i 7	6 — 6	5 — —				

欣 歡 欣 歡 欣 歡 欣

G		F#m		Em7	A7	D	
i 7 6	5 6 0 7	i 5	4	3 — —			

天 國 君 王 今 日 降 生

Fine

39　信靠耶穌真是甜美

作詞 / LOUISA M. R. STEAD　作曲 / WILLIAM J. KIRKPATRICK

Key：A♭　Play：G　4/4　♩=110　GT.Capo：1　K.B.Transport：+1

| G | | | C | | | G | C | D | G |

```
| 3  2  1  5 | 4 46 6  5 | 1  3  6 62 | 1  7  1  — ||
```

‖: （反覆）

| G | | | C | | | G | | D/F# A7/E | D |

```
| 3  2  1 17 | 6  1  6  5 | 1  3  5 53 | 2  1  2  — |
```

信 靠 耶 穌 真 是 甜 美 只 要 信 靠 主 恩 言
信 靠 耶 穌 真 真 是 甜 美 只 只 要 信 靠 主 寶 血
感 謝 主 助 我 信 靠 祢 祢 是 我 救 主 良 友

| G | | | C | | | G | C | D | G |

```
| 3  2  1 17 | 6  1  6  5 | 1  3  6 62 | 1  7  1  — |
```

只 要 站 在 主 應 許 上 信 靠 主 蒙 福 無 邊
只 只 要 要 深 憑 信 著 祢 純 與 一 我 同 心 在 能 從 洗 今 罪 時 污 直 白 到 如 永 雪 久

| G | | | D Em D | | G | | D/F# A7/E | D |

```
| 3  5  5  3 | 2  1  3  2 | 3  5  5 53 | 2  1  2  — |
```

耶 穌 耶 穌 何 等 可 靠 多 少 事 上 已 證 明

| G | | | C | | | G | C | D | G |

```
| 3  2  1  5 | 4 46 6  5 | 1  3  6 62 | 1  7  1  — :|| x2
```

耶 穌 耶 穌 寶 貴 耶 穌 願 我 信 心 更 堅 定

| G | | | D Em D | | G | | D/F# A7/E | D |

```
| 3  5  5  3 | 2  1  3  2 | 3  5  5 53 | 2  1  2  — |
```

| G | | | C | | | G | C | D | G |

```
| 3  2  1  5 | 4 46 6  5 | 1  3  6 62 | 1  7  1  — ||  ※
```

‖: G | | | D Em D | | G | | D/F# A /E | D |

```
| 3  5  5  3 | 2  1  3  2 | 3  5  5 53 | 2  1  2  — |
```

耶 穌 耶 穌 何 等 可 靠 多 少 事 上 已 證 明

| G | | | C | | | G | C | D | G |

```
| 3  2  1  5 | 4 46 6  5 | 1  3  6 62 | 1  7  1  — | 1  — — — :||
```

耶 穌 耶 穌 寶 貴 耶 穌 願 我 信 心 更 堅 定

Fine

麥書國際文化事業有限公司

在我心裡常吟讚美歌　40

詞曲 / ELTON M. ROTH

Key：A　Play：G　4/4　♩=110　GT.Capo：2　K.B.Transport：+2

D　　　　　G　　　　　　　D　　　　　　G
| 5 4 3 2 | 1·2 3·1 5 5 | 5·6 7·6 5 2 | 1 — 0·3 #2·3 ‖
(Piano)　　　　　　　　　　　　　　　　　　　　　　　主耶穌

D　　　　　G　　　　　　D　　　　　　　G
‖: 4 7 3 2 | 1 5 — 5·1 | 7 6 5 4 | 3 — 0·3 #2·3 |
賜 我 一 首 詩 歌　這 詩 由 天 賜 給 我　從 未 有
來 掌 王 權 時 候　我 與 天 使 同 唱 和　這 時 候

D　　B7　Em　　　　　　　A　　　　　　D
| 4 7 3 2 | 1·2 3 — 3·3 | 2 2 3 #4 | 5 — — 0 ‖
此 美 妙 絕 倫 音 樂　真 是 奇 妙 恩 愛 歌
有 美 妙 音 樂 伴 奏　同 在 寶 座 前 唱 歌

D　　　　　G　　　　　　D　　　　　　G
| 5 4 3 2 | 1·2 3·1 5 5 | 5·6 7·6 5 5 | 5·6 1·6 5 — |
在 我 心 裡　常 吟 讚 美 歌 是　常 吟 奇 妙 歌 像　天 使 同 唱 和

D　　　　　G　　　　　　D　　　　　　G
| 5 4 3 2 | 1·2 3·1 5 5 | 5·6 7·6 5 2 | 1 — 0·3 #2·3 :‖
在 我 心 裡　常 吟 讚 美 歌 是　常 吟 奇 妙 恩 愛 歌　耶穌再
　　　　　　　　　　　　　　　　　2x 0 3 #2 3
　　　　　　　　　　　　　　　　　　(Piano)

D　　　　　G　　　　　　D7　　　　　G
| 4 7 3 2 | 1 5 0 3 0 5 5 1 | 6 0 6 5 4 4 5 4 | 3 · 5 0 3 #2 3 |

D　　B7　Em　　　　　　A　　　　　　G
| 4 7 3 2 | 1·2 3 — 3 1 | 2 2 6 7 | 1 — — — ‖

D　　　　　G　　　　　　D　　　　　　G
‖: 5 4 3 2 | 1·2 3·1 5 5 | 5·6 7·6 5 5 | 5·6 1·6 5 — |
在 我 心 裡　常 吟 讚 美 歌 是　常 吟 奇 妙 歌 像　天 使 同 唱 和

D　　　　　G　　　　　　D　　　　　　G
| 5 4 3 2 | 1·2 3·1 5 5 | 5·6 7·6 5 2 | 1 — — — :‖
在 我 心 裡　常 吟 讚 美 歌 是　常 吟 奇 妙 恩 愛 歌　Fine

麥書國際文化事業有限公司

41 我相信一山崗名叫各各他

詞曲 / WILLIAM J.GAITHER

Key：G　Play：G　3/4　♩=84

| G | B7 | Em7 | A7 | Am7 | D | G_{SUS4} | G |

```
| 5 5 | 3 — 3 | 2 3 2 | 1 7 6 | 6 1 2 1 | 7 7 6 5 | 7 1 2 | 1 — — | 0 0 5 4 ‖
```
當我

‖:
```
G                    C              G
| 3  —  2 1 | 1   7   6 | 5   1   4 | 3  —  5 1 |
```
們　　走過變幻　莫架測　的塵世　有些
信　　那被釘十　架莫測　的主耶穌　有能

```
D                    D7         G
| 7  —  6 5 | 4   5   5 6 | 5 5   5   — | 0   0   1 1 |
```
事　　情常令　人疑惑　　　　　但是
力　　使新生　命來臨　　　　　因祂

```
C                              G
| 1  —  1 1 | 2   1   1 2 | 3   1   6 5 | 5  —  5 1 |
```
世　　上最重要　的一些事　情　　我們
使　　我權改變　賜下新生命　　十字

```
Am7                  D          G            G7
| 7  —  6 5 | 7   1   2 1 | 1  —  — | 0   0   1 1 ‖
```
卻　　完全不　能掌握　　　　　我相
架　　使我生　命更新

```
C                              G
| 1  —  6 7 | 1   7   6 | 5 1   3  —  | 0   0   1 1 |
```
信　　一山崗　名叫各各他　　　　我相

```
A7                             F            D
| 1  —  1 1 | 6   2   3 2 | 2  —  — | 0   0   5 5 |
```
信　　這永恆代　價　　　　　當歲

```
G                    B          Em           A7
| 3  —  3 3 | 2   3   3 2 | 1  —  6 7 | 1  —  2 1 |
```
月　　漸漸消　失世界　成過去　我仍

Am7　　　　　D　　　　　G　　　　　　　｜1.　　　　｜2.
| 7 － 6 5 | 7 i 2̇ i | i － － | 0　0　5 4 :‖ 0　0　5 4 ‖
　然　　信靠古老十　架　　　　　　　　　　　　　我相

G　　　　　　　C　　　　　　G
| 3 － 2 1 | i 7 6 | 5 1 4 | 3 － 5 i |

D　　　　　　　D7　　　　　G
| 7 7 6 5 | 4 5 6 | 5 － － | 5 － i |

C　　　　　　　　　　　　　G
| i － i | 2̇ i 2̇ | 3̇ i 6 | 5 － 5 i |

Am7　　　　　D　　　　　　G
| 7 － 6 5 | 7 i 2̇ | i － － | 0　0　i i ‖
　　　　　　　　　　　　　　　　　　　　　　　我相

C　　　　　　　　　　G　　　Em
| i － 6 7 | i 7 6 | 5 1 3 | － 0　0　i i ‖
信　一山崗名叫各各他　　　　　　　　　我相

Am7　　　　　A7　　　　F　　　D
| i － i | 6 2̇ 3̇ 2̇ | 2̇ － － | 0　0　5 5 |
信　　這永恆代　價　　　　　　　　當歲

G　　　　　B7　　　　Em　　　　A7
| 3̇ － 3̇ 3̇ | 2̇ 3̇ 3̇ 2̇ | i － 6 7 | 2̇ i － 2̇ i |
月　漸漸消失世　界　成過去　我依

Am7　　　　　D　　　　　G
| 7 － 6 5 | 7 i 2̇ i | i － － | 0　0　5 5 |
　然　依靠古老十　架　　　　　　　當歲

G　　　　　B　　　　　Em　　　A7⌢
| 3̇ － 3̇ 3̇ | 2̇ 3̇ 3̇ 2̇ | i － 6 7 | 2̇ i i 2̇ i |
月　漸漸消失世　界　成過去　我依

Am7　　　　　D　　　　　C　G/B　Am　Gmaj7
| 7 － 6 5 | 7 i 2̇ i | i － － | i － － ‖
　然　依靠古老十　架　　　　　　　　　Fine

麥書國際文化事業有限公司

42 如果

詞曲 / 林婉容

Key：G - A♭ Play：E - F 4/4 ♩=70 GT.Capo：3 K.B.Transport：+3

C#m B Amaj7 C#m B Amaj7
| i — 7 — | 6 — — — | i — 7 — | 6 — — 0 6 7 |
(GT) (E.Piano)

C#m B Amaj7 C#m B Amaj7
| i · 3 7 — | 6 — — — | i · 1 3 7 — | 6 — — 0 6 7 ‖
如果

C#m B A E C#m A Bsus2 B
‖: i 2 3 7 7 0 6 5 | 6 6 6 6 6 5 4 5 0 6 7 | i 1 6 7 i 6 i i 2 | 2 — 0 0 6 7 |
我的存在　　只像劃過夜空的流星　為什 麼 我總夢想永恆　　　如果

C#m B A E 2x (A) (F#m) C#m A Bsus4 B
| i 2 3 7 7 0 6 5 | 6 6 6 6 6 5 4 5 0 6 7 | i 1 · 6 6 i 3 2 2 | 2 — 0 0 i 2 ‖
我的出現　　只是一個意外的巧合　為什 麼　我渴望被 愛　　　誰能

E B/D# F#m C#m A B 2x (A) (E)
| 3 5 2 2 — | 4 3 2 1 i 0 6 7 | i 3 7 5 6 6 i | i — 0 i 2 ‖
聽 見我　　　聽 見我　我內 心 深處　的吶 喊　　　誰能

E B F#m C#m A B 2x (G#m) C#m —1.
| 3 5 2 2 — | 4 3 2 1 i 0 6 7 | i 3 7 7 5 7 | 7 6 6 — 0 ‖
告 訴我　　　告 訴我　到哪 裡 去尋　找真 愛

A F#m —2. C#m B A
| 0 0 0 0 6 7 :‖ 7 6 6 0 · 3 i 7 | 6 — — — | 0 0 0 0 6 7 ‖
如果 愛　請告訴 我　　　　　　　(轉F調) 如果

Dm C B♭ F Dm B♭ C
| 1 2 3 7 7 0 6 5 | 6 6 6 6 6 5 4 5 0 6 7 | i 6 7 i 6 i i 2 | 2 — 0 0 6 7 ‖
你的存在　　只像劃過夜空的流星　我不 會 為你苦苦等待　　　如果

麥書國際文化事業有限公司

43 禱告

詞曲 / 鄭楷

Key：E　Play：C　4/4 ♩＝73　GT.Capo：4　K.B.Transport：+4

```
        C                Em           F          C/E
| 0 0 5 5 4 2 4 | 3 3 3 3 4 4 5 | 5 — 5 1 i 7 | 7 7 i 7 7 6 6 5 | 5 — — 2 3 |

  Dm  C/E   F   C/E  Dm7              Gsus4            G
| 4 3 4 5 5 3 5 6 | 6 3 3 2 2 1 1 7 i | 6 4 3 1 6 6 4 1234 | 5 — — — | 0 0 0 5 3 |
                                                                          禱 告

  C             G/B          Am                  Em
|: 3 — 3 5 5 3 | 3 2 — 5 1 | 1 — 1 1 7 1 | 2·7 7 7·7·5 5 6 |
    因為我 渺 小    禱 告        因為我 知 道 我 需 要

  F              C/E          Dm7               G
| 6 — 6 7 1 5 | 5 — 5 7 1 6 | 6 7 1 1 3 2 2 | — — 5 3 |
    明 瞭       祢心意 對 我 重 要         禱 告

  C             G/B          Am                  Em
| 3 — 3 5 5 3 | 3 2 2 — 5 1 | 1 — 1 1 7 1 | 2 7 7 7 7 5 5 6 |
    已假裝 不 了    禱 告        因為祢 的 愛 我 需 要

  F              C/E          Dm7               G
| 6 — 6 7 1 5 | 5 — 5 7 1 6 | 6 7 1 1 6 6 2 | — 2 5 3 3 2 |
    祢關懷       我走過 的祢都 明 白         Woo

  G              %  C           Em            F
| 2 0 5 5 4 2 4 | 3 3 3 3 4 4 5 | 5 — 0 1 i 7 | 7 7 i 7 7 6 6 5 |
    有些事我只 想 要對 祢 說        因祢比 任何人都 愛 我

  C/E           Dm7           C/E           F
| 5 — — 3 4 | 4 3 3 4 4 3 2 2 | 1 1 — 3 4 | 4 3 4 5 5 1 1 3 |
    痛苦   從 眼 中 流 下     我知 道祢為 我 擦

  G              C            Em            F
| 3 2 0 5 5 4 2 4 | 3 3 3 3 4 4 5 | 5 — 0 1 i 7 | 7 7 i 7 6 6 5 5 |
    在早晨我也 要 來對 祢 說        主耶穌 今天我為 祢 活
```

所需 要的力 量祢天 天賜給 我 祢恩典 夠 我 用

禱告 有些事我只※ 天賜給 我 所 需要的力 量祢天

天賜給 我 所 需要的力 量祢天 天賜給 我 祢恩典 夠 我 用

所需 要的力 量祢天 天賜給 我

祢 恩典 夠 我 用

Fine

44 尋找

詞曲 / 賴美麗

Key：C　Play：C　4/4 ♩=132

```
          C                   G/B              Am            Em
| 0  0  0 34 ‖: 5 — 5 33 | 2 5 6 5 5 67 | 1 1 1 1·77 3 | 5 — — 55 |

  F           C/E           Dm7  G      C              G
| 6 5 6 1 1 1 6 | 5 6 3 3 — | 4 4 3 2 2 1 1 | 1 — — — | 1 — 0 34 |
                                                        我曾

  C                   G/B              Am            Em
| 5 — 5 33 | 2 5 6 5 5 67 | 1 1 1 1 77 3 | 3 5 5 — 55 |
  經    像 一 隻 小 小 飛 鳥 飛 躍 在 這 藍 天 海 上    我

  F           C/E           Dm7                G
| 6 5 6 1 1 1 6 | 5 6 3 3 — | 4 4 5 6·5 5 1 | 1 2 2 — 34 |
  無 時 無 刻    傍 徨 無 助    找 不 到 可 以 傾 訴    我曾

  C                   G/B              Am            Em
| 5 — 5 33 | 2 5 6 5 5 67 | 1 1 1 1·77 3 | 3 5 5 — 55 |
  經    像 一 隻 小 小 飛 鳥 穿 梭 在 這 城 市 之 中    我

  F           C/E           Dm7  G      C
| 6 5 6 1 1 1 6 | 5 5 6 3 3 33 | 4 4 3 2 2 1 | 1 — — — |
  正 在 尋 找    那 慈 愛 雙 手    那 就 是 主 耶 穌

  G                  § C              G/B            Am
| 1 — 0 55 ‖ 3 3 3 3 i | 2 2 2 5 55 | 1 1 1 i 3 |
            主 啊 我 要 回 到 祢 身 旁 我 要 回 到 祢 身

  Em                 F           C/E           Dm7
| 5 — — 55 | 6 5 6 1 1 1 6 | 5 6 3 3 — | 4 — 3 2 1 |
  旁    那 慈 愛 雙 手    正 等 著 我    來    擁 抱

  G              C              G/B            Am
| 2 — — 55 | 3 3 3 3 i | 2 2 2 5 55 | 1 1 1 i 3 |
  我    主 啊 我 要 回 到 祢 身 旁 我 要 回 到 祢 身
```

```
     Em                    F              C/E              Dm7      G      ⊕
|3 5 5  —  5 5 | 6 5 6 1  1  1 6 | 5  6 3  3  3 3 | 4  4  3 2 2 1 |
  旁         那 慈愛雙手    正 來 擁抱    那  就 是 主耶 穌
2x 5  —

  ┌─ C  — 1.        G           ┌ C — 2.           G
|1  —  —  — ‖ 0  0  0 0 3 4 :‖| 1  —  —  — ‖ 0  0  0 5 5 ‖
                                                         主啊 ℅

 ⊕ C                              C           G/B
|1  —  —  — 1  —  0 3 4 | 5  —  5 3 3 | 2 5 6 5  5 6 7 |

  Am                  Em              F              C/E
|1 1 1 1 · 7 7 3 | 5  —  — 5 5 | 6 5 6 1  1  1 6 | 5  6 3  3  3 3 |

  Dm7     G         C
|4  4  3 2 2 | 1  —  —  — 1  —  —  — ‖
  Rit...                         Fine
```

麥書國際文化事業有限公司

45 幸福

詞曲 / 盛曉玫

Key：A♭　　Play：G　　4/4　♩=120　　GT.Capo：1　　K.B.Transport：+1

G　　Bm7　　C　　D　　G　　Bm7　　C　　D
3 5 1 7 7 5 2 | 4 5 1 7 7 5 2 | 3 5 1 7 7 5 2 | 4 5 1 7 7 5 2 |

G　　Bm7　　C　　D　　G　　Bm7　　C　　D
0 5 2 3 2 2 1 2 1 1 | 7 1 1 7 5 5 | 5 5 3 2 2 3 4 4 3 2 2 — ‖

G　　　　C　　D　　G　　Bm7　　C　　D
0 5 5 5 4 3 4 | 5 6 1 2 | 0 3 3 3 4 5 1 | 6 6 5 0 |
想像中有一個 幸福天 地　　分分秒秒踩在 雲 端 裡

C　　　　G　　　　D
0 6 6 6 5 4 3 3 5 0 5 4 3 5 5 5 5 — — 5 — — 0 ‖
好像幸福只存 在 童話故事 裡

‖: G　　Bm7　　C　　D　　G　　Bm7　　C　　D
0 5 5 5 4 3 4 | 5 6 1 2 | 0 3 3 3 4 5 1 | 6 6 5 0 |
自從耶穌進入 我 的 生 命　　心中眼睛被主 愛 開 啟

C　　　　G　　　　D
0 6 6 6 5 4 3 3 5 0 5 1 1 2 2 2 2 — — 2 — — 0 |
看見幸福的天 地 就在我心 裡

C　　D　　G　　　　Am7　　D　　G
0 1 1 1 7 6 5 2 2 3 3 — — 0 4 5 6 1 7 6 5 5 3 3 — — |
他並不是遙不可 及　　　也不需要完美主 義

C　　D　　Bm7　　Em　　A7　　D
0 1 1 7 6 5 | 5 2 1 0 | 2 6 7 1 | 2 0 1 2 1 ‖
他是真實而 簡單地 活 在 主 愛 裡 幸 福

G　　　　D　　C　　G
3 0 3 2 1 3 | 2 5 5 5 0 5 | 1 7 6 3 | 5 0 3 5 |
是 珍惜現在 擁有的 感 謝 上 帝 供 應 幸 福

C　　　　G　　Em　　A7　　D
6 0 6 5 4 6 | 5 1 1 1 0 5 | 6 7 1 6 | 2 0 1 2 1 |
是 分享自己 領 受的 叫 別 人 得 利 益 幸 福

G　　　　　　　D　　　　　　C　　　　　　G
| 3̣ 0 3̣2̣1̣3̣ | 2̣ 5 5 5 0 5 | 1̇ 7 6 3 | 5 0 3 5 |
是　相信聖經　所寫的　　每句都是真理　幸福

C　　　　　Bm7　　Em　　Am7　D　　G　　　　　G—1.
| 6 0 6 5 4 6 | 5 1̇ 1̇ 1̇ 0 6 | 3̣ 2̣ 1̇ 7 | 1̇ — — — ‖ 0 0 0 0 |
是　卸下重擔　給上帝　因祂必看顧你

G　　　　Bm7　　C　　D　　G　　　Bm7　　C　　D　　　C—2.—D
| 0 5̣2̣3̣2̣ 2̣ 1̣2̣1̣ 1̣ | 7̣1̣7̣ 2̣ | 2̣3̣5̣6̣5̣ 5 6̣1̣ | 1̇ 6̣2̣ 2̣ — :‖ 0 1̇ 1̇ 1̇ 7 6 5 2̣ |
　　　　　　　　　　　　　　　　　　　　　　　　它並不是遙不可

G　　　　　　Am7　D　　　G　　　　　　C　　　　D
| 2̣3̣ 3 3̣2̣1̣ 0 | 0 4̣5̣6̣1̇7̣6̣5̣ | 5̣3̣ 3 — — | 0 1̇ 1̇ 7 6 5 |
及　　　也不需要完美主　義　　　它是真實而

Bm7　　Em　　A7　　　　　D
| 5 2̇ 1̇ 0 | 2̇ 6 7 1̇ | 2̇ — — — | 2̣ 0 1̇ 2̇1̇ ‖
簡單地　　活在主愛裡　　　幸福

G　　　　　　　D　　　　　　C　　　　　　G
| 3̣ 0 3̣2̣1̣3̣ | 2̣ 5 5 5 0 5 | 1̇ 7 6 3 | 5 0 3 5 |
是　珍惜現在　擁有的　　感謝上帝供應　幸福

C　　　　　　G　　Em　　A7　　　　　D
| 6 0 6 5 4 6 | 5 1̇ 1̇ 1̇ 0 5 | 6 7 1̇ 6 | 2̣ 0 1̇ 2̇1̇ |
是　分享自己　領受的　　叫別人得利益　幸福

G　　　　　　　D　　　　　　C　　　　　　G
| 3̣ 0 3̣2̣1̣3̣ | 2̣ 5 5 5 0 5 | 1̇ 7 6 3 | 5 0 3 5 |
是　相信聖經　所寫的　　每句都是真理　幸福

C　　　　　Bm7　　Em　　Am7　D　　　G
| 6 0 6 5 4 6 | 5 1̇ 1̇ 1̇ 0 6 | 3̣ 2̣ 1̇ 7 7 | 1̇ 0 3 5 |
是　卸下重擔　給上帝　因祂必看顧你　幸福

C　　　　　Bm7　　Em　　Am7　D　　　G　　　Bm7
| 6 0 6 5 4 6 | 5 1̇ 1̇ 1̇ 0 6 | 3̣ 2̣ 1̇ 7 7 | 1̇ — — — |
是　卸下重擔　給上帝　因祂必看顧　你
　　　　　　　　　　　　　　　　　　　　| 0 5̣2̣3̣2̣ 2̣ 3̣4̣ |

C　　　　　D　　　G　　Bm7　　C　　D　　G
| 1̇ — — — | 0 5̣2̣3̣2̣ 2̣ 3̣4̣ | 4̣ 3̣2̣2̣1̣1̣2̣1̣ | 1̇ — — — ‖
| 4̣ 3̣5̣5̣6̣ 5 |

Fine

麥書國際文化事業有限公司

46 多美好

詞曲 / DENNIS CLEVELAND

Key：F　Play：F　3/4　♩=104

```
  F                Dm                    B♭              F
  3    3    4  | 3 2   1    —  |  6   1   2 1 |  1   —   —  ||
(Piano)
```

```
   F                 C                   F       F7   B♭
||: 3 5   1    —  | 5 7   2    —  |  1   3   5 | 5 4   1   0 5 |
    多 美 好       多 美 好        耶  穌  何  等 美 好    我
```

```
   F                Dm                 G7              C
   3    3    4  | 3 2   1    0  |  6   1   3 2 |  2   —    0  |
   生 命 被 祂 改 變            成  為 美  好
```

```
   F                C                  F             B♭
   3 5   1    —  | 5 7   2    —  |  1   3   5 | 5 4   1   0 5 |
   細 心 地       輕 撫 我        祂  使 我  眼 明 亮    主
```

```
   F                Dm                Gm7     C7    F
   3    3    4  | 3 2   1    —  |  6   1   2 1 |  1   —   —  ||
   耶 穌 使 我 生 命            成  為 美  好
```

```
  ┌ F  —  1.            C                 F       F7   B♭
  | 3 5   i    —  | 5 7   2    —  |  i   3   5 | 5 4   i   0 5 |
(Piano)
```

```
   F                Dm                 G7              C
   3    3    4  | 3 2   i    —  |  6   i   3 2 |  2   —    —  |
```

```
   F                C                  F       F7   B♭
 | 3 5   1    —  | 5 7   2    —  |  1   3   5 | 5 4   1   0 5 |
```

```
   F                Dm                Gm7     C7    F
 | 3    3    4  | 3 2   1    —  |  6   1   2 1 |  1   —   —  :||
```

F —— 2. ——— C
| 3̲ 5̲ 1 — | 5̲ 7̲ 2 — |

F F7 B♭
| 1 3 5 | 5̲ 4̲ 1 0̲ 5̲ |
多 美 好　　　多 美 好　　　耶 穌 何 等 美 好　我

F Dm
| 3 3 4 | 3̲ 2̲ 1 0 |

G7 C
| 6 1 3̲ 2̲ | 2 — 0 |
生 命 被 祂 改 變　　成 為 美 好

F C
| 3̲ 5̲ 1 — | 5̲ 7̲ 2 — |

F B♭
| 1 3 5 | 5̲ 4̲ 1 0̲ 5̲ |
細 心 地　輕 撫 我　　祂 使 我 眼 明 亮　主

F Dm
| 3 3 4 | 3̲ 2̲ 1 — |

Gm7 C7 F
| 6 1 2̲ 1̲ | 1 — — ‖
耶 穌 使 我 生 命　　成 為 美 好

F Dm
| 3 3 4 | 3̲ 2̲ 1 — |

Gm7 C7 F
| 6̲ 3̲ 2̲ i̲ 6̲ 7̲ | i — — ‖

(Piano) Fine

47 讚美祭

詞曲 / KIRK DEARMAN

Key：E♭-F Play：C-D 4/4 ♩=125-86 GT.Capo：3 K.B.Transport：+3

```
  C        Dm7        Em      Am        F              Em       G
| 5  5·5 5 4 3 4 | 5  —  5 4 3 2 | 1  —  4  6 | 5  —  —  0 |
  我 們獻上讚美的 祭       來進入 神    的 殿 中
```

```
  C        Dm7        Em      Am        F      Dm7 G   C        C7
| 5  5·5 5 4 3 4 | 5  —  5 4 3 2 | 1  —  3  2 | 1  —  0  1 1 |
  我 們獻上讚美的 祭       來進入 神    的 殿 中          我們
```

```
  F                 Em      Am        Dm7      G     C     Dm7 C/E C
| 4 · 5  6  6 | 5  —  5 3 4 3 | 2 · 3  4  2 | 3  4  5  1 1 |
  以  感 恩 的 心       來向祢 獻    上 感 謝 的 祭 我們
```

```
  F                 Em      Am        Dm7      G     C        A7
| 4 · 5  6  6 | 5  —  5 3 4 3 | 2 · 3  4  7 | 1  —  —  — ‖
  以  喜 樂 的 心       來獻上 讚    美 的 祭    (轉D調)
```

```
  D        Em7        F#m     Bm        G              F#m      A
‖: 5  5·5 5 4 3 4 | 5  —  5 4 3 2 | 1  —  4  6 | 5  —  —  0 |
  我 們獻上讚美的 祭       來進入 神    的 殿 中
```

```
  D        Em7        F#m     Bm        G      A       D
| 5  5·5 5 4 3 4 | 5  —  5 4 3 2 | 1  —  3  2 | 1  —  0  1 1 |
  我 們獻上讚美的 祭       來進入 神    的 殿 中          我們
```

```
  G        Em         F#m     Bm        Em7      A     D  Em7 D/F# D
| 4 · 5  6  6 | 5  —  5 3 4 3 | 2 · 3  4  2 | 3  4  5  1 1 |
  以  感 恩 的 心       來向祢 獻    上 感 謝 的 祭 我們
```

```
  G        Em         F#m     Bm       ┌ Em7-1.-A ─     D  G  D/F# A/E
| 4 · 5  6  6 | 5  —  5 3 4 3 | 2 · 3  4  7 | 1  —  —  — :‖
  以  喜 樂 的 心       來獻上 讚    美 的 祭
```

Em7 — 2. A ——— D Adagio G Em F#m Bm

| 2 · 3 4 7 | 1 — 0 1 1 ‖ 4 · 5 6 6 | 5 — 5 3 4 3 |

讚　美　的　祭　　　我們　以　感　恩　的　心　　來向祢

Rit...

Em7 A D C/E D/F# D G Em F#m Bm

| 2 · 3 4 2 | 3 4 5 1 1 | 4 · 5 6 6 | 5 — 5 3 4 3 |

獻　上　感　謝　的　祭　我們　以　喜　樂　的　心　　來獻上

Em7 A D G D/F# A/E D

| 2 · 3 4 7 | 1 — — — | 1 — — — ‖

讚　美　的　祭　　　　　　　　　**Fine**

48 輕輕聽

作詞 / 張千玉　作曲 / 陳天賜

Key:D　Play:C　4/4　♩=70　GT.Capo:2　K.B.Transport:+2

```
   C                  Am              F      G        C
| 1  —  —  1 2 3 | 2  1  —  1 2 3 | 2  1  6 1 6 5 6 | 1  —  —  — ‖
```

```
%  C                  Am              F      G        C
‖: 1  1  1  3 2 | 1  1  1  3 2 | 1  1  6 5 6 1 | 1  —  —  — |
   輕  輕  聽 我 要  輕  輕  聽 我 要  側  耳  聽 我 主 聲  音
```

```
   C                  Am              F      G        C
| 1  1  1  3 2 | 1  1  1  3 2 | 1  1  6 5 6 1 | 1  —  —  3 5 ‖
   輕  輕  聽 祂 在  輕  輕  聽 我 的  牧  人  認 得 我 聲  音        祢 是
```

```
   Em (C)             Am              F      G        C
| 5 · 3  5 3 6 | 6 · 3  6 6 i | i · 6 5 5 6 3 2 | 3  —  —  3 5 |
   大   牧 者 生命 的   主 宰 我一  生   只 跟 聽 主 聲  音        祢 是
```

```
   Em (C)             Am              F      G        C  —1.2.—
| 5 · 3  5 3 2 | 1 · 6  1 3 2 | 1  1  6 5 6 1 ‖ 1  —  —  — :‖
   大   牧 者 生命 的   主 宰 我的  牧   人  認 得 我 聲  音
```

```
┌ C —3.——————┐        C                Am                F      G
| 1  —  —  5 ‖ 1 · 2  3 5 5 | 6 · 5  3 3 5 | 6 · 6  5 6 5 |
  音
```

```
   C                  C                Am                F      G
| 3  —  6 5 3 2 | 3 · 2  3 5 5 | 6 · 3  6 1 2 | 6 · 6  1  2 |
```

```
   C                  ┌ C —4.——————┐    C                Am
| 1  —  —  — :‖ 1  —  —  3 5 ‖ 5 · 3  5 3 6 | 6 · 3  6 6 i |
                      音        祢 是 大   牧 者 生命 的   主 宰 我一
```

```
   F      G           C                C                Am
| i · 6 5 5 6 3 2 | 3  —  —  3 5 | 5 · 3  5 3 2 | 1 · 6  1 3 2 |
   生  只 聽 隨 主聲  音        祢 是 大   牧 者 生命 的   主 宰 我的
```

```
   F        G         C          G
| 1    1   6 5 6 1 |  1   —   —   —  ‖
  牧   人   認得我聲   音              ℅

  C                    C              Am              F        G
| 1   —   —  3 5 ‖  5 · 3  5  3 6 |  6 · 3  6  6 i |  i · 6 5 5 6 3 2 |
  音       (Piano)

  C                    C              Am              F        G
| 3   —   —  3 5 |  5 · 3  5  3 2 |  1 · 6  1  3 2 |  1    1   6 5 6 1 |

  C
| 1   —   —   — ⌒ 1   —   —   —  ▮
                        Fine
```

麥書國際文化事業有限公司

49 想起祢

詞曲 / 盛曉玫

Key：B　Play：G♭　4/4　♩=67　GT.Capo：3　K.B.Transport：+3

```
    G        C/G      G        D/G      G        C/G      G        D/G
| 5    5    4    4 | 3  3    2    2 | 5    5    4    4 | 3    3    2  2"35 ||
 (Piano)                                                            心 情
```

```
    G                   C/G      G         Em                    D
| 6 5 5 3  3  0 3 2 | 1 1  2  3  0 3 5 | 6 5 5 3  3  2 1 | 2  —  —  0 3 5 |
  低落的時 候  想起祢的  溫 柔  祢那 看不見的 手 安慰 我              風風
```

```
    G                   C        G        Am7       D          G
| 6 5 5 3  3  0 3 2 | 1 1 2  3  3 1 | 2  2 6  5  3 2 1 | 1  —  —  —  |
  雨雨的天 空  盼望 看見  彩 虹  是  祢  恩 典 的 承  諾
```

```
                      G        D        Em        Bm       C        G/B
| 0    0    0  5 6 || 1  1 2  2  2 1 2 | 3·2 2 1  5  —  | 1 6 6 5  5·3 3·1 |
                      每當  想  起 祢  想起 祢會 幫助 我     還有 什麼 困 難  不
```

```
  Am7      D          C        D/C      G/B       C        Am7      D
| 2  2 6  5  —  | 1  1 2  2  2 1 2 | 3·2 2 1  6  —  | 1 6 6 5  5·6 6 1 2 ||
  能  渡 過      想  起 祢  我的 心不 再憂 愁     生命 窄路 有 祢  陪
```

```
    G     D/G       C/G       D/G      G        D/G      C/G       D/G
| 1  —  —  —  | 1  —  0 1 7 6 | 6 5· 5  —  —  | 5  0   0  0 3 5 ||
  我              Ho                           心情
```

```
    G                   C/G      G         Em                    D
| 6 5 5 3  3  3 3 2 | 1 1  2  3  0 3 5 | 6 5 5 3 3·2 2·1 | 2  —  —  0 3 5 |
  起起又落 落  好像 潮起  潮 落  祢的 慈愛眾 水 不 能 淹 沒            聽祢
```

```
    G                   C        G        Am7       D          G
| 6 5 5 3  3  3 3 2 | 1 1 1 5 3 3 0 3 | 2  2 6  5  3 2 1 | 1  —  0  5 6 ||
  慈聲對我 說  一生 不離  開 我 給 我  恩 典 的 承  諾              每當
```

```
    G     D        Em        Bm        C        G/B      Am7      D
| 1  1 2  2  0 1 2 | 3·2 2 1  5  —  | 1 6 6 5  5·3 3·1 | 2  2 6  5  —  |
  想  起 祢  想起 祢會 幫助 我     還有 什麼 困 難 不 能  渡 過
```

C　　　D/C　　G/B　　C　　　　Am7　　D　　　　　G

| i i̇2 2̇ 0i2̇ | 3·2̇2̇i 6 — | i 6655·6̇6̇2̇ | i — — — ‖

想　起　祢　我的　心不再憂　愁　　生命窄路有　祢　陪　我

G　　　D　　　Em　　　Bm　　　C　　　G/B　　　Am7　　D

| i i̇2 2̇ 0i2̇ | 3·2̇2̇i 5 — | i 6655·3̇3̇·1̇ | 2̇ 2̇6655 ‖

想　起　祢　想起祢會幫助　我　　還有什麼困難　不　能　渡　過

C　　　D/C　　G/B　　C　　　　Am7　　D　　　Em　　Em7/D

| i i̇2 2̇ 0i2̇ | 3·2̇2̇i 6 — | i 6655·6̇6̇2̇ | i — — 0 ‖

想　起　祢　我的　心不再憂　愁　　生命窄路有　祢　陪　我

Am7　　D　　　　　Em　Em7/D　　Am7　　　　D

| i 6655·6̇6̇2̇ | i — — 0 | i 6655·6̇6 | ²/₄ 6 0 2̇ |

生命窄路有　祢　陪　我　　　　生命窄路有　祢　　陪

G　　　C/G　　G　　　C/G　　　G　　C/G　　G

| ⁴/₄ i — — — | 3 35 4 i | 3 35 4 i | i — — — ‖

我　　　　　　　　　　　　　　　Rit...　　　　　Fine

| ⁴/₄ 3 35 4　i |

50 祢的愛

詞曲 / 曾維寧

Key：D　Play：C　4/4　♩=67　GT.Capo：2　K.B.Transport：+2

C　　　　　　G/B　　　　　　C/B♭　　　　　F/A
| 3 4 5 1　1　1 51 | 3 4 5 2　2 — | 3 4 5 3　3　3 i | 4 5 1　1 — |

Dm7　G　　　C　C/B♭ A7　　Dm7　　G　　　　C
| 4 3 4 5 3 3　2　2 | 2 i 1 2 3　— | 6 i 5 4 4 3 i 61 | i — — 0·5 ‖
　　　　　　　　　　　　　　　　　　　　　　　　　　　　　　祢

C　　　　　　　　　　　Gm/C　　F　　　　Dm7
‖: 5　1　2 1 2　2　3　3 | 1　2 3 2　2　1 0661 | 4 3　1 1 1　6　6 |
創造 宇宙萬 物　　 統管 一切所 有 但祢卻 關 心 我的需 要

Fmaj7/G　G　　　　　C　　　　　　　　Am
| 6 1　1 6 1　1 2　0 55 | 2 1　2 1 2　2 3　3 | 2 1　2 5 2　1 0661 |
了解 我的感 受　 祢手 鋪陳 天上雲 彩　　 打造 永恆國 度 但這雙

F　　　　A7　　　　Dm7　　　G　　　Bm7-5　　　E
| 4 3　1 1 1　6　6 61 | 4 3　4 5 1　2 2　1 ‖ 7 7 7　#5　3　7 2 |
手卻 甘心為 我　 忍受 徹骨 釘傷苦 痛 祢公 義審 判萬 民　 聖潔

Am　　　Am7/G F　　　Dm7　　　F/G　G　　F/G　G
| 2·1 1 7　1 0661 | 4 3 3 1 6· 4 3 3　1 661 | 6 5　5 3 3 3 2　2 | 2 — 0 3 4 ‖
光照 全地 但祢卻一再施恩典一再施憐憫給我機會回轉向 祢　　　　 祢的

§ C　　　G/B　　　　Am　　　　Gm C　　F　　　C/E
| 5　3 2 2 2 5· 5·1 | 7 i 6 7　5　5 4 | 3 6 3 2 2 2 1 0 61 |
愛 如此溫 柔　 超乎我 心所 想 這樣 大有能力的 主　 竟捧

Dm7　　　G　　　　C　　　G/B　　　　Am　　　　Em/G
| 4 3　4 5 3 2　2　3 4 | 5　3 2 2 2 5· 5·1 | 7 i 6 6 7 6 6 5· 5 4 |
我 在 手掌心 上 祢的　 愛 如此深 切　　 我 知我無以報 答 但願

F　　E　　Am　D7/F# Dm7　　　　G　　　Dm7　　　G　　 ⊕
| 3 6　3 2 2 2 1 1 0 61 | 4 3　4 5 1　2 0 61 | 4 3　4 5 1　2 2 ‖
倒空 我的生　 命 學習 祢謙 卑的樣　 式 背起 我自 己的 十 字架

C ─── 1. ─── A7 Dm7 Dm7-5 C

|2 1 ─ ─ | 3 2 3 6 6 3 5 4 | 3 2 3 6 6 3 5 4 | 3 2 3 #5 5 ─ | i 7 2 5 5 2 i 5 |

A7 Dm7 F/G G A♭ 2. B♭ ─── C G

| 3 2 3 6 6 3 2 6 | 3 2 6 2 | i i 2 2 0·5 :‖ 2 1 ─ ─ | 0 0 0 3 4 ‖
 祢 祢的※

✿C Cadd9/B♭ Fsus2/A A♭ B♭ C

|2 1 ─ ─ | 5 4 3 4 2 3 | 4 5 5 i i ─ | ♭3 4 2 1 | 5 ─ ─ ─ ‖
 Fine

麥書國際文化事業有限公司

51 　有一天

詞曲 / 盛曉玫

Key：A　Play：G　4/4　♩=66　GT.Capo：2　K.B.Transport：+2

G　Em　G　Em　G　Em　D　C　C
0·5̇ 7 0·7̇ 2 | 0·5̇ 7·1̇ 5̣ 2̣ 3̣ 3̣ 1̣ 7̣ 5̣ | 2̇ 0 5̇ 7 0·7̇ 2 | 5̇·5̇ 5̇ 1̇ 4̇ 5̇ | 5̇ — 1̇ "034 ||
　　　　　　　　　　　　　　　　　　　　　　　　有一

G　　　Em　　　　　G　　　Bm7
‖: 5 034 543 2 | 2 1 1 0 034 | 5 034 543 3 6 | 5 — — 0 67 |
天 你若覺得失去 勇氣 　 有一 天 你若真的想放 棄 　 有一

C　　　G/B　　　C　　　D
| 1̇ 0 1̇ 1̇ 7̇·6̇ 6̣ 5̣ 4̣ | 5̣ 3̇ 3 — 045 | 6 0 666 55 3 | 2 — 0 034 ||
天 你若感覺沒人 愛你 　 有一 天 好像走到 谷 底 　 那一
　　　　2x 7̇ 6̇

G　　　Em　　　　　G　　　Bm7
| 5 034 543 2 | 2 1 1 0 034 | 5 034 543 3 6 | 5 — — 0 67 |
天 你要振作你的 心情 　 那一 天 你要珍惜你自 己 　 那一

C　　　Bm7　　　C　　　D
| 1̇ 0 1̇ 1̇ 7̇ 6̣ 5̣ 4̣ | 5̣ 3̇ 3 — 045 | 6 0 666 7 1̇ 6 | 6̣ 2̇ 2 — | 2 — 0 1̇ 2̇ ||
天不要忘記有人愛你 　 那一 天不要輕易說放 棄 　 　　 這個
　　　　　　　　　　　　　　　　　　　2̣ — 2̣ — 0
　　　　　　　　　　　　　　　　　　2x 棄

G　　　Bm7　　　C　　　D
| 3̇·5̇ 5̇ 3̇ 2̇ 1̇ 7 6 | 5 — — 0·3 | 5 4 40 345 67 1̇ | 2̇ — — 0 |
世界 真有一位上 帝 　 祂 愛你 祂願意幫助 你

C　　　G D/F♯ Em　Am7　　　D
| 1̇ 1̇ 2̇ 1̇ 1̇ 0 76 | 5 7 21 103 | 54 443 4·5 5 23 | 2 — 0 3̇ 2̇ |
茫茫人海 　 雖然 寂 寞 祂 愛能 溫暖一切冷 漠 　 這個
　　　　　　　　5 7 1̇ 103
　　　2x 寂 寞 祂

G　　　Bm7　　　C　　　D
| 2̇ 1̇ 0 3̇ 2̇ 1̇ 7 6 | 5 — — 035 | 5 4 043 45 67 1̇ | 0 2̇ 2̇·1̇ 3̇ 2̇ 20 |
世界 真有一位上 帝 　 祂的 雙手渴望緊緊擁抱 你
　　　　　　　　　　　　　　　　　　　　　　2̣ — — 2̣ 0
　　　　　　　　　　　　　　　　　　　　2x 你

C　　　　　　　　G　D/B　Em　Em/D　Am7　　　D　　　　　G — 1. Em —
| i i 2 i 1 0 7 6 | 5　7　2 1 1 0 3 | 5 4 0 4 3 4 5 5 0 3 | 2 1 1　1 — — ||
漫漫長夜　陪你　走　過　祂　愛你 伴你 一生 之　久

5　7　i　0·3　5 4 0 4 3 4 5 5 3 2
2x 走　過　祂　愛你 伴你 一生 之

G　　　Em　　　　　　G — 2.　　　　G　　　　　　　Bm7
| 0　0　0　0 3 4 :| 1 — 0 i 2 || 3 5 5 3 2 i 7 6 | 5 — — 0·3 |
有一　久　　　這個 世界　真有 一位 上　帝　　祂

C　　　　　　　　　　D　　　　　C　　　　　　　G　D/B　Em
| 5 4 4·3 4 5 6 7 i | 2 — — 0 | i i 2 i 1 0 7 6 | 5　7　i · 3 |
愛你　祂願意幫助　你　　　茫茫人海　雖然　寂　寞　祂

Am7　　　　　　　　D　　　　G　　　　　　　　Bm7
| 5 4 4 4 3 4 5 5 2 3 | 2 — 0 3 2 | 2 i 0 3 2 i 7 6 | 5 — — 0 3 5 |
愛能 溫暖一切 冷　漠　　　這個 世界　真有 一位 上　帝　　祂的

C　　　　　　　　　　D　　　　　C　　　　　　　G　D/B　Em
| 5 4 0 4 3 4 5 6 7 i | 2 — — 2 0 | i i 2 i 1 0 7 6 | 5　7　i　0·3 |
雙手 渴望緊緊擁抱　你　　　漫漫長夜　陪你　走　過　祂

Am7　　　D　　　　G　　　　　　C　　　　　　　G　D/B　Em
| 5 4 0 4 3 4 5 5 3 2 | 1 — — 0 || i i 2 i 1 0 7 6 | 5 3 2 i　i　0·3 |
愛你 伴你 一生 之　久　　　漫漫長夜　陪你　走　過　祂

Am7　　　D　　　　　G　　Em　　G　Em　　　G
| 5 4 4　0 4 3 | 4 5 5 — 3 2 1 | 1 — — — | i — 0 0 | 0 0 0 0 ||
愛你　伴你 一生　之　久　　　　　　Rit...　　　　　　　　Fine

麥書國際文化事業有限公司

52

毛毛蟲

詞曲 / 盛曉玫

Key：A　Play：A　4/4　♩=114

```
 ♩  ♩      F#m7  E/G#  Asus4   A      Bm7  C#m7   Dsus2   Esus2 E
F#m7 E/G# Asus4  A    Bm7 C#m7  Dsus2  Esus2 E
| 0  0  0  0 | 0  0  0  0 | 0  0  0  0 | 0  0  0  0 |
```

```
F#m7 E/G# Asus4    A         Bm7 C#m7    Dsus2
| 1  —  —  — | 1  —  — 1 3 | 4 5 1 2 5  — | 5  —  —  — |
```

A **C#7/G#** **F#m7** **F#m7/E**　　**D**　　**B7/D#**　**E**

| 5 3 4 5 3 4 | 5· 4 4 3 3 — | 4 3 2 1 7 2 | 2 2 2 — 0 |

像 毛 毛 蟲 變 成 了 蝴 蝶　　祂 使 我 生 命 美　麗

A　　**Bm7**　　**C#m7**　**F#m7**　　**Bm7**　**E**　**Asus4**　**A**

| 3 2 3 4 3 4 | 5 6 7 7 5 5 | 4 3 2 1 7 2 | 2 1 1 — 0 |

吸 引 我 勇 敢　破 繭 而 出　不 再 隱 藏 我 自　己

A　　**C#7/G#**　**F#m7**　**F#m7/E**　　**D**　　**B7/D#**　**E**

| 5 3 4 5 3 4 | 5· 4 4 3 3 — | 4 3 2 2 1 7 2 | 2 2 2 — 0 |

從 前 對 自 己 沒 有 信 心　　需 要 別 人 來 肯　定

A　　**Bm7**　**C#m7**　**F#m7**　　**Bm7**　**Dsus2** **Asus4** **A**　　**2x Esus4**

| 3 2 3 4 3 4 | 5 6 7 7 1 1 | 4 3 2 1 7 2 | 2 1 1 — 0 | 0 0 0 0 |

現 在 我 每 一 天　海 闊 天 空　活 在 天 父 的 愛　裡

A　　**C#7/G#**　**F#m7**　**F#m7/E**　　**D**　　**B7/D#**　**E**

| 5 5 5 3 4 | 5 6 6 5 5 — | 6 6 6 7 1 | 7 6 6 5 5 — |

祂 的 愛 醫 治 我 的 心　　使 我 能 接 納 我 自　己

C#7　　**C#7/F**　**F#m**　　　　**Bm7**　　　　　**E**

| #5 5 6 7 | 1 2 3 1 — | 6 5 4 3 2 6 5 | 5 — — 0 |

開 我 眼 睛 使 我 看 見　生 命 受 造 的 美　麗

A　　**C#7/G#**　**F#m7**　**F#m7/E**　　**D**　　**B7/D#**　**E**

| 5 5 5 3 4 | 5 7 7 5 5 — | 6 6 6 7 1 | 7 2 2 5 5 — |

平 平 凡 凡 也 沒 關 係　生 命 有 愛 就 有 意　義

C#7　　　　　　　F#m　　　　　　　　Bm7　　　　　E　　　　A —— 1.
| #5 5 6 7 | i 2 3 i — | 6 7 i 7 6 7 | i — — 0 |
毛 毛 蟲 變 成 了 蝴 蝶　　祂 使 我 生 命 美 麗

D　　　　　E　　　　　　　　　　　　　　　　F#m7　E/G# Asus4　　　A
| 6 7 i 7 6 — | 6 — 0 7 ‖ i — — | i — — |
祂 使 我 生 命　　　　　美 麗

Bm7　C#m7　Dsus2　Esus2 E　　F#m7　E/G# Asus4　　　A
| 0 0 0 0 | 0 0 0 0 | 1 — — | i — — i 2 |

Bm7　C#m7　Dsus2　　　　　A —— 2.　　　Esus4
| i · 5 5 i i 4 | 4 — — — : i — — | 0 i 7 7 6 6 5 ‖
麗　　　　　　　　　　　　Wo

A　　C#7/G# F#m7　F#m7/E　D　　　B7/D#　E
| 5 5 5 3 4 | 5 6 6 5 5 — | 6 6 6 7 i | 7 6 6 5 5 — |
祂 的 愛 醫 治 我 的 心　　使 我 能 接 納 我 自 己

C#7　　　　　　F#m　　　　　　　Bm7　　　　　E
| #5 5 6 7 | i 2 3 i — | 6 5 4 3 2 6 5 | 5 — — 0 |
開 我 眼 睛 使 我 看 見　　生 命 受 造 的 美 麗

A　　C#7/G# F#m7　F#m7/E　D　　　B7/D#　E
| 5 5 5 3 4 | 5 7 7 5 5 — | 6 6 6 7 i | 7 2 2 5 5 — |
平 平 凡 凡 也 沒 關 係　　生 命 有 愛 就 有 意 義

C#7　　　　　　F#m　　　　　　　Bm7　　　　　E　　　A
| #5 5 6 7 | i 2 3 i — | 6 7 i 7 6 7 | i — — 0 |
毛 毛 蟲 變 成 了 蝴 蝶　　祂 使 我 生 命 美 麗

D　　　　　E　　　　　　　　　　　　　F#m7　E/G# Asus4　　　A
| 6 7 i 7 6 — | 6 — — 7 ‖ 2 i i — | i — — |
祂 使 我 生 命　　　　　美 麗

Bm7　C#m7　　　Dsus2　　　　　　　　Asus2
| 3 3 · 2 2 2 · 2 i | — — — — | 0 0 0 0 |
Ho　　　　　　　　　　　　　　　　　　　　　　　　　Fine

麥書國際文化事業有限公司

53 圍繞我

詞曲 / 張恆思

Key：F　Play：C　4/4　♩=70　GT.Capo：+5　K.B.Transport：+5

```
       C              Fm/C            C              Fm/C
| 1 5  i · 1 i 5 | 1 4  i · 1 i ♭6 | 1 5  i · 1 i 5 | 1♭6 i · 1 i ♭6 ‖
(GT Apg.)
```

```
       C                     G/B            Am              Em
‖: 0 3 4 5 5 4 3 1 | 2 1 2 5· 2  2 1 7 | 1 7 1 6 7 1 2 3 4 | 3 —  3 1 3 5 |
   我的主 啊我要   等候祢聲 音 安靜 等候祢渴慕更多親近   祢       世上的
```

```
    F                  C                Dm7              F
| 6 ·  1 i 7 i 6 | 5  3 2 1  1 · 6 7 | 1 2 3 2 1  1 1 2 | 3 2 3 2 3 4 5 5 |
  一 切  比不過  祢 的同在   在祢殿中一日       勝過我 在世上 千日
```

```
  Gsus4               G              F   C/E            Em    Am
| 5 — — — | 0  0 0 1 3 5 | 5 6 5 5 1 1 | 5 4 3 2 1 1  3 1 |
                  眾山圍 繞耶 路撒 冷  祢必圍繞 我 主我
```

```
 Dm7      G            C              F   C/E            Em    Am
| 6 3 2 1 1 2 1 5 3 3 | 3 — 0 1 3 5 | 5 6 5 5 5 1 1 1 | 5 4 3 2 1 1  3 1 |
  降服在祢大能愛 中     從今時 直 到 永永遠遠   祢不離開 我 祢是
```

```
 Dm7      G            C              Fm/C           C
| 6 3 2 1 1 2 1 7 7 | 1 — — 5 | 4 — — 2 | 3 — — 5 |
  我的盼 望我避難所
```

```
 Fm/C           C                Fm/C           C           Fm/C   1.
| 4 — — 2 | 3 — — — | 4 7 4 4♭6 6 6 6 | 5 5 5 5 i i i i | 4 4 4 4 ♭6 6 — :‖
               i i i i i i i i
```

```
 Fm/C   2.              F   C/E            Em    Am       Dm7      G
| 0  0 0 3 4 3 | 2  3  3 i 2 2 1 | 7 7 7 7  6  3 1 | 6 3 2 1 2 1 5 3 |
  眾山圍 繞 耶 路撒冷   祢必圍繞 我 主我 降服在祢大能愛中
```

```
  C              F   C/E            Em    Am       Dm7      G
| 3 — 0 1 3 5 | 5 6 5 5 5 1 1 | 5 4 3 2 1 1  3 1 | 6 3 2 1 2 1 7 7 |
  從今時 直 到 永永遠遠   祢不離開 我 祢是 我的盼望我避難所
```

```
  C                        F       C/E        Em         Am         Dm7        G
┌─┐                                    ┌─┐                      ┌─┐        ┌─┐ ┌─┐
1  —  0 i i 7 | 7  i·5 5 1 1  1 | 5 4 3 2 1  1   3 1 | 6 3 2 1 1 2 5 6 5 5 |
   眾山圍    繞  耶  路撒冷     祢必圍繞  我  主我  降服在 祢大能愛 中

  C                        F       C/E        Em         Am         Dm7        G
┌──┐                                   ┌─┐                      ┌─┐
5  5 4 3 4 5 3 5 i | 7  i·i i 5 5  5 | 5 4 3 2 1  1   3 1 | 6 3 2 1 1 2 1 7 7 |
   從今時    直  到  永永遠遠     祢不離開  我  祢是  我的盼望我避難所

  C            Dm7       G            C                 Dm7       G
┌─┐                                            ┌─┐
1  —  —  3 1 | 6 3 2 1 1 2 1 7 1 | 1  —  —  3 1 | 6 3 2 1 1 2 1 7 1 |
   祢是  我的盼望我避難所             祢是  我的盼望我避難所

  C            Fm/C                 C              Fm/C
┌─┐
1  —  —  — | 4 4 4 4 b6 6 6 6 6 | 5 5 5 5 1 1 1 1 1 | 4 4 4 4 b6 6 6 6 6 |

  C            Fm/C              C              Fm/C           C
| 5 5 5 5 1 1 1 1 1 | 4 4 4 4 b6 6 6 6 6 | 5 5 5 5 1 1 1 1 1 | 4 4 4 4  4 — | 3  —  —  — ‖
                                                                    Fine
```

麥書國際文化事業有限公司

54 如鹿渴慕

詞曲 / Martin J. Nystrom

Key：C　Play：C　4/4　♩=96　GT.Capo：1　K.B.Transport：+1

Cmaj7　Em　　F　G　　C　Em　　F　　　　G

| 0　0　0　0 | 0　0　0　5 6 7 | 1 · 3 3 5 i 7 | 2/4 7　5　5　2 | 4/4 2 — — — ‖

(String)

%　C　　G/B　　Am　　Gm7 C　　F　　Dm7　　Gsus4　G

‖: 3　5　5　3 2 | 1 · 2 4 3 2 1 | 6　6　5 · 4 | 5 — — 0 ‖

神 啊 我 的 心 切 慕 你 如 鹿 切 慕 溪 水

C　　G/B　　Am　　Fm　　C/G　G　　C

| 3　5　5　3 2 | 1 · 2 4 3 2 1 | 1 0 3 2 · 1 | 1 — — 0 ‖

惟 有 你 是 我 心 所 愛 我 渴 慕 來 敬 拜 祢

Am　Am7/G　F　C/E　F　Dm7　　Bm7-5　　Esus4 E

| i　i　i　i 7 | 6　6　5 0 1 | 6　6　6 6 5 | 2/4 4　　4 | 4/4 3 — — 0 ‖

你 是 我 的 力 量 盾 牌 我 靈 單 單 降 服 於 你

C　　Em7-5　Am　　Fm　　C/G　G　⊕C

| 3　5　5　3 2 | 1 · 2 4 3 2 1 | 1 0 3 3 2 2 1 1 1 | 1 — 0 :‖

惟 有 你 是 我 心 所 愛 我 渴 慕 來 敬 拜 祢

Am　Am7/G　F　C/E　F　Dm7　　Bm7-5　E

| 6 — — 7 i | i — 5 · 1 | 4 — — 5 6 | 6 — #5 6 7 |

(String)

C　　Em7-5　Am　　Fm　　C/G　G　　C

| i — 5 4 | 3　1　4 3 2 | 1 · 3 2 · 1 | 1 — — — ‖
%

⊕C　　Em　　F　G　　C　Em　　F　G　　C

| 5 i 7 7 i i 5 | 5 i 7 7 5 5 | 5 — — i 7 | 7 5 5 2 2 — | 1 — — — ‖

(String)

Fine

| i i i — 0 ‖

祢

麥書國際文化事業有限公司

野地的花

作詞 / 葉薇心　作曲 / 吳文棟

Key：F　Play：C　4/4　♩=96　GT.Capo：5　K.B.Transport：+5

```
        C              Am             Dm          G
| 0   0   0  15 | 3  — 3235 | 716  6 — 36 | 6 — 6346 | 3422 7654 ‖
```

```
  C              Em              F              C
|: 3  —  6 · 5 | 3  —  —  2 | 1 16 1 2 2 3 | 3  —  —  0 |
```
1.3x 野　地　的　花　　　穿　著　美　麗　的　衣　裳
2.4.(間奏)5x 一　切　需　要　　天　父　已　經　都　知　道

```
  F        Em        Am            D7             G
| 6  —  5 · 6 | 5 · 3  3  32 | 1 · 6 1 2  3 | 2  —  —  — |
```
天　空　的　鳥　兒　從　來　不　為　生　活　忙
若　心　中　煩　惱　讓　祂　為　你　除　掉

```
  C                 C            F        D7/F#      G
| 1  1  —  6 | 5 · 6 —  — | 2   2   2  3 | 2  —  —  — |
```
慈　愛　的　天　父　天　天　都　看　顧
慈　愛　的　天　父　天　天　都　看　顧

```
  C              Am            F      G        C  — 1.
| 5  —  3 · 5 | 2  1  6 · 6 | 1116 5 5 6 | 1 — — — :‖
```
祂　更　愛　世　上　人　為　他　們　預　備　永　生　的　路
祂　是　全　能　的　主　信　靠　祂　的　人　真　是　有

```
 C — 2.         C — 3.           C — 4.          C — 5.
| 1 — — 0 :‖ 1 "1 2 3 5 6 5 :‖ 1 — 6 5 3 5 :‖ 1 — — 1 6 ‖
```
福　　　　路 (Flute)　　　　　福　　　　信

```
  F      G        C              F      G        C
| 1116 5 5 6 | 1  —  —  16 | 1116 5 5 6 | 1  —  —  — ‖
```
靠　祂　的　人　真　是　有　福　　信　靠　祂　的　人　真　是　有　福　**Fine**

Fade out...

56 獻上感恩

作詞 / HENRY SMITH

Key：F　Play：C　4/4　♩=80　GT.Capo：5　K.B.Transport：+5

Bb　　　　　　　Bb　　　　　　　Bb　　　　　　　Gm
| 0　0　0　4 | 4　i 2　2　4 | i ♭7　6　4 | 5　i 2　2　— |

F/G　G　　　C　　　　　　　G/B　　　　　　　Am
| 2̇　—　3̇　" 3̇ ‖: 3̇　—　—　2̇ i | 2̇　7 5　5　2̇ | i　—　—　7 6 |
　　獻　上　　感　恩　的　心　歸　給　　至聖

Em　　　　　　　F　　　　　　C/E　　　　　　Bb
| 7　5 3　3　7 | 6　—　6 i i 6 | 5 i　i　i　3̇ | 2̇　—　—　2̇ i |
　全　能神　因　祂　　賜下獨　生子　主耶　穌　　基

G　　　　　　　C　　　　　　G/B　　　　　　　Am
| 2̇　—　—　3̇ ‖ 3̇　—　—　2̇ i | 2̇　7 5　5　2̇ | i　—　—　7 6 |
　督　　獻　上　　感　恩　的　心　歸　給　　至聖

Em　　　　　　　F　　　　　　C/E　　　　　　Bb
| 7　5 3　3　7 | 6　—　6 i i 6 | 5 i　i　i　3̇ | 2̇　—　—　2̇ i |
　全　能神　因　祂　　賜下獨　生子　主耶　穌　　基

G　　　　　　　Em　　　　　　Am7　　　　　　Dm7
| 2̇　—　—　5̇ ‖ 5̇　—　—　5̇ 5̇ | 5̇　i̇　2̇　3̇ | 4̇　—　—　4̇ 4̇ |
　督　　如　今　　軟弱　者　已　得　剛　強　　貧窮

G　　　F/A　G/B　Cmaj7　　　　Am7　　　　　Bb
| 4̇　7　i̇　2̇ | 3̇　—　3̇ 3̇ 3̇ 3̇ | 3̇ ·　6̇　7　i̇ | 2̇　—　—　2̇ i |
　者　已　成　富　足　　都因為　主　已　成　就　了　　大

G　　　　　　　Em　　　　　　Am7　　　　　　Dm7
| 2̇　—　—　5̇ ‖ 5̇　—　—　5̇ 5̇ | 5̇　i̇　2̇　3̇ | 4̇　—　—　4̇ 4̇ |
　事　　如　今　　軟弱　者　已　得　剛　強　　貧窮

G	F/G G/B	Cmaj7		Am7		B♭

```
| 4̣  7  i  2̇ | 3̇  —  3̇3̇3̇3̇ | 3̇ ·  6̇7  i  | 2̇  —  —  2̇i |
  者  已 成  富   足         都因為   主  已 成  就  了        大
```

⌐G ——1.—————	G ——2.—————	C		F	

```
| 2̇  —  —  3̇ :| 2̇  —  —  i ‖ i  —  —  — | i  —  0  2̇ |
  事       獻  事  感  恩       恩                 感
```

C		F		C		C	

```
| i  —  —  — | i  —  0  2̇ | i  —  —  — | i  —  —  — ‖
  恩       Rit...   感  恩                                Fine
```

麥書國際文化事業有限公司

57 愛的真諦

作詞 / 保羅　作曲 / 簡銘耀

Key：G　Play：G　4/4　♩=76

G　　　　　　　　C　　　　　　　　D　　　　　　　　G
| 3 2 1　1　1 2 | 3 1 5 4　4　4 4 | 3 4 5 5 1 7 4 3 2 | 3 — 1 5 |
(Violin)

G　　　　　　　　C　　　　　　　D　　　　　　　G
| 5 — 5 4 3 | 4 — 6 4 | 4 — 3 2 | 1 — — — ‖
嗚　　　　　　　　　　　　　嗚

G　　　　　　　　Am7　　　　　　　D　　　　　　　G
‖: 5 5 3 3 3 4 3 | 2 2 2 6 6 — | 7 7 7 6 5 | 3 — — — |
愛　是恆久忍耐 又有 恩慈　愛 是不 嫉 妒

G　　　　　　　　Am7　　　　　　　D　　　　　　　G
| 5 5 3 3 3 4 3 | 2 2 6 6 — | 7 7 7 3 3 2 | 1 — — — ‖
愛　是不自誇 不 張 狂　不 做害羞的 事

G　　　　　　　　C　　　　　　　　D　　　　　　　G
| 5 5 5 5 4 3 | 4 — 6 | 4 4 4 3 2 | 3 — — — |
不　求自己的 益 處　不 輕易發 怒

G　　　　　　　　C　　　　　　　　C/D　　　　　　　G
| 5 5 5 5 4 3 | 4 4 4 1 2 | 3 5 4 3 2 2 7 | 1 — — — ‖
不　計算人 家 的 惡 不喜 歡不義只喜歡真 理

♩=122

G　　　　　　　　Am7　　　　　　　D　　　　　　　G
| 5 5 3 3 3 4 3 | 2 2 6 6 — | 7 7 7 6 5 | 3 — — — |
凡　事包容凡事 相 信　凡 事盼 望

G　　　　　　　　Am7　　　　　　　D　　　　　　　G
| 5 5 3 3 3 4 3 | 2 2 6 6 — | 5 5 5 4 4 7 | 1 — — — ‖
凡　事忍耐凡事 要 忍 耐　愛 是永不止 息

G — 1.　　　　　C　　　　　　　D　　　　　　　G
| 5 — 1 — | 1 — 6 7 1 2 | 7 — — 4 | 3 — — 1 2 3 4 |
(Violin)

Public Domain (PD)

G
| 3 3 5 5 — | 6 5 4 3 4 4 34 | 5 4 3 1 2 2 | 1 — — — :‖

C · · · · · · D · · · · G

2.
G — 2. —— Am7 · · · · · · D · · · · G
| 5 5 3 3 3 4 3 | 2 2 6 6 — | 7 7 7 6 5 | 3 — — — |
凡　事包容凡事　相　　信　凡　事盼　　望

G · · · · · · Am7 · · · · · · D · · · · G
| 5 5 3 3 3 4 3 | 2 2 6 6 — | 5 5 5 4 4 7 | 1 — — — ‖
凡　事忍耐凡事　要　忍　耐　愛　是永不止　息
Rit...

♩=76
G · · · C · · · · D · · · · G
| 3 2 1 3 3 1 | 6 5 5 4 4 4 12 | 3 3 5 4 3 2 | 1 — — — ‖
(Violin)　　　　　　　　　　　　　　　　　　　　Fine

58 超乎一切

詞曲 / LENNY LEBLANC

Key：A　Play：G　4/4　♩=69　GT.Capo：2　K.B.Transport：+2

G	D/F#	C/E	D	G	D/F#	C/E	Bm7
3 1235 2 217	i — 5 217	i 1235 2 i·7	i — 0 55 i				

超乎眾

2x(G/B)

C	D	Gadd9	C	D	Gadd9	D/F#
76 6 — 5556	5 — 55 i	76 6·7 i·76·5	5 — 335			

權能　超乎眾王　　超乎眾受　造和宇宙眾萬物　　超乎眾

Em	Em7/D	C	Bm7	Am	Am7/G	D/F# C/E D
66 0·7 i 7 733	6 5 —	4 34 4 5 6 54 4 3	2 — 55 i			

智慧　和眾人 的道 路　　　是祢創造天地和萬 物　　超乎眾

C	D	Gadd9	G/B	C	D	Gadd9	D/F#
76 6 — 5556	6 5 5 — 55 i	76 6·7 i·76·5	5 — — 335				

國度　超乎權 位　　超乎這世 界所知和所想　像　　超乎這

Em	Em7/D	C	Bm7	Am	Am7/G	Bsus4	B
66 0·7 i 7 753	6 — 5 —	4 34 4 5 6 54 4 3	3 — — —				

世上　的財富 和珍 寶　　　無一事 物能與祢相 比

※ G	Am7	D/F#	G	G	Am7	D/F#	G D/F#
3 3·2 4 —	2 34 4·3 3 0·5	3 3·2 4 4·2	2 34 4·3 3 3·2				

釘　十架　埋葬在 石洞　祢捨 生命　被拒絕和孤 單 像玫

Em	Em7/D	C	Bm7	Am7	G/B	C	D
i — 32 i i 7	6 — 5·2 i 5	4 — 0·5 i·7	i — 0 67				

瑰　遭踐踏 在 地　　勝過死 亡　　祢顧念 我　　超乎

G———1. D/F#———	C	G/B	G—2.—D
i i i — —	0 0 0 55 i :	i i i 5 5	

一切　　　　　超乎眾 一切　喔　　※

Above All (by Lenny LeBlanc, Paul Baloche)

59

神的孩子

詞曲 / 曾毓蘭

Key：D - E♭　　Play：C - D♭　　4/4 ♩= 70　　GT.Capo：2　　K.B.Transport：+2

神的孩子不要沮喪 舉目向 上 望　神在天上不分晝夜 時時看顧 你

雖愈艱難雖有愁苦 仍在祂 手 裡 祂必叫 萬 事互相效力使 你福杯滿 溢

2x 祂必叫 萬 事互相效力使

不 要看環　境 不看自 己　凡 專心倚靠祂的 必 重新得　力

每個禱告神都垂聽 千萬別 放 棄　永 遠不要忘記你要 忠 心 走 到

底

忠心走到 底　永 遠不要忘記你要忠心走到 底　Da

Da　　　(Strings)

〈神的孩子〉作者：曾毓蘭　出版社：校園書房出版社　發行：2009 年 7 月　蒙校園書房出版社應允轉載

Em Am7 F C/E Dm7 Gsus4 G
| 7 0· 7 i i i 7 | 6 6 7 i 5 3 5 | 4 3 4 i 3 i 4 4 1 | 4 — 5 0 ||

C G/B Am7 Am7/E F C/E Dm7 G
| 3 5 5 3 2 5 7 2 | 1 7 1· 3 5 — | 6 1 4 6 5 1 3 5 | 4 3 4· 1 7 — |
神的孩子不要沮喪 舉目向上 望 神在天上不分晝夜 時時看 顧 你

C G/B Am7 Am7/E F C/E Dm7 G C
| 3 5 5 3 2 5 7 2 | 1 7 1· 3 5 135 | 6· 7 i 5 3 1· 3 46 7 2 | 1 — 0 0 ||
雖愈艱難雖有愁苦仍在祂手裡祂必叫萬事互相效力使 你福杯滿 溢 (轉D♭調)

D♭ A♭/C B♭m7 B♭m7/A♭ G♭ D♭/F E♭m7 A♭
| 3 5 5 3 2 5 7 2 | 1 7 1· 3 5 — | 6 1 4 6 5 1 3 5 | 4 3 4· 1 7 — |
神的孩子不要沮喪 舉目向上 望 神在天上不分晝夜 時時看 顧 你

D♭ A♭/C B♭m7 B♭m7/A♭ G♭ D♭/F E♭m7 A♭ D♭
| 3 5 5 3 2 5 7 2 | 1 7 1· 3 5 135 | 6· 7 i 5 3 1· 3 46 7 2 | 1 — ||
雖遇艱難雖有愁苦 仍在祂 手 裡祂必叫 萬 事互相效力 使 你福杯滿 溢

E♭m7 A♭ Fm B♭m7 G♭ D♭/F E♭m7 G♭ A♭
| 2 3 4 3· 2 2 | 5 3 7 1 — | 6· 7 i 5 3 1 3 | 4 3 4 5 6 7 i 2 | 2 — — 0 |
不要看環 境 不看自己 凡耐心等候祂的必 如鷹翱翔天際

D♭ A♭/C B♭m7 B♭m7/A♭ G♭ D♭/F
| 3 5 5 3 2 5 7 2 | 1 7 1· 3 5 — | 6· 7 i 5 3 1 | 1 — 0 2 3 |
神的孩子在主愛中 得享祂 安 息 永 遠不要忘 記 你是

E♭m7 A♭ D♭ A♭/C B♭m7 B♭m7/A♭ G♭ D♭/F
| 4 6 7 2 | 2 1 1 — — || i 7 i· 3 5 135 | 6· 7 i 5 3 1· 3
神 所 愛孩 子

E♭m7 A♭ D♭ A♭/C B♭m7 B♭m7/A♭ G♭ D♭/F
| 4 3 4 i 7 — | 3 5 5 3 2 5 7 2 | i 7 i· 3 5 135 | 6· 7 i 5 3 i 2 3

E♭m7 A♭ G♭ E♭m7 A♭ D♭maj7
| 4 6 7 2 | i — — 0 | 4 3 4 i i 0 4 3 | 4 3 4 2 2 — 2 | 7 — 5 — ||
Rit... Fine

麥書國際文化事業有限公司

60 因祂活者

作詞 / GLORIA GAITHER. WILLIAM J. GAITHER　作曲 / WILLIAM J. GAITHER

Key：F　Play：F　4/4　♩=84

```
   C                    F              F7             B♭
| 0  5  1  2 | 3 — 4 — | 5 3 2 3 | 4 — — — |
```

```
   B♭m               F/C             C           F
| 0  1  1  2 | 3 3 3 4 3 3 | 2 2 2 3 2 | 1 — — — | 0 5 3 4 ‖
                                                      神 賜 愛
```

```
   F                         B♭
‖: 5 — — — | 0  i  3  2 | i — 6 — | 0  2  i  6 |
   子                 祂  名  叫  耶     穌         祂  愛  世
   甜                 靠  耶  不  生     基         祂  帶  給
   天                 會  穌  生  命     督         人  生  苦
                                        河
```

```
   F/A                        Gm7            C
| 5 — — — | 0  6  5  3 | — — — — | 0 5 3 4 |
   人                 醫  治  寬  恕         又  捨  生
   我                 滿  足  喜  樂         更  覺  安
   難                 一  一  攻  克         藉  主  耶
                                 生
```

```
   F              F7            B♭             B♭m
| 5 — — — | 0  i  2  3 | 4 — 6 — | 0  i  i  2 |
   命                 使  我  罪  得     救         那  空  墳
   慰                 乃  是  我  確     信         我  能  面
   穌                 戰  勝  了  死     亡         我  將  看
```

```
   F/C              C                F              C
| 3 3 #2 3 i | 5 5 5 7 2 | i — — — | 0 5 i 2 ‖
   墓  就 是 我 的     得  救  記  活         因  祂  活
   對  未 來 祂 坎     光  因  見  活         
   到  祂 榮 耀 坷                    著         
                     的
```

```
   F              F7            B♭
| 3 — — — | 0 3 4 3 3 2 | i — 6 — | 0  2  i  6 |
   著                 我 能 面 對 明  天         因  祂  活
```

```
   F/A                        Gm7            C
| 5 — — — | 0  5  i  3 | 2 — — — | 0 5 i 2 |
   著                 不  再  懼  怕         我  深  知
```

F ⌒ F7 B♭ B♭m
| 3̲ — 4 — | 5 3 2 3 | 4 — 6 — | 0 i i 2̇ |
道　　　　祂掌管明　天　　生命充

F/C　　　　　C　　　　┌ F —1.—— C
| 3 3̲ 3̲ 4̲ 3̲ 3 | 2 2̲ 2̲ 3̲ 2 | i — — — | 0 5 3 4 :‖
滿　了希望　只因祂活　著　　　　　何等甘

┌ F —2.——　　C　　┌ F —3.——
| i — — — | 0 5 3 4 :‖ i — — — | 0 i i 2̇ ‖
著　　　　我有一著　　　　生命充

F ⌢　　B♭/F　　　　F
| 3 3̲ 3̲ 4̲ 3̲ 3 | 2 2̲ 2̲ 3̲ 2 | i — — — | i — — — ‖
滿　了希望　只因祂活　著　　　　　　　　Fine
　　　Rit...

麥書國際文化事業有限公司

61 讚美之泉

作詞 / 萬美蘭　作曲 / 游智婷

Key：D　Play：C　4/4　♩=100　GT.Capo：2　K.B.Transport：+2

C　　　　G/B　　　Am　　　　　　　F　　　　　　　G
| 3 5 3 5　3　2 | 1 3 1 3　6　5 | 6 1 6 1 6 1 1 3 | 2　2 1　7　— |

C　　　　G/B　　　Am　　　　　　　F　　　G　　　C
| 3 5 3 5　3　2 | 1 3 1 3　6　5 | 6 1 6 1 3 2 2 1 | 1　—　— — ‖

%　C　　　　G/B　　　　Am　　　Am7/G　F　　　C/E　　　Dm7　　G
‖: 3 5 5 5 5 5 5 5 | 3　3 2　1　5 | 6 6 6 6　5　5 5 | 3　4 3　2　— |
　　從天 父而來 的　愛和恩典　把我們 冰冷 的　心 融 解

C　　　　G/B　　　　Am　　　Am7/G　F　　　G　　　C　　　　G
| 3 5 5 5 5 5 5 5 | 6　5 3　3 5 | 6　6 1 3 2 2 1 | 1　— —　1 2 |
讓我 們獻出 每 個音 符　把 它化為讚美 之 泉　讓我

C　　　　　　　Em　　　　　　F　　　G　　　C
| 3　3 5　5　— | 5　5 6 3　3 3 | 2 1 1 1　1　2 | 3　— — 3 3 |
們 張開 口　舉 起 手 向永生 之主 稱 謝　　使

F　　　G　　　Em　　　　Am　　　Dm　　G　　　C
| 6 6 6 6　7　7 6 | 5　7　1 1 2 3 | 2　2 2 3　2　2 1 | 1　— — — :‖
讚美 之 泉 流 入　　每 個 人 的 心 間

C　　　　G/B　　　Am　　　Em/G　　F　　　C/E　　　Dm7　　G
| 3 3 3 3　2　2 5 | 1 1 1 1　7　7 7 3 | 6 6 6 6　5　5 5 1 | 2　2 2　2 0 5 |

C　　　　G/B　　　Am　　　Em/G　　F　　　C/E　　　Dm7　　G
| 3 3 3 3　2　2 5 | 1 1 1 1　7　7 7 3 | 6 6 6 6　5　5 5 1 | 2　2 2 2 1 7 7 ‖
%

⊕　C　　　　　　　Em　　　　　　F　　　G　　　C
| 3　3 5　5　— | 5　5 6 3　3 3 | 2 1 1 1　1　2 | 3　— — 3 3 |
們 張開 口　舉 起 手 向永生 之主 稱 謝　　使

F G Em Am Dm G C
| 6 6 6 6 7 7 6 | 5 7 1 1 2 3 | 2 2 3 2 2 1 | 1 — — 1 2 ‖
讚 美 之 泉 流 入 每 個 人 的 心 間 讓 我

C Em F G C
| 3 3 5 5 — | 5 5 6 3 3 3 | 2 1 1 1 2 | 3 — — 3 3 |
們 張 開 口 舉 起 手 向 永 生 之 主 稱 謝 使

F G Em Am Dm G C
| 6 6 6 6 7 7 6 | 5 7 1 1 3 | 2 2 3 2 2 1 | 1 — — 0 3 ‖
讚 美 之 泉 流 入 每 個 人 的 心 間 使
 Rit...

F G Em Am Dm G C
| 6 6 6 6 7 7 6 | 5 7 1 1 2 3 | 2 2 2 3 2 2 1 | 1 — — — ‖
讚 美 之 泉 流 入 每 個 人 的 心 間

C G/B Am Am7/G F G
| 3 5 3 5 3 2 | 1 3 1 3 6̣ 5̣ | 6̣ 1̣ 6̣ 1̣ 6̣ 1̣ 3 | 2 2 1 7 — |

C G/B Am Am7/G F G C
| 3 5 3 5 3 2 | 1 3 1 3 6 5 | 6 1 6 1 3 2 2 1 | i — — — ‖
 Fine

62 與主同行

作詞 / 陳惠卿　作曲 / 袁德強

Key：G　Play：G　4/4　♩=136

| Am7 | D | G | G |

```
| 0  0  0 66 | 3 2 2 2 — | 0 i i 7 | i — — — | i — 0 34 ||
```
我要

G　　　　　　　C　　　　　　G　　　　　　　G
```
|: 5 5 5 5 5 5 | 6 1 i i i i 6 | 6 5 5 5 5 — | 5 — 0 34 |
```
跟著浮雲漂流　欣賞 這宇宙 的 美 妙　　　我要

G　　　　　　　C　　　　　　G　　　　　　　G
```
| 5 5 5 5 5 5 | 6 1 i i i i 2 | 2 3 3 — — | 3 — 0 32 |
```
跟著飛鳥翔翔　享受 乘風的 逍 遙　　　我要

C　　　　　　　C　　　　　　G　　　　　　　G
```
| i i i i i 61 | i — — i2 | 6 5 5 3 6 5 | 5 — — 55 |
```
和著 琴瑟 歌唱　　讚美 神 偉 大的創造　　我要

C　　　　　　　A7　　　　　　D　　　　Dsus4　D
```
| 6 1 i 6 i 6 6 | 3 2 2 i i 6 i | 2 — — — | 2 — 5 5 ||
```
伴著彩蝶飛舞　歡喜傳揚主的 榮 耀　　　與 主

℅ G
```
| 2 2 3 3 — | 0 5 5 2 i 7 6 | 7 6 7 7 i i | i — 6 6 |
```
同 行　　我的眼中所看 盡 是美 好　　　與 主

Am7　　　　　　　　　　　　　D
```
| 3 3 4 4 — | 0 6 6 5 4 3 2 | 3 4 2 2 — | 2 — 3 4 |
```
同 行　　我的心靈永不 再 煩躁　　　喔

Bm　　　　　　　　　　　　　Em
```
| 5 5 5 5 — | 0 3 4 5 4 3 | 2 i i i — | i — — 6 6 |
```
主 啊　　我要一心 歌 頌 祢　　　宣揚

C　　　　　　　A7　　　　　D　　　　Dsus4　D
```
| 3 2 2 2 2 i | i — — 6 | i i 2 2 | 2 — 5 5 ||
```
祢 的 慈愛　　與 榮 光　　　與 主

63 喜樂泉源

詞曲 / 余盈盈

Key：G　Play：G　4/4　♩=140

```
  G    D/G           C/G D/G        G    D/G           C/G D/G
| 1  1 7 7  - | 6  6 7  7  - | 1  1 7 7  - | 6  6 7  7  - |

  G    D/G           C/G D/G        G    D             C/D
| 1  1 7 7  - | 6  6 7  7  - | 1  1 7 7 6 | 6  1 7 7 ||
                                                  祢 是 我

  G                                    G/B
||: 2  1 7 7 1 1 | 1  1 1 7 7 | 2  1 7 7 1 1 | 1  1 1 2 |
   喜 樂 泉 源       祢 使 我  歡 喜 跳 躍     祢 使 我

  C                                    Am7
| 3  4 3 3 6 6 | 6  1  1  2 | 3  4 3 3 2 2 | 2  1 1 7 7 |
  自 由 飛 翔     不 再 被  罪 惡 綑 綁     祢 是 我

  G                                    G/B
| 2  1 7 7 1 1 | 1  1 1 7 7 | 2  1 7 7 1 1 | 1  1 1 2 |
  永 生 盼 望     祢 愛 有  無 比 力 量     從 今 時

  C                                    Am7              D
| 3  4 3 3 6 6 | 6  1  1  2 | 3  4 3 3 2 2 | 2  - 1 1 7 1 ||
  直 到 永 遠     祢 應 許  不 會 改   變     祢 的 寶 血
                            | 3  4 3 3 2 2 | 2  -
                         2x 不 會 改   變

  %  C              G/B            Am7                   G
| 1  - 1 7 1 | 1  5 1 2 | 3  2 1 6 · 6 5 | 5  - 1 1 7 1 |
   有 能 力   能 醫 治  一 切 的 傷 口     祢 的 復 活

  C              G/B            Am7                   D
| 1  - 1 7 1 | 1  5 1 2 | 3  2 2 1 6 2 | 2  - - - ||
  能 改 變   一 切 的  咒 詛 成 為 祝 福

                   C              D                G
| 0  0 3 4 3 2 1 | 6  2 2  2  - | 0  0 3 4 3 2 1 | 5  3 5 5 2 2 1 |
  我 們 要 高 舉 祢 聖 名          祢 配 得 所 有 最 大 的 讚 美
```

Em C G/B Am7
| i̲ 0̲ i̲ i̲ 7 | 6 6̲7̲1̲ i — | 5 7̲1̲1̲2̲ 2 | 3 4̲2̲ 2 — |
　我 們 要 用 全 心 　　　和 全 意 來 　　敬 拜 祢

D C D G
| 0 0̲3̲4̲3̲2̲i̲ | 6 2̲2̲ 2 — | 0 0̲3̲4̲3̲2̲i̲ | 5 3̲5̲5̲2̲2̲1̲ i |
　我 們 要 歡 迎 　祢 來 臨 　　　願 祢 來 設 立 　寶 座 在 這 裡

Em C D G 1. D/G
| i̲ 0̲ i̲ i̲ 7 | 6 6̲7̲1̲ i — | 3 4̲ 6̲7̲7̲1̲ | i — — — |
　我 們 要 張 開 口 　　不 停 讚 美 祢　 | i̲ i̲7̲ 7 — |

C/G D/G G D/G C/G G 2. F
| 6̲ 6̲7̲ 7 — | i̲ i̲7̲ 7̲6̲ 6 i̲ i̲7̲ :‖ i — — — |
　　　　　　　　　　　　祢 是 我 ：| i̲ i̲7̲ 7 — |

C D G F C D
| 6̲6̲5̲ 5 — | i̲ i̲7̲ 7 — | 6̲6̲5̲ 5 — | 5 — — — | 0 0̲ i̲ i̲7̲i̲ ‖
　　　　　　　　　　　　　　　　　　　　　　　　　　　祢 的 寶 血 %

Φ G G D/F# C/E D
| i — — — | i — — — | 3 5̲2̲2̲5̲5̲4̲ | 4̲3̲3̲2̲2̲1̲ i |

G F C/E D G
| i — — — | 6̲6̲5̲ 5 — | i — — — | i — — — ‖
| i̲ i̲7̲ 7 — |

Fine

麥書國際文化事業有限公司

64 恩典之路

詞曲 / 曾祥怡

Key：F - G♭　　Play：C - D♭　　4/4　♩= 66　　GT.Capo：5　　K.B.Transport：+5

E　　　　　　　　A　　　　　　　　　　E/G#　　A　　　　D7/F#　　B

| i̠ 5 i̠ 2̂ 2 — | 4 5 i̠ 3̂ 3 — | 3 3̂ 5 6̂ 6 i̇ | 6 6̂ i̇ 7̂ 5 i̇ 2̇ |

C　　　　G/B　　Am　　　Am7/G　　F　　　C/E　　　Dm　C　B♭

| i̠ 5̂ 5̂ i̠ 2̂ — | i̠ 5̂ 5̂ 3̂ 2̇ — | 6̇ — 5̇ — | 4̇ 3̇ 2̇ — |

B♭　　　G　　　　G　　　　　　　C　　　G/B　　Am　　Am7/G

| 2̇ 5̂6̂i̇ 5̇ — | 5̇ — — — ‖: 5 3̂ 3 5̂ 2 2·7̂ | 1 1̂ 7̂ 6̂ 5 — |
　　　　　　　　　　　　　　　　　祢 是 我 的 主　 引 我 走 正 義 路

F　　　　　　　　　　C/E　　Dm　　　　G　　　　C　　　G/B　　Am　　Am7/G

| 6 4̂4̂ 6̂ 3̂2̂1̂ 1·2̇ | 3̂ 6̂ 1̂ 3̂ 2̂ 2 | 5 3̂ 3 5̂ 2̂ 2·7̂ | 1 1̂ 2 4̂ 3 — |
　高 山 或 低 谷　 都 是 祢 在 保　 護　　萬 人 中 唯 獨　 祢 愛 我 認 識 我

F　　　　　　　　C/E　　Dm　　　Dm/C　Dm7/G　G　　　　C　　　G/B

| 6 4̂4̂ 5̂ 3̂2̂1̂ 1·3̇ | 3̂ 2 2̂ 1̂ 1 6̂ 6̂ 5̂ 5 — — ‖ 1 5̂ 5̂ 3 2̂ 2·1̇ |
　永 遠 不 變 的 應 許　 這 一 生　　都 是 祝　 福　　　一 步 又 一 步　 這

Am　　Am7/G　　F　　　C/E　　Dm　　　　G　　　　C　　　G/B

| 1 5̂ 5̂ 3̂ 2̂1̂ 1̂ 3 | 6̂ 6̂ 3̂ 5̂ 5·3̇ | 4 5̂ 6̂ 3̂ 2̂ 2 | 1 5̂ 5̂ 3 2̂ 2·1̇ |
　是 恩 典 之 路　　 祢 愛 祢 手　 將 我 緊 緊 抓　 住　　　一 步 又 一 步　 這

Am　　Am7/G　　F　　　C/E　　Dm　　　Dm7/G　　┌ C — 1.

| 1 5̂ 5̂ 3 2̂1̂ 1̂ 3 | 6̂ 6̂ 3̂ 5̂ 5·3̇ | 4 5̂ 6̂ 1̂ 3 6̂ | 1 — — 0 i̇2̇ |
　是 盼 望 之 路　　 祢 愛 祢 手　 牽 引 我 走 這 人 生　 路

C　　　　G/B　　Am/E　　Am7/G　　F　　　C/E　　　F　　　　G

| ²⁄₄ 3 — 2̇ — | 0 3̂5̂2̂ 7̂ i̇ | i̇ — i̇·5̇ | 7̇·i̇ 7̂ 7̇i̇2̇3̇5̇7̇i̇ |

A♭　　　Gm　　Cm7/G　D7/F#　　F/G　　　C/E　　　Dm　　Dm7/G

| ²⁄₄ 3 3̂·4̇2̇ i̇ ♭7̂ | ♭7̇ 7̇♭6̇5̇#4̇ 6̇ 2̇6̇ | i̇ — 5̇ 5̇·i̇ | 3̂ 3̂4̂3̂ 2̇ — :‖

C — 2.— G♭ A♭ D♭ A♭/C B♭m B♭m/A♭ G♭ D♭/F

| 1 — ♭2 ♭3 ‖ 1 5 5 3 | 2 2·1 | 1 5 5 3 2 1 1 3 | 6̣ 6̣ 3 5̣ 5̣·3 |

路 啊 一步又一步 這是恩典之路 祢 愛 祢 手 將
(轉D♭調)

E♭m A♭ D♭ A♭/C B♭m B♭m/A♭ G♭ D♭/F

| 4 5 6 3̇ 3 2 2 | 1 5 5 3 | 2 2·1 | 1 5 5 3 2 1 1 3 | 6̣ 6̣ 3 5̣ 5̣·3 |

我緊緊抓 住 一步又一步 這是盼望之路 祢 愛 祢 手 牽

E♭m A♭ D♭ G♭ D♭/F E♭m A♭7

| 4 5 6 1 3 6̣ | 1 — — 0 3 ‖ 6̣ 6̣ 3 5̣ 5̣·3 | 4 5 6 1 3 6̣ |

引我走這人 生 路 祢 愛 祢 手 牽引我走這人 生

D♭ A♭/C G♭ D♭/F D♭ A♭/C G♭ D♭/F D♭

| 1 — — — ‖ 1̇ 4 4̇ 5̇ 3̇ — | 1̇ 5 5 3̇ 2̇ — | 1̇ 4 4̇ 2̇ 3̇ — | 3̇ — — — ‖

路

Fine

| 1̇ 5 5 3̇ 2̇ — ‖

65 耶穌愛你

詞曲 / 林良真

Key：D　Play：C　4/4　♩＝76　GT.Capo：2　K.B.Transport：+2

Cadd9　　　　　　G/B　　　　　　　F　　　G　　　C
| 5 3　3　— 3 4 | 5 5 5 2 2 2　2 | 4　—　5　4 | 3　—　—　— |
(Violin)

F　　　　　　　C　　　Am　　　Dm7　　　　　　Gsus4　G
| 6　—　5　4 | 3　2　1　— | 2　—　3　1 | 5　—　—　— |

Cadd9　　　　　　G/B　　　　　　　F　　　G　　　Cadd9
‖: 5 3　3　— 3 4 | 5 5 5 2 2 2　2 | 1 1　1　1 1 2 3 | 3　—　—　— |
這世 界　　有個 千年不變道理　　那就 是　耶穌愛　你

F　　　　　　　　Cadd9　Am　　　Dm7　　　　　　Gsus4　G
| 1 7　6　6 1 2 3 | 5 5 5 3 2 1 0 6 | 2 2 2 1 3 2 1 6 | 2　—　—　— ‖
在世 上　沒有任 何的逼迫患難　能 使我們與神的愛隔　絕

Cadd9　　　　　　G/B　　　　　　　F　　　G　　　Cadd9
| 5 3　3　— 3 4 | 5 5 5 2 2 2　2 | 1 1　1　1 1 2 5 | 5 3　3　—　— |
你是 否　　願意 同為神的兒女　　一生 讓　耶穌愛　你
　　　　　　　　　　　　　　　　　　　　　2x 1　1 1 2 3　3 3　3

F　　　　　　　C　　　Am　　　Dm7　　　Gsus4　　Cadd9
| 1 7　6　6 1 2 3 | 5 5 5 3 2 1 0 6 | 2 2 2 1 3 2 1 6 | 1　—　—　— ‖
在世 上　沒有任 何的困苦愁煩　能 使我們與神的愛隔　絕

𝄋 Cadd9　　　　　Fmaj7　　　　　　C　　　Am　　　Dm7　G
| 5 5 3　3　3 5 | 6　1　—　— | 5　—　3　1 | 3 2　2　—　— |
主　　耶 穌 愛 我　　　　　主　　耶 穌 愛 我

C　　　C7　　　F　　　Fm　　　C/G　　G　　　Cadd9
| 5 5 3　3　3 5 | 6　1　— 6 5 | 5　1　3 3 2 1 | 1　—　—　— :‖
主　　耶 穌 愛 我 有 聖 經 告 訴 我

Copyright ©Stream of Praise Music

Cadd9				Fmaj7				Cadd9		Am		Dm7	G		
5	—	3	5	6	i	—	—	5	—	3	1	3̲ 2̲	2	—	—
Yes		Je - sus		loves	me			Yes		Je - sus		loves	me		

C		C7		F		Fm		C/G		G		Cadd9			𝄋
5	—	3	5	6	i	—	6	5	1	3	3̲ 2̲	1	—	—	—
Yes		Je - sus		loves	me		The	Bi - ble		tells	me	so			

ϕF C Am Dm7 G C Fmaj7

1̲ 7̣	6̣	0 1 2 3	5 5 5 3 2 1 0 6̣	1 1 2 1 3 2 1 6̣	1	—	—	—	0	0	0	0
					5	—	3	5	6	i	—	—

(Violin)

Rit... (GT) Fine

66

有一位神

作詞 / 萬美蘭　作曲 / 游智婷

Key：D　Play：D　4/4　♩＝70

D/F♯　D/G　　　G/B　A　　　　D/F♯　D/G　　　G/B　A

| 0　0　0　0 | 0　0　0　0 | 0　0　0　0 | 0　0　0　0 |

D/F♯　D/G　　　G/B　A　　　　　　　D/F♯　D/G　　　G/B　A

| i571 i571 i571 i571 | i571 i257 i 5 — | i571 i571 i571 i571 | i571 i257 i 5 "5 3 4 ‖
(Piano)　　　　　　　　　　　　　　　　　　　　　　　　　　　　　　　　有一位

D　　　　　　F♯m7　　　　　G　　　　　　　Asus4　A

‖: 3 — 0 5 3 4 | 5 5 5 5 3 5 5 11 | 6 6 6 6 5 5 4 | 4 3 2 0 5 3 4 |
神　　有權能 創造宇宙萬物 也有溫柔雙手安慰受傷 靈　魂　有一位
神　　有權能 創作宇宙萬物 也有溫柔雙手安慰受傷 靈　魂　有一位

D　　　　　　F♯m7　　　　　G　　　　　　　Asus4　A

| 3 — 0 5 3 4 | 5 5 5 5 3 5 0 11 | 6 6 6 6 · 5 5 4 | 5 — 0 6 7 i ‖
神　　有權柄 審判一切罪惡 也有慈悲體貼人的　軟　弱　有一位
神　　高坐在 5 5 5 3 5 0 1 死在十架挽救人墮　落
　　　2x 榮 耀 的 寶 座 卻

D　　　　　　F♯m7　　　　　G　　　　　　　Asus4　　A

| 5 — 0 5 6 7 | 5 — 0 6 7 i | 6 — 0 6 5 4 | 4 · 3 2 2 1 |
神　　我們的 神　唯一的 神　名叫　耶 和 華 有

G　　　　　　F♯m7　　　　　Em — 1. — A　　　　D/F♯　D/G

| 6 6 6 6 0 1 | 5 5 5 5 0 6 | 4 4 4 4 · 3 3 2 ‖ 1 — — — |
權威榮光　有 恩典慈愛　是 昔在今在永在 的　神

G/B　A　　　　　D/F♯　D/G　　　G/B　A　　　　　Em — 2. — A

| 0　0　0　0 | i571 i571 i571 i571 | i571 i257 i 5 "5 3 4 :‖ 4 4 4 4 · 3 3 2
　　　　　　　(Piano)　　　　　　　　　　　　　　　　　　　有一位 昔在今在永在 的

D　　　　　　D　　　　　　F♯m7　　　　　G

| 1 — 0 6 7 i ‖ 5 — 0 5 6 7 | 5 — 0 6 7 i | 6 — 0 6 5 4 |
神　　有一位 神　我們的 神　唯一的 神　名叫

| Asus4 | A | G | F#m7 | Em | A |

```
| 4· 3 3 2  2  0 1 | 6 6 6 6  6  0 1 | 5 5 5 5  5  0 6 | 4 4 4 4 4· 3 3 2 |
  耶 和 華      有 權 威 榮 光      有 恩 典 慈 愛      是 昔在今在永在 的
```

| Dsus2 | D | G | F#m7 | Em | A |

```
| 1 — — 0 1 ‖ 6 6 6 6  6  0 1 | 5 5 5 5  5  0 6 | 4 4 4 4 4· 3 3 2 |
  神        有 權 威 榮 光      有 恩 典 慈 愛      是 昔在今在永在 的
```

| D | G | F#m7 | Em | A |

```
| 1 — — 0 1 ‖ 6 6 6 6  6  0 1 | 5 5 5 5  5  0 6 | 4 4 4 4 4· 3 3 2 |
  神        有 權 威 榮 光      有 恩 典 慈 愛      是 昔在今在永在 的
```

| D/F# | D/G | G/B | A | D/F# | D/G | G/B | A |

```
| 1 — — 0 ‖ 0 0 0 0  0  i571i571i571i571 | i571i571i571 | 5 — |
  神                          (Piano)
```

| Dadd9 |

```
| 0· 2 3 5 i 2  3 5 7 5 | 5 — — — ‖
              Fine
```

67 在基督裡

作詞 / KEITH GETTY　作曲 / STUART TOWNEND

Key：E　Play：C　3/4　♩=67　GT.Capo：4　K.B.Transport：+4

```
      C              Gm7            Dm7             C       F/C
| 0   0 5 6·i‖: 2·  3 2·i | 6·  5 6·i | i·  5 4 5 |

      C       F/C    C      F      G      C/E   F C/E  Dm7 G
| 3   0 5 6·i‖ i·  5 6 i | 2  —  3 2 i | 6 3  2·   i |
      在 基 督  裡   我 得 盼  望    祂是亮 光 力 量   詩
      祂 的 身  體   在 洞 穴  裡    世上之 光 在 黑   暗

      C       F/C    C      F      G      C/E   F C/E  Dm7 G
| i   0 5 6·i | i·  5 6 i | 2  —  3 2 i | 6 3  2·   i |
  歌  這 房 角  石   堅 固 磐  石    不怕乾 旱 兇 猛    風
  裡  直 到 那  日   榮 耀 清  晨    從墳墓 裡 祂 又   復

      C              F      Am7    G      C/E    F     Am7
| i·  i 3 5 ‖ 6·  6 5 3 | i i 7 | 6·  6 5 3 |
  暴  無 比 慈  愛   何 等 平  安    懼 怕 消 逝    爭 戰 平
  活  當 祂 勝  過   罪 惡 詮  釋    死 亡 毒 鉤    不 再 害

      G       F      C      F      G      C/E   F C/E  Dm7 G
| 2   0 5 6·i ‖ i·  5 6 i | 2  —  3 2 i | 6 3  2·   i |
  息  我 的 安  慰   我 的 一  切    因主的 愛 我 得   站
  我  我 屬 於  祂   祂 屬 於  我    因主寶 血 我 得   救

      C       F/C    C      F/C    C      F     G      C/E
| i   0 5 4 5 ‖ 3   0 5 6·i | i·  5 6 i | 2  —  3 2 i |
  立
  贖                唯 有 基  督   道 成 肉  身    完全的
                    勝 過 罪  惡   不 懼 死  亡    基督大

  F C/E  Dm7 G      C      F/C    C      F     G      C/G
| 6 3  2·   i | i   0 5 6·i | i   0 5 6 i | 2  —  3 2 i |
  神 成 為  人  子   帶 來 公  義   恩 典 禮  物    祂來拯
  能 今 護  庇  我   從 我 誕  生   直 到 離  世    我的生

  F C/E  Dm7 G      C      C/E    F     Am7    G      C/E
| 6 3  2·   i | i·  i 3 5 ‖ 6·  6 5 3 | 2·  i i 7 |
  救 卻 被  棄  絕   直 到 耶  穌   十 架 受  死    神 的 憤
  命 在 主  手  裡   沒 有 邪  惡   或 是 權  謀    能 使 我
```

| F | Am7 | G | F | C | F | G | C/E |

```
| 6· 6 5 3 | 2  0 5 6 i | i· 5 6 i | 2  —  3 2 i |
```

怒　　得以停息　　所有罪孽　祂全承擔　　因主受
們　　與神隔絕　　直到主來　或歸天家　　因主大

| F C/E Dm7 G | C — 1.—F/C— | C — 2.—C/E— | F | Am7 |

```
| 6 3  2· i || i  0 5 6·i : | i· i 3 5 || 6· 6 5 3 |
```

死我　得　生命　　　　　　立　沒有邪惡　　或是權
能我　得　站

| G | C/E | F | Am7 | G | F | C | F |

```
| 2· i i 7 | 6· 6 5 3 | 2  0 5 6 i | i· 5 6 i |
```

謀　　能使我　們　與神隔絕　　直到主來　　或歸天

| G | C/E | F C/E Dm7 G | C | F/C | C |

```
| 2  —  3 2 i | 6 3  2· i | i· 5 4 5 | 3  —  — ||
```

家　　因主大　能我　得　站　立　　　　　　**Fine**

68

全新的你

作詞 / 劉榮神　作曲 / 劉榮神、游智婷

Key：C　Play：C　4/4　♩= 102

(GT)　(Piano)

你說　陰天　代表你的　心情　　雨天

更是你對生命　的　反應　　你說　每天生活　一　樣　平靜　　對於

未來沒有一點　信　心　　親愛　朋友　你是　否　曾經　　曾經

觀看　滿天　的　星星　　期待　有人能夠　了　解　你心　　能夠

愛你賜你力量　更　新　　耶穌能　夠　　叫

一　切　都　更　新　　耶穌能　夠　　體

會　你　的　心　情　　耶穌能　夠　　改

變　你　的　曾　經　　耶穌愛　你　　耶穌疼

C/E Dm7 G C — 1. —

| 5 — 5 6 1 | 2 — 6 | 5 5 5 5 1 7 | 1 — — — |

你 耶穌能造 一個全新的 你

C — 2. 3. —

| 1 — 0 0 :‖ 1 — — — 1 — 1 2 3 | 5 — 5 |

你 耶穌能※夠 叫

G/B Am Am7/G F

| 2 2 1 1 7 | 7 1 1 1 — 1 — 1 2 3 | 6 — 6 |

一切都更新 耶穌能夠 體

C/E Dm7 G C

| 5 5 1 1 1 | 3 2 2 2 — 2 — 1 2 3 | 5 — 5 |

會你的心情 耶穌能夠 改

G/B Am Am7/G F

| 2 2 1 1 7 | 7 1 1 1 — 1 — 5 6 1 | 6 — 5 6 1 |

變你的曾經 耶穌愛你 耶穌疼

C/E Dm7 G C

| 5 — 5 6 1 | 2 — 6 | 5 5 5 5 1 7 | 1 — — |

你 耶穌能造 一個全新的 你

F C/E Dm7

| 1 — 5 6 1 ‖ 6 — 5 6 1 | 5 — 5 6 1 | 2 — 6 |

耶穌愛你 耶穌疼你 耶穌能造

G C F C

| 5 5 5 5 1 7 | 1 — — — ‖ 0 5 5 5 1 7 | 1 — — — |

一個全新的 你 一個全新的 你

F C

| 0 5 5 5 1 7 | 1 — — — ‖ 1 — 0 1 2 5 | 1 2 5 2 2 — |

一個全新的 你

Rit...

G F Em G F Em

| 3 3 2 3 2 | 1 — — 1 1 2 | 3 3 2 2 3 2 | 1 — — |

a Tempo **(Piano)**

Dm7 G Cmaj7

| 0 2 4 6 1 4 6 2 | 5 — — — | 1 5 7 7 5 3 7 | 5 3 7 5 5 3 3 ‖

Fine

69　我要頌揚

作詞／葉薇心　作曲／祈少麟

Key：D　Play：C　4/4　♩=125　GT.Capo：2　K.B.Transport：+2

C	Am	Dm7 G	C	C	F

```
| i   i   0   6 6   0 | 2 3 4 5 6 7   i " 1 2 |: 3  3   3   2 1  6 |
                                            我 要  頌 揚   頌 揚 那
                                            頌 揚  頌 揚   頌 揚 那
```

C		C	Dm		G7

```
| 5 1   1· 2 1 0   1 2 | 3   3   3   4 3 2 #1 | 2  —  — 1 2 |
  造 眼 睛 的 主   因 為 萬  是  祂  都 看 見        我 要
  顯 公 義 的 主   祂 的 國  度  是  權 柄 榮 耀      我 要
```

C	F	C		F G	C

```
| 3  3   3   2 1  6 | 5 1   1· 2 1 0   1 2 | 3  5  4 3   2  | 1  — — 3 5 ‖
  頌 揚  頌 揚 那 造 耳 朵 的 主   因 為 萬 事 祂 都 聽 見       哈 利
  頌 揚  頌 揚 那 顯 慈 愛 的 主   祂 的 信 實 永 不 動 搖
```

F	C	F	C	C	Dm7 G

```
| 0 1 i 6   5 5 5 | 0 6 6 i   5 — | 5 5 5 6 5 3  1 | 3 3 3 5  2  3 5 |
  路 亞 哈 利 路 亞   一 切 祂 都 知 道 祂 都 明 瞭 哈 利
```

F	C	F	C	C	Dm7 G -1. C —

```
| 0 1 i 6   5 5 5 | 0 6 6 i   5 — | 5 5 5 6 5 3  1 | 3 3 3 2  1  0 ‖
  路 亞 哈 利 路 亞   一 切 祂 都 知 道 祂 都 明 瞭
```

G		Dm -G-2. C —	F	C	F	C

```
| 0   0   0  1 2 :| 3 3 3 2 1 0 3 5 ‖ 0 1 i 6   5 5 5 | 0 6 6 i  5 — |
  我 要 祂 都 明 瞭 哈 利 路   亞 哈 利 路   亞
```

C	Dm7	G	F	C	F	C

```
| 5 5 5 6 5 3  1 | 3 3 3 5  2  3 5 | 0 1 i 6   5 5 5 | 0 6 6 i   5 — |
  一 切 祂 都 知 道 祂 都 明 瞭 哈 利 路   亞 哈 利 路   亞
```

C	Dm7	G	C		C

```
| 5 5 5 6 5 3  1 | 3  —  0 2 2 | 1  — — — | 1 0   0  0 1 ‖
  一 切 祂 都 知 道 祂      都 明 瞭
```

Fine

麥書國際文化事業有限公司

天父的花園

作詞 / 曾維寧　作曲 / 胡本琳

Key：F　Play：D　4/4　♩=98　GT.Capo：3　K.B.Transport：+3

```
              D              G        Gm       D        A        D
| 3 4 ‖: 5    5    1   5 | 5 4 4 3  4 1 2 | 3 1 5 4 2 1 7 | 1 — — 3 4 ‖
   2x    5    5 5 3 1   5                                          小小
```

```
  §  D        D/F#           G         Gm          D/A        A           D
| 5    5    i 0 i 7 | 6    6    4 0 3 2 | 5   3 2  6    7 | i  —  0  3 4 |
  花   園    裡 紅 橙 黃    藍    綠 每        朵   小 花  都    美   麗       微 風
```

```
   D        D/F#           G         Gm          D/A        A           D
| 5    5    i 0 i 7 | 6    6    4 0 3 2 | 5   3 2  6    7 | i  —  0  3 4 ‖
  輕   飄    逸 藍 天  同    歡    喜 在       天   父 的  花    園   裡       你 我
```

```
   D/F#          D7           G              Em7       Gm/A        D
| 5    5    1   5 | 5 4 4 3 4 0 2 3 | 4    4    5    4 | 4 3 3 2 3 0 3 4 |
  同   是    寶   貝  在 這 花 園 裡    園   丁   細   心   呵 護 不 讓 你 傷 心  颳風
```

```
   D        D/F#          G         Gm        ⊕ D/A        A           D
| 5    5    1  3 5 | 5 4 4 3 4 0 1 2 | 3  1 5 4 2 1 7 | 2 1  1  0  1234 :‖
  或   下    雨  應 許  從 不 離 開 你    天   父  的  小 花 成 長 在 祂 手   裡  2x 0 3 4
```

```
   D                 G/D              Em       A           D
| 5    5 3 4 5 3 1 5 | 6 4 4 3  4  4 2 3 | 4  4 2 3 4 2 7 4 | 3 1  1 2  3  3 3 4 |
```

```
   D/F#         D           G              Gm          D/A        A          D
| 5    5 3 4 5 1 3 5 | 5 4 4 5 ♭6  5 4 | 5 3 1 5 4 2 1 7 | 2 1  1  —  3 4 ‖
                                                                          小小 §
```

```
  ⊕ D/A        A          D                    D/A        A           D
| 3 1 5 4 2 1 7 | 2 1  1  0  1 2 | 3 1 5 4 2 1 7 | 2 1  1  0  0  |‖
  的  小 花 成 長 在 祂 手   裡      別 擔   心  你 的 成 長 在 祂 手   裡
                                                                  Fine
```

麥書國際文化事業有限公司

71 無人能像祢

詞曲 / LENNY LEBLANC

Key：G　Play：G　4/4　♩=69

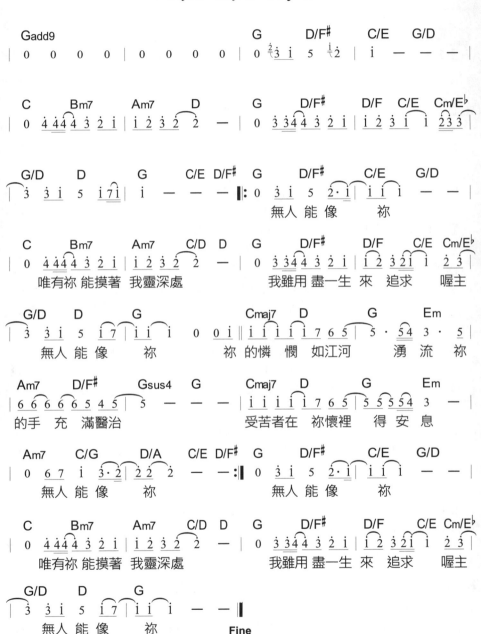

麥書國際文化事業有限公司

祂名是全能

詞曲 / 陳天賜

72

Key：E　Play：E　4/4　♩=81-92

```
                 E              G#m7    C#m              A      F#m7        B7
|(前奏略) ‖: 5 1 1 2 2 3  3 | 5 4 3 2 1 1 0 5 | 3  3 3 4 2 | 2 — — — |
           祂名是全 能      全能的上 帝 主 啊 我 敬拜 祢

       E              G#m7    C#m            F#m7    B7          E
| 5 1 1 2 2 3  3 | 5 4 3 2 1 1 0 1 | 2  3 2 1 1  1 | 1 — 0 2 3 |
  一切祂都 能      萬事都可 能 宇 宙 萬 物 主宰          當我

    A              B          E        B/D#    C#m      B
| 4  4  4 3 3 | 2 2 2 — 1 2 | 3  3 3 2 1 | 1 — 0 1 7 |
  感 到 沒 有能 力   沒 有 人 我 可 尋覓          祢的

    A            F#m7          F#           B7
| 6  7 1 1 2 2 6 | 6 — 6 7 | 1  1 1 1 3 3 2 | 2 — — 0 ‖
  愛 使我 堅  固      祢的 名 給我 歸  宿

    E              G#m                C#m            A
| 5 1 1 2 2 3 3 5 | 6 5 5 — 1 | 1 — — 0 1 | 4  3 1  1 0 1 |
  耶和華全 能 主              必 然 成就    必

    F#m7          B7sus4  B        ┌ E ── 1.          A/E
| 4  3 1  1 — | 0 0 2 · 1 ‖ 1 — — · — | 5 — 5 6  6 |
  然 成就          這   事      事

    E          A/E        ┌ E ── 2. ──  B/D#      C#m    B
| 3 2 1 1 — — | 0 0 0 0 0: ‖ 1 — — — | 1 — 0 0 ‖ (間奏) ‖
                事                         (我要讚美祢)

    E              G#m                C#m            A
| 5 1 1 2 2 3 3 5 | 6 5 5 — 1 | 1 — — 0 1 | 4  3 1  1 0 1 |
  耶和華全 能 主              必 然 成就    必

    F#m7        B7sus4  B      E      B/D#    C#m    B        E
| 4  3 1  1 — | 0 0 2 · 1 | 1 — — — | i  i 7 7 | 1 — — — ‖
  然 成就   Rit... 這   事                      Fine
                              3  3  2  2
```

麥書國際文化事業有限公司

73 祂為了我們

詞曲 / DAVID MEECE

Key：C - G - D Play：C - G - D 4/4 ♩=65

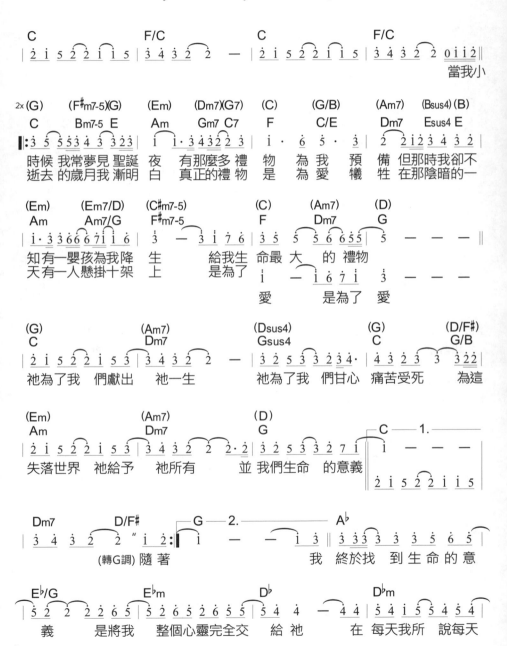

74 在這個時刻

詞曲 / DAVID GRAHAM

Key：D Play：D 3/4 ♩=101

```
        D              Bm              Em7           A
| 0   0   3 ‖: 5   5   6 | 1  —  0 3 | 4   4   3 | 2  —  0 3 |
       在   這  個  時   刻      我  向  主  歌   唱      唱

  Em7            A7              D            A
| 4   4   3 | 2   1   2 | 3  —  — | 5  —  0 3 |
  出   一  首   愛  的  詩   歌                在

  D              Bm              Em7           A
| 5   5   6 | 1  —  0 3 | 4   4   3 | 2  —  0 3 |
  這  個  時   刻      我  高  舉  雙   手      向

  Em7            A7              D            D/F♯
| 4   4   3 | 2   1   7 | 1  —  — | 0   3   5 |
  我  的  主   高  舉  雙   手          歡   唱

  G              A              D            D/F♯
| 6  —  — | 5  —  4 | 3  —  — | 0   3   5 |
  我         愛     你  主          歡   唱

  G              A              D            D/F♯
| 6  —  — | 5  —  4 | 3  —  — | 0   3   5 |
  我         愛     你  主          歡   唱

  G              A              Bm           G
| 6  —  — | 7  —  — | i  —  — | 0   6   4 |
  我         愛     你         主

  D/A            A7            ┌ D — 1.
| 3  —  — | 2  —  — | 1  —  — ‖ 0   0   3 :‖
  我         愛     你         在

┌ D — 2.                    G              A            D
| 1  —  — | 0   3   5 ‖ 6  —  — | 5  —  4 | 3  —  — |
  你        歡  唱  我     愛     你  主
```

D/F#			**G**			**A**			**D**		
0	3	5	6	—	—	5	—	4	3	—	—
	歡	唱	我			愛		你	主		

D/F#			**G**			**A**			**D**		
0	3	5	6	—	—	7	—	—	i	—	—
	歡	唱	我			愛			你	**Rit...**	

D/F#			**G**			**A7**			**D**		
6	—	4	3	—	—	2	—	—	1	—	—
主			我			愛			你	**Fine**	

75 主啊帶我飛

詞曲 / 楊珍

Key：B－C　Play：A－B♭　4/4　♩=71　GT.Capo：2　K.B.Transport：+2

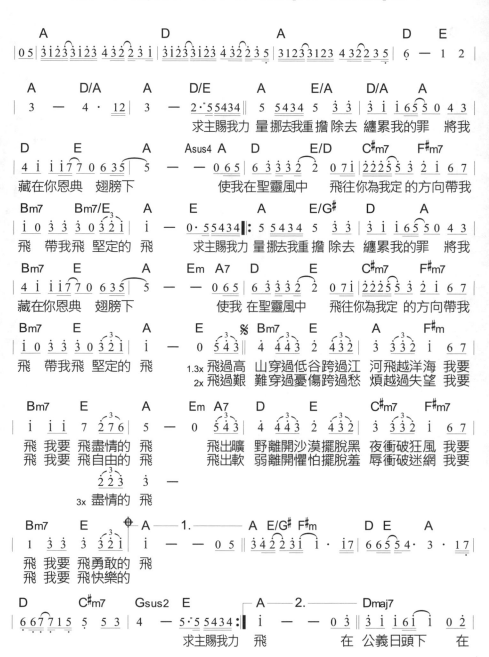

麥書國際文化事業有限公司

C#m7　F#m7　Bm7　Bm7/E　A　A7　Dmaj7　E♭m7-5

| 2 7 7 5 7 7 0 i | i 6 6 4 6 6 6 7 | 5 — — 0 3 3 | 3 i i 6 i 0 i i |

晨星光輝中　在 絢爛彩虹裡 帶我 飛　　主啊我要飛 向 你 飛向

C#m7　F#m　Bm7　E　A　E

| 2·2 2 5 i 6 7 | i· 3 3 3 i | i — 0 5 4 3 |

你 的 座前飛入你 慈愛 的 懷裡　　飛過高 ℅

A　Cm7　F　B♭　Gm　Cm7　F

| i — — 5 4 3 | 4 4 4 3 2 4 3 2 | 3 3 3 5 i 6 7 | i i 1 7 2 2 3 |

飛 (轉B♭調)飛過艱 難穿過憂傷 跨過愁 煩越過失望 我要 飛 我要 飛自由的

B♭　F　E♭　F　Dm7　Gm　Cm7　F

| 3 · 4 3 3 5 4 3 | 4 4 4 3 2 4 3 2 | 3 3 3 5 i 6 7 | i 3 3 3 3 2 1 |

飛　　飛出軟 弱離開懼怕 擺脫羞 辱衝破迷網 我要 飛 我要 飛快樂的

B♭　E♭　Dm　Cm7　F

| i 1· i 0 5 5 | 5 — — 5 5 6 | 5 — — 0 5 5 | 5 4 4 4 3 4 3 2·0 1 2 3 |

飛　　我要 飛　　我要 飛　　啦啦啦.. 啦.. 啦啦我要飛

B♭　Fm B♭7　E♭　Dm　Cm7　F

| 3 3 6 5 5 5 5 | 5 — — i 5 | 6 5· 5 — 0 5 5 | 5 4 4 4 3 4 3 2 2 2 3 2 |

我要飛 帶我 飛　　自由 的飛　　主啊帶我飛帶我飛帶我飛勇敢的

B♭　E♭　Dm　Cm7　F

| i — — 5 5 | 5 — — 5 5 | 6 5· 5 — 0 5 5 | 5 4 4 4 3 4 3 2 2 0 1 2 |

飛　　我要 飛　　盡情 的飛　　主啊帶我飛帶我飛我要飛 堅

B♭　Fm B♭7　E♭　Dm

| 3 · 6 5 5 5 5 | 5 — — 5 5 | 5 — — 0 5 5 |

定 的飛 帶我 飛　　我要 飛　　啦啦

Cm7　F　B♭　B♭

| 5 4 4 4 3 4 3 2·0 3 2 | 2 i· i — 0 | 3 1 2 3 3 1 2 3 4 3 2 2 3· |

啦.. 啦.. 啦啦 帶我 飛

E♭　Gm7　E♭　F　B♭

| 3 1 2 3 3 i· 4 3 2 2 3 i | 3 1 2 3 3 i·4 3 2 2 1 5 | 6 — 5 4 | 3 — — — |

Rit...　　　　　　　　　　Fine

76 認識祢真好

作詞 / 萬美蘭、洪啓元　作曲 / 游智婷

Key：G　Play：G　4/4　♩= 96

G	Am7	G/B	C	D	G
0 0 0 0	0 0 0 0	0 0 0 0	0 0 0 0	3 — — —	

(16Beats Apg.)　　　　　　　　　　　　　　　　　　**(Oboe)**

Am7	G/B	C	D	G	G
4 — — —	5 — — —	6 656 5 4	3 — — —	3 — 0 034	

如同

G 5 5 5 i i i 5 5　**Am7** 44 4 4 i i i 34　**G/B** 5 5 5 5 i 7 i　**C** 6 — 5 **D** 5 534
朝露中的小草　藍天中的小鳥　我整顆心 被幸福圍 繞　　喔

G 5 5 5 i i i 5 5　**Am7** 4 4 4 i i i 34　**G/B** 5 55 5 i 7 i　**Am7** 2 — — **D** 3 2
我慈愛的天父　認是祢真好　祢賜 的福份別處找不 著　　祢使

Em i — — i i　**Bm7** 7 7 6 6 5 5 5　**C** 6 66 7 77　**D** 6 7 i 2
我　　拋開 一 切煩惱 喜 樂 充 滿 在 心 頭 燃 燒

%G 4 3 3 23 3 —　**Em** 4 3 23 i i 123　**Am7** 4 4 4 4 3 i　**D** 2 — 0 5 i 2
認識祢真好　　認識祢真好　今生 今世 我不再尋 找　　喔主啊

G 4 3 3 23 3 —　**Em** 4 3 23 i i 123　**Am7** 4 4 4 4 i 2　**D** 3 2 i 2 2 1　**1.**
認識祢真好　　認識祢真好　只願 分分秒秒　在祢 慈愛 的懷

G i — — —　**Am7** 4 — 4 i 1 4　**G/B** 5 — 5 i i 5　**C** 6 656 5 —　**D** 4
抱
3 — 3 i i 3

G 3 — 3 i7 i 5　**Am7** 6 — 6 i 7 i　**G/B** 5 — — 5 i　**C** 6 — 5　**D** —

G
| 3 — — — | 3 — — 0 3 4 ‖:

D　　2.
| 3 2　2　i 2 2 1 | i — 0 5 i 2 ‖

G　　D
如同　慈愛　的懷　抱　　喔主啊

D
| 3 2　2　i 2 2 1 | i — 0 5 i 2 |

G　　D　　G　　Em
慈愛　的懷　抱　喔主啊　認識祢真好　　認識祢真好　今生

| 4̇ 3̇ 3̇ 2̇ 3̇　3̇ — | 4̇ 3̇ 2̇ 3̇ 1̇　1̇　1̇ 2̇ 3̇ |

Am7　　D
| 4̇ 4̇ 4̇ 4̇　4̇ 3̇ 1̇ | 2̇ — 0 5 i 2 |

G　　Em
今世　我不再尋　找　喔主啊　認識祢真好　　認識祢真好　只願

| 4̇ 3̇ 3̇ 2̇ 3̇　3̇ — | 4̇ 3̇ 2̇ 3̇ 1̇　1̇　1̇ 2̇ 3̇ |

Am7　　D
| 4̇ 4̇ 4̇ 4̇　4 i 2 | 3̇ 2̇　2̇　i 2 2 1 ‖

分分秒秒　　在祢 慈愛　的懷

G
| i — — — |
| 3 — 3 1 1 3 |

抱

Am7
| 4 — 4 i 7 4 |

G/B　　C　　D
| 5 — 5 i i 5 | 6 — 5 — |

G　　Am7
| 5 — 5 i i 3 | 4̇ 3̇ 3̇ i i 7 i |

G/B　　C　　D
| 5 — — 5 i | 6 — 7 — |

Rit...

G
| i — — — | i — — — ‖

Fine

77 當祢找到我

詞曲 / 葛兆昕

Key：F　Play：C　4/4　♩=61　GT.Capo：5　K.B.Transport：+5

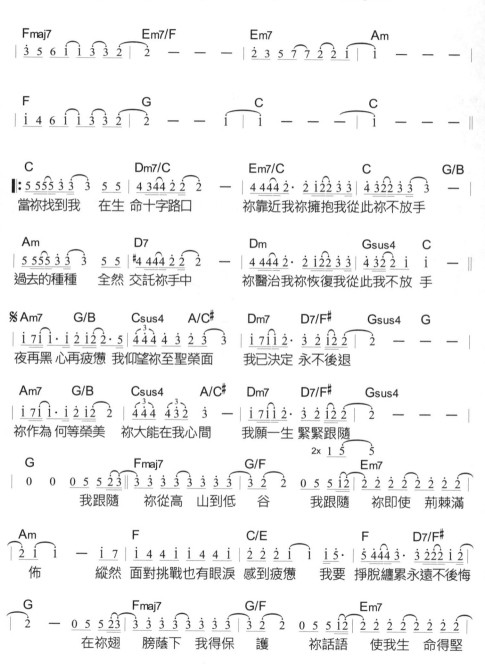

Am | F | C/E | B♭ |

2 1 1 — i 7 | i 4 4 i i 4 4 i | 2 2 2 i i i i 5· | 5 4 4 4 3· 3 2 2 2 i· |

固　　祢應　許不搖動自始至終　永不落空　未來在　祢的手中我不忘初

G — 1. | C | F/C |

5 — — — 5 — 4 3 1 1 2· ‖ i — — — | 0 0 0 0 |

衷　　　　當祢找到　我

G/C | C | G — 2. | Am |

0 0 0 0 | 0 0 0 0 0 :‖ 5 — 4 3 1 1 2· ‖ i — — — |

衷　當祢找到　我

　　　　　　　　　　　　i i· 3 3 3 i

F | C | G | Am |

i i 5 5 7 i 7 | 5 5 3 3 5 2 3 2 | 2 2 7 i 7 5 2 3 5 6 7 | i i 3 3 3 i |

F | C/E | G |

i i 5 5 7 i 7 | 5 5 2 3 3 3· 2 i | 2 — — — ‖ ※

G | C | F/C |

5 — — — 5 — 4 3 1 1 2· ‖ i — — — | 0 0 0 0 |

衷　　　　當祢找到　我

G/C | C | Am | Dm7 |

0 0 0 0 | 0 0 4 3 1 1 2· | i — — — | 0 0 0 0 |

當祢找到　我

Gsus4 | G | C |

0 0 0 0 | 0 0 0 0 0 | 0 0 0 0 ‖ 5 5 5 5 3 3 3 5 5

當祢找到我　在生

Dm7/C | Em7/C | F | C |

4 3 4 4 2 2 2 — | 4 4 4 2· 2 i 2 i 2 3 3 | 4 3 2 2 i· i 2 i i | i — — — ‖

命十字路口　祢靠近我祢擁抱我從此祢不放手　　Fine

Rit...

麥書國際文化事業有限公司

78 愛是不保留

詞曲 / 盧永亨

Key：F　Play：C　4/4　♩=75　GT.Capo：5　K.B.Transport：+5

```
  C              F/C            C              F/C
| 0  0 5 4̂5· 543 | 4̇ 5 6· 6  656 | 5 — — 3̂43 | i̇ — — 7̂176 (05) ||
                                                              常
```

```
  C              Em             F/C            G
||: i̇ i̇ i̇ i̇ i̇ i̇ 7̇ i̇ | 5̇ — — — | i̇ i̇ i̇ i̇ i̇ 46· 5 | 5 — — 0 5 |
   聽 說 世 界  愛 沒 長  久        哪 裡 會 有 愛 無 盡  頭         塵
```

```
  F      G       Em     Am      F              G
| 6 3·2 2 2 7 5 | 3 2·1 i — | 4̂3 i 6 6 7 i 2 | 5 — — 0 5 |
  俗 的  愛 只 在 乎 曾 擁  有    一 刻 燦 爛  便 要 走          而
```

```
  C              Em             F/C            G
| i̇ i̇ i̇ i̇ i̇ i̇ 7̇ i̇ | 5̇ — — — | i̇ i̇ i̇ i̇ i̇ 46· 5 | 5 — — 0 5 |
  我 卻 確 信  愛 是 恆  久        碰 到 了 你 已 無 別  求          無
```

```
  F      G       Em     Am      F/C            G
| 6 3·2 2 2 7 5 | 3 2·1 i — | 4̂3 i 6 6 7 i 6 | 5 — — i 2 ||
  從 解 釋 不 可 說 明 得  愛    千 秋 過 後 仍 常 存 不  朽         誰 忍
```

```
  C      G/B     Am     Am7/G   F      C/E     Dm7     G
| 3̂ 4 5 3 2 4 3 2 | i — — — | 4̂ 5 6 4 3 4 5 i | 2 2̂23 2 — |
  受 痛 苦 被 懸 掛 在 木  頭     至 高 的 愛 盡 見 於 刺  穿 的 手
```

```
  F      G       Em     Am      F/C            G
| 4 4 3̂22 6 5 4 | 3 5 î 1̂23 | 4̂3 i 6 i 6 i 6 | 5 — — i 2 |
  看 血 在 流 反 應 愛  沒 保 留 持 續 不 死 的 愛 到 萬 事 不  休        惟 求
```

```
  C      G/B     Am     Am7/G   F      C/E     Dm7     G
| 3̂ 4 5 3 2 4 3 2 | i — — — | 4̂ 5 6 4 3 4 5 i | 2 2̂23 2 — |
  奉 上 生 命 全 歸 主 所  有     要 將 一 切 盡 獻 於 我  主 的 手
```

```
  F      G       Em     Am      F/C    G        C — 1.
| 4 4 3̂2 6 5 4 | 3 5 î 1̂23 | 4̂3 i i i 2·1 | i — — — |
  我 已 決 定 今 生 再  沒 所 求 惟 望 得 主 稱 讚 已 足   夠
                                                  0 0 5 4̂5· 4543
```

F/C C F/C C —— 2.

| 4̇ 5̇6̇· 6̇ 6̇5̇6̇ | 5 — 1̇ 2̇ 3̇ | 4̇ — 3̇ 2̇ : | 1̇ — — — |

0 0 0 0 5̇ : 夠

常

F G Em Am F/C G F

| 4̇ 4̇3̇2̇6̇5̇4̇ | 3̇ 5̇ 1̇ 1̇2̇3̇ | 4̇3̇2̇1̇ 1̇ 2̇1̇ | 1̇ — — — |

我 已決定今生再 沒 所 求 惟望得主稱讚 已 足 夠

Rit...

G C

| 1̇ — — — | 1 — — — ‖

Fine

麥書國際文化事業有限公司

79 最美的禮物

詞曲 / 游智婷、胡本琳

Key : C Play : C 4/4 ♩= 110

```
 Fmaj7                    C/E                 Dm7      G     Cmaj7
| 6  6 3  3  2 1 7 6 | 5  5 3  3  1 2 3 4 | 3  5  1  2 | 3  —  —  3 2 1 7 |

 Fmaj7              C/E            Dm7   G    C              C
| 6  6 3  3  6 | 5  5 3 3  1 2 | 3  5  1  2 | 3  —  —  — | 3  1  2  5 ||
                                              3  1  2  5
                                        (Bell)
```

```
 C                F/C              Fm/C            C
| 5  5  5  5 | 4 3  4 5  6  — | 4  4  4  4 | 3 2  3 4  5  — |
  綠  色  樹  下  堆 滿  禮 物     彩  色  卡  片  圍 繞  火 爐

 C        C/E        F       Fm      C/G     G      C      F/C C
| 5  5  5 1 3 5 | 7  6  5 4  4 | 3 4  5 3  2 1 7 | 1  —  —  — |
  笑  容  在人們的   臉  上  流 露    喜 樂  從音  符 滑 出

 Dm        G        C                  Dm        G      C
|: 2  2  2  2 | 3 2 3 4  5  — | 2  2  2 3 4 6 | 6 6 5  5  — |
   愛  我  們  的   阿 爸 天 父     差  遣  愛子為寶   貴  救  贖

 Am      G          F        C/E       Dm7      D7/F#    G
| 6 1 7 6 7 7  5 | 4 5 6 4  5 2 3 | 4  1  7  6 | 5  —  —  — ||
  祂的降臨揭開 了   救恩的序 幕 就是   主  耶  穌  基   督

 C      Cmaj7/B   C7/Bb    C6/A      Dm7      G      C
| 3  3  3  — | 3  3  3  — | 3  5  1  2 | 3  —  —  — |
  叮  叮  噹     叮  叮  噹     鈴  聲  多  響  亮

 F        G          E        Am        Dm7      D7/F#    G
| 6  7 1  7  6 | #5 3 2  1  — | 4 3 4 1  7  6 | 5  —  —  — |
  在  這閃 爍  的    光 彩 之 中     我心不住  歌   頌

 C      Cmaj7/B   C7/Bb    C6/A      Dm7      G      C
| 3  3  3  — | 3  3  3  — | 3  5  1  2 | 3  —  —  — |
  叮  叮  噹     叮  叮  噹     鈴  聲  多  響  亮
```

F	G	E	Am	Dm7	G	C ——1.
6 7 i 7 6	#5 7 i 23	4 32 1 7	1 — — 1234 ‖			

在 這 永 恆 的 應 許 中 耶 穌 是 最 美 的 禮 物

| C | | F/C | | Fm/C | | C | |
|---|---|---|---|---|---|---|
| 5 — — 5 43 | 4 — — — | 4 — — i♭654 | 5 — — 1234 |

C	C/E	F	C/G	G	C
5 — 5 i 7 i	7 6 5 4	3 — 2 1 7	1 — — — :‖		

C —2.—— C Cmaj7/B C7/B♭ C6/A Dm7 G C

| 1 — — — ‖ i i i 7 — | ♭7 7 6 — | 2 2 5 5 i 5 i — |

物

C	Cmaj7/B	C7/B♭	C6/A	Dm7	G	C
3 3 3 —	3 3 3 —	3 5 i 2	3 — — — ‖			

C	Cmaj7/B	C7/B♭	C6/A	Dm7	G	C
‖: 3 3 3 —	3 3 3 —	3 5 1 2	3 — — —			

叮 叮 噹 叮 叮 噹 鈴 聲 多 響 亮

F	G	E	Am	Dm7	D7/F#	G
6 7 i 7 6	#5 32 1 —	4 3 4 i 7 6	5 — — —			

在 這 閃 爍 的 光 彩 之 中 我 心 不 住 歌 頌

C	Cmaj7/B	C7/B♭	C6/A	Dm7	G	C
3 3 3 —	3 3 3 —	3 5 1 2	3 — — —			

叮 叮 噹 叮 叮 噹 鈴 聲 多 響 亮

F	G	E	Am	Dm7	G	C
6 7 i 7 6	#5 7 i 23	4 32 1 7	1 — — — :‖			

在 這 永 恆 的 應 許 中 耶 穌 是 最 美 的 禮 物

C	Cmaj7/B	C7/B♭	C6/A	Dm7		G	C
3 3 4 5 3 2 5 5	2 2 3 4 2 #1 3 5	4 3 4 5 6 5 6 7 1 3 2 1	1 — — — 1 — — — ‖				

Fine

麥書國際文化事業有限公司

80 似乎在天堂

詞曲 / 游智婷

Key：D　Play：D　4/4　♩＝69

```
         D      G        F#m7  C  B7    Em      Gm      Asus4
| 0  0  0 34 | 5 5 5 1 i·7 7 6 | 5 — 5 2 #1 3 | 4 4 3 1  #5 | 0 1 2 3  4 34 |
     (Piano)
```

```
  D       G        Fm7     Am7 B7    Em           C
| 5  5 5 1 i·7 7 6 | 5 0565 b7 6 5 | 4 34 4 i· 4 | 4 — — | 4 — — 0 ‖
```

```
  D            G              Bm            Bm7/A
| 0  1 71 i  0·5 | 1 1 1 6  6  — | 0  1 71 i  0·5 | 4 3 2 1·1 2  — |
   人群中    我 悄悄地出 走        忘記了     已流浪了 多久
```

```
  Bm    Bm7/A  G      D/F#         Em7              A7sus4     A
| 0  1 71 i 5  5·1 | 6 5 5 3 32 1  i | 0  1 71 i  0·1 | 6 5 32 2  2  — |
   我的靈魂 好孤  單              靜靜地    讓 往事沉 澱
```

```
  F#m Em  A      D           G            Bm7
| 2 — — 23 1 ‖: 0  1 71 i  0·5 | 1 1 1 6 6 — | 0  1 71 i  0·5 |
       Wu     找不到    暫 時的休 息 站         一路上      總
```

```
  A      (F#)    Bm    Bm7/A  G      D/F#        Em7
| 4 32 1 12  2  — | 0  1 71 i 5  5·1 | 6 5 5 3 32 1  i | 0  1 71 i  0·1 |
   忘記了被愛       我的記 憶 已空  白              下一站      哪
```

```
  A7sus4  A      G      A      D       G        F#m       G  A
| 6 7 6 5 5 5  — | 5 — 0 34 ‖ 5 5 1  i 7 6 5 | 5 5 5  0 34 |
   裡是未 來         我記 得  祢 說 祢愛 我        不論
```

```
  D/F#      G        A7    C#m7-5 F#7   Bm     Bm7/A   G       D/F#
| 5 5 5 5·1 6 5 5 1 | 2  — 0 34 | 3 3 22 1  i | 6 5 33 3  1 7 |
   往何走 祢仍 抱 著 我        淚光 中 似乎看 見       祢 的 臉   原來
```

```
  Em7      Em F#m G  A———     1.         D       G        F#m       Bm7 G
| 1 2 3  4·3 3 6 | 5 5  0 34 | 5 5 1  i 7 6 5 | 5 5 5  0 34 |
   祢一直 在我 身 邊        我願 意 讓 祢來愛 我        不願
```

D/F♯ G A7 F♯ Bm Bm7/A G D/F♯

| 5 5 5 5·1 6 5 5 5 1 | 2 — 0 3 4 | 3 3 2 2 1 1 1·1 | 6 5 3 3 3 1 7 |

一個人 好孤單 的 走　　我 相 信 愛 與 被 愛 那 麼 真 實 在 祢

Em7 A7 Dm B♭ A7 Dm B♭

| 1 2 3 3·6 4 3 1 1 2· | 2 1 1 — — 1 — 0 0 | 5 1 4 2 ♭3 ♭7 1 5 |

微笑中 我似乎 在天　　堂

5 2 ♭3 7 1 5 ♭7 4　5 2 4 1 2　1

A7 Bm7 D G

| 2 1 5 4 4 5 2 3 4 | 5 5 1 1·7 7 6 | 5 — 5·4 4 3 | 6 — 6 7 0 1 2 1 |

(Strings)

B♭ C A — 2. G/B A/C♯ D G

| ♭3 — 2 — 2 — 0 0 : | 5·6 6 5·5 3 4 | 5 5 1 1 7 7 2 |

邊　　我 願 意 讓 祢 來 愛

F♯m G A D/F♯ G A7 F♯ Bm Bm7/A

| 2·6 5 0 3 4 | 5 5 5 5·1 6 5 5 5 1 | 2 — 0 3 4 | 3 3 2 2 1 1 1·1 |

我　不願 一個人 好孤單 地 走　　我 相 信 愛 與 被 愛 那

G D/F♯ Em7 A7 D G/B A/C♯ D G

| 6 5 3 3 3 1 7 | 1 2 3 3·6 4 3 1 1 2· | 2 1 1 0 3 4 | 5 5 1 1 7 6 5 |

麼 真 實 在 祢 微笑中 我似乎 在天　　堂　我 願 意 讓 祢 來 愛

F♯m G A D/F♯ G A7 F♯ Bm Bm7/A

| 5 5 5 0 3 4 | 5 5 5 5·1 6 5 5 5 1 | 2 — 0 3 4 | 3 3 2 2 1 1 1·1 |

我　不願 一個人 好孤單 地 走　　我 相 信 愛 與 被 愛 那

G D/F♯ Em7 A7 D G/B A/C♯ Bm Bm7/A

| 6 5 3 3 3 1 7 | 1 2 3 3·6 4 3 1 1 2· | 2 1 1 0 3 4 | 3 3 2 2 1 1 1·1 |

麼 真 實 在 祢 微笑中 我似乎 在天　　堂　我 相 信 愛 與 被 愛 那

G D/F♯ Em7 A7 D G Dmaj7

| 6 5 3 3 3 1 7 | 1 2 3 3·6 4 3 1 1 2· 2 0 0 | 1 — — — 1 — — — | 5 — — — |

麼 真 實 在 祢 微笑中 我似乎 在天　　堂

3 4 | 5 5 1 1·7 7 6 | 5 — — —

Rit...　　　　　　　　　　　　　　　　　Fine

麥書國際文化事業有限公司

81 祢是我的一切

作詞 / DENNIS JERNIGAN　作曲 / 佚名

Key：F-G　Play：F-G　4/4　♩=66-76

G D Em D/F# G Am D G D
| 0 3 2 — | 0 1 5·3 3 — | 4 4 3 2 | 3 3 43 2 — |
 耶 穌 神 羔 羊 配 得 大 讚 美

G D Em D/F# G Am D G
| 0 3 2 — | 0 1 5·3 3 — | 4 4 3 2·1 | 1 — — — ‖
 耶 穌 神 羔 羊 配 得 大 讚 美

G D Em G Am D C G/B F D
| 3 — 2 — | 1 5·3 3 — | 4 4 3 2 | 3 3 43 2 — |
 耶 穌 神 羔 羊 配 得 大 讚 美

G D Em D/F# G Am D G
| 3 — 2 — | 1 5·3 3 — | 4 4 3 2·1 | 1 — — — ‖
 耶 穌 神 羔 羊 配 得 大 讚 美

Am D G Am D G
| 4 4 3 2·1 | 1 — — — | 4 4 3 2 | 2 0 1 — | 1 — — — ‖
 配 得 大 讚 美 配 得 大 讚 美 **Fine**
 Rit...

82 最珍貴的禮物

詞曲 / 盛曉玫

Key：D♭　Play：C　4/4　♩=84　GT.Capo：1　K.B.Transport：+1

F　Em/F　Em　Am　Dm7　G　Csus4　C

| 3 5 | 6 i̇ 7 6 5 | 5 1 2 1 — | 4 3 1 6̣ 3 3 2 | 1 — — | 1 — — 1 2 ||
6 5 4 3

全世

C　　　　Dm7　　Gsus4　G　　C

|: 3 — — 3 4 | 5 4 4 3　4 4 3 | 2 — 2 2 3 4 | 3 — — 3 2 ||

界　　最珍貴的禮物　天父　賜給我們　耶

Am　　Em　Am7　Dm7　　Gsus4　G

| 1 — — 1 6 | 5 3 2 1 | 4 3 1 6̣ 6̣ 2 | 2 — 0 1 2 ||

穌　　為我們降生　為我們受死　全世

C　　　　Dm7　　Gsus4　G　　C

| 3 — — 3 4 | 5 4 4 3　4 4 3 | 2 — 2 2 3 4 | 3 — — 3 2 ||

界　　最珍貴的禮物　天父　賜給我們　耶

Am　　Em　Am7　Dm7　　Gsus4　　G

| 1 — — 1 6 | 5 5 6 1 — | 4 3 4 5 | 5 — — 5 — 0 1 2 ||

穌　　為我們復活　賜我們永生　　這一

C　Dm7　E　Am　　F　G　C　A/C♯

| 3 5 4 3 2 | 1 — — 3 5 | 6 i̇ 7 6 5 | 5 — 6 5 4 3 |

份愛的禮物　　從天父來的禮物　何等的寶

Dm7　G　　C　G/B　Am　Dm7　　Gsus4　G

| 4 — 5 4 3 2 | 3 2 1 2 3 | 4 — 0 3 2 1 | 3 2 2 — 0 1 2 |

貴　何等的奇妙恩典　為了你　也為了我　這一

C　Dm7　E　Am　　F　G　C　A/C♯

| 3 5 4 3 2 | 1 — — 3 5 | 6 i̇ 7 6 5 | 5 — 6 5 4 3 |

份愛的禮物　　從天父來的禮物　讓我們珍

Dm7　G　　C　G/B　Am　Dm7　G　Csus4 — 1. C

| 4 — 5 4 3 2 | 3 5 1 2 3 | 4 4 3 2 1 7̣ 1 | 1 — — — |

惜　讓我們與人分享　將這愛傳給每一個人

| 0 0 0 3 5 ||

F　　　Em/F Em　Am　　　B♭　F/A　　G

| 6 i 7 6 5 | 5 5 1 2 1　— | 4 4 3 4 5 4 3 1 | 5 5 0 5 5 1 2 :‖
　　　　　　　　　6 5 4 3

全世

Csus4 2. C　　　　Csus4　　C　　　　　C　　　Dm7 E　Am

| 1　—　— 1 | 1　— 0 1 2 ‖ 3 5 4 3 2 | 1　—　— 3 5 |

人　　　　　　　這一　份　愛　的　禮　物　　　從天

F　　　G　　　C　　　A/C♯　　Dm7　　　G　　　C　G/B Am

| 6 i 7 6 5 | 5　— 6 5 4 3 | 4　— 5 4 3 2 | 3 2 1 2 3 |

父　來　的　禮　物　何等的寶　貴　何等的奇　妙　恩　典　為了

Dm7　　　　　　　Gsus4　G　　　C　　　Dm7 E　Am

| 4　— 0 3 2 1 | 3 2 2 0 1 2 | 3 5 4 3 2 | 1　—　— 3 5 |

你　　也為了我　這一　份　愛　的　禮　物　　　從天

F　　　G　　　C　　　A/C♯　　Dm7　　　G　　　C　G/B Am

| 6 i 7 6 5 | 5　— 6 5 4 3 | 4　— 5 4 3 2 | 3 5 1 2 3 |

父　來　的　禮　物　讓我們珍　惜　讓我們與　人　分　享　將這

　　　　　　　C　　A/C♯　　Dm7　　G/B　　C　G/B Am

| 4 4 3 2 1 7 1 ‖ 1　— 6 5 4 3 | 4　— 5 4 3 2 | 3 5 1 2 3 |

愛　傳給每一個　人　讓我們珍　惜　讓我們與　人　分　享　將這

Dm7　　G　　　C　　A/C♯　　Dm7　　G/B　　C　G/B Am

| 4 4 3 2 1 7 1 | 1　— 6 5 4 3 | 4　— 5 4 3 2 | 3 5 1 2 3 |

愛　傳給每一個　人　讓我們珍　惜　讓我們與　人　分　享　將這

Dm7　　G　　　C　　　　　　F　　　Em/F　Em　　Am

| 4 4 3 2 1 7 1 | 1　—　— 3 5 ‖ 6 i 7 6 5 | 5 1 2 1　— |
　　　　　　　　　　　　　　　　　　　　　　6 5 4 3

愛　傳給每一個　人

Dm7　　G　　　C

| 4 3 1 6 1 1 2 | 1　—　—　— | i　—　—　— ‖

　　　　　　　　　　　　　　　Fine

83 最珍貴的角落

作詞 / 萬美蘭　作曲 / 游智婷

Key：E　Play：C　4/4　♩=113　GT.Capo：4　K.B.Transport：+4

　　　　　　　F　　　　　　C/E　　　　　Dm7　G　　　C
| 0　0　0134 | 5　5 1̇754 5 | 5 － 0134 | 5 4327 4̇3 | 3 － 0367 |

Am　Am/G　F　　C/E　　B♭　　　　　　　　　G
| 1̇ － 1̇765 | 6 － 5435 | 4 － － － | 4 － － － | 0 0 0 0 | 0 0 0 0 ‖

C　　　　　　　G　　　　　　　Am　　　　　　Em
‖: 3　3　3　5 | 5　3　2 － | 1 7̇ 1 6 | 5 3　5 － |
　謝 謝 你 燦　爛 笑 容　照 亮 我 的　天 　空

F　　　　　　　　C/E　　　　　Dm7　　Dm7/C　G/B　G
| 6 5̇4 4　4 | 5　3　1 － | 4 3 2 1 | 6̇ 3 2 － |
　謝 謝 你 分　享 心 情　把 我 放 在　你 手 中

C　　　　　　　G　　　　　　　Am　　　　　　Em
| 3　3　3　5 | 5　3　2 － | 1 7̇ 1 6 | 5 3　5 － |
　夜 裡 有 時　為 寒 冷　你 我 生 根　同 暖 土

F　　　　　　　Em　　Am　　Dm7　　　　　G
| 6　5　4　4 | 5　3　1 － | 4 3 2 1 | 2 － 3 2̇1 |
　有 情 是 最　亮 的 星　我 的 生 命　從　此 美

C　　　　　　　　　　　　　 ※ C　　　　　G/B
| 1 － － － | 1 － 0512 ‖ 3 55 5 3 | 2 5 5 2 |
　麗　　　　　　當 你 被　花 朵 包 圍　盡 情 歡 欣 我
　　　　　　　　　　　　　 (落)

Am　　　　　　Em　　　　　F　　　　　　C/E
| 1 1̇7 1 6 | 5　3　5 － | 6 6̇5 6　6 | 5 3̇2 1 － |
　帶 春 風 使 你　舞 其 中　當 你 正 走 在　坎 坷 路

Dm7　　　　　　　G　　　　　　C　　　　　　G/B
| 4 3 2 1 | 6̇ 3 2̇512 | 3 55 5 3 | 2 55 2 2 |
　我 會 伴 你 在 左 右 一 起 向　藍 天 歡 呼 像　白 雲 招 手 我

Am Em C7 F Em

| 1 1 7 1 6 | 5 3 3 5 — | 6 6 5 6 6 | 5 3 2 1 — |

們 要 一 起 笑 一 起 哭　　千 萬 人 中 有　個 人 懂 我

Dm7 G — 1. F Em Am

| 4 3 2 1 1 | 2 — 3 2 1 ‖ — — — | 5 3 2 1 — |

你 有 最 珍 貴　的 角　落　　　　　　　　　　　5 3 2 1

 6 6 5 6 6

B♭ D Cm Fm

| 6 6 5 6 i̇ | i̇ 5 4 3 — | 6 6 5 6 6 | 5 3 2 1 2 |

Dm7 G G — 2.

| 6̣ 7̣ 1 2 3·4 4 6 | i̇ — — 5 | 2̇ — — — :‖ 2 — 3 2 |

 貴　的 角

 | 0 0 0 5 1 2 |

 當 你 被 ※

G C F Em

| 2 — 3 2 1 | 1 — — — ‖ 6 6 5 6 6 | 5 3 2 1 — |

貴　的 角 落　　　　千 萬 人 中 有　個 人 懂 我

Dm7 G C

| 4 3 2 1 1 | 2 — 3 2 1 | 1 — — — i — — — i — — — |

你 有 最 珍 貴　的 角 落　　　　　　　　　　　　　　　　Fine

 Rit...

84 彩虹下的約定

作詞／萬美蘭　作曲／游智婷

Key：D♭　Play：C　4/4　♩=80　GT.Capo：1　K.B.Transport：+1

Cmaj7
| i753 2357 i753 2357 | i753 2357 i753 2357 |
Dm7
| i642 1246 i642 1246 | i642 1246 i642 1246 |

Cmaj7
| i753 2357 i753 2357 | i753 2357 i753 2357 |
Dm7
| i642 1246 i642 1246 | i642 1642 i642 1642 |

F
| 6 7 7 1 1 — | 6 7 7 1 1 — |
G
| 5671 6712 7123 1234 | 5 — 5 — ‖

C Em F F/E
‖: 3 — 3 4 5 6 | 5 5 5 5 4 3 2 | 2 2 1 1 — | 0 0 2 3 4 5· |
我　空虛的心　靈　終於不再　流　淚　　　期待著雨

Dm7 G Csus4 C Dm7 Gsus4
| 4 — 5 6 7 i· | 7 7 7 7 6 5 2 | 4 4 3 3 — | 0 0 0 0 |
後　繽紛的彩　虹　訴說你我的　約　定

C Em F F/E
| 3 — 3 4 5 6 | 5 — 5 4 3 2 | 2 2 1 1 — | i — 2 3 4 5· |
我　不安的腳　步　終於可以　停　歇　　　主祢已為

Dm7 G C G
| 4 — 5 6 7 i· | 7 7 7 i 2 | i — — i — 3 4 5 ‖
我　擺設了生　命　的盛　宴　　　與祢有

C Em F Gsus4
| i i i 2 i 1 3 | 5 — 0 6 5 4 | i — 0 3 2 1 | 2 — 3 4 5 |
約　是永恆　的約　彩虹為　證　千古不　變　我要高

C Em F C/E Am
| i i i 2 i 1 7 1 | 5 — — — | 0 6 7 i 2· i 1 6 | 5 5 1 3 — |
歌　為生命喜　悅　　　萬物歌頌祢　的　慈　愛

85 如果你想知道

作詞 / 盧恩惠　作曲 / 陳學明

Key：G　Play：G　4/4　♩＝104

```
    G         D              Em        Bm          C         D            G
| i i  0  5 5  0 | 6 6  0  3 3  0 | 4 4  0  5 5  0 | i i  0   0   0 |

    G         D              Em        Bm          C         D            G
| i i  0  5 5  0 | 6 6  0  3 3  0 | 4 4  0  5 5  0 | i i  0   0  0 3 4 ‖
                                                                    如果
```

```
    G         D              Em        Bm          C         D            G
‖: 5 0 0 3 4 5 0  0 | i i  i 2 i  3   0 | 6 6 6 6 7 7 i 2· | 5  —  —  0 3 4 |
   你  想知道 愛 在 哪  裡     愛 就在你我的周 圍       如果
   你  想知道 愛 在 哪  裡     愛 就在成長生命 中       如果

    G         D              Em        Bm          C         D            G
|  5 0 0 3 4 5 0  0 | i i  i 2 i  3   0 | 2  2 2 i 7 i 2 7 7 | i  —  —  0 ‖
   你  想知道 愛 在 哪  裡     愛 就在每個笑臉 上
   你  想知道 愛 在 哪  裡     愛 就在父母的心 裡
```

```
   C         D         G   D/F♯ Em        Am7                   G
| 4 4 4 3  2   0 | 3 3 3 2  i   0 | 2  2 2 i 7 7 i 2 | 5  —  —  0 ‖
  愛在  哪 裡      愛在  哪 裡       愛  就在神的愛子 裡
```

```
   C         D         G   D/F♯ Em        Am7        D     ┌G—1.—D ─────
| 4 4 4 3  2   0 | 3 3 3 2  i   0 | 2  2 2 i 7 i 2 7 | i  —  —  0 ‖
  愛從  何 來      愛從  何 來       愛  它是從 神而 來
                                                         i i  0  5 5  0 |
```

```
   Em        Bm          C         D            G          ┌G—2.
| 6 6  0  3 3  0 | 4 4  0  5 5  0 | i i  0   0  0 3 4 :‖ i  —  —  0 ‖
                                               如果 來
```

```
   C         D         G   D/F♯ Em        Am7                   G
‖: 4 4 4 3  2   0 | 3 3 3 2  i   0 | 2  2 2 i 7 7 i 2 | 5  —  —  0 |
   愛在  哪 裡      愛在  哪 裡       愛  就在神的愛子 裡
```

C	D	G D/F# Em	Am7 D	G	D
4 4 4 3 2 0	3 3 3 2 1 0	2 2 2 1 7 1 2 7	i — — 0 :‖		

愛從 何 來　　愛從 何 來　　愛 它是從 神而 來

2x i i 0 5 5 0

Em	Bm	C	D	G	G	D
6 6 0 3 3 0	4 4 0 5 5 0	i i 0 0 i i i ·	i i 0 5 5 0			

Em	Bm	C	D	G
6 6 0 3 3 0	4 4 0 5 5 0	0 i i i · i — ‖		

Fine

麥書國際文化事業有限公司

86 平安的七月夜

作詞 / 洪啓元　作曲 / 游智婷

Key：F　Play：D　4/4　♩=85　GT.Capo：3　K.B.Transport：+3

```
  D                  Bm                G                    A
| 6̇ 5 6 5 6 5 6 5 | 6̇ 5 6 5  3  3 2 | 2̇ 1̇ 2̇ 1̇ 2̇ 1̇ 2̇ 1̇ | 2̇ 1̇ 6 6  5  — |

  D                  Bm                G                    A
| 6̇ 5 6 5 6 5 6 5 | 6̇ 5 6 5  3  3 2 | 2̇ 1̇ 2̇ 1̇ 2̇ 1̇ 2̇ 1̇ | 2̇ 1̇ 6 1̇  5  " 3 2 ||
                                                          (女) 夜星
```

```
  D                               G              A
||: 1  3 5 6  3 | 5  — —  3 2 | 1  1 3 2 1 6 1 6 | 5  — —  5 6 |
    在 天上閃 閃   爍        月娘   光 光 照 溪    邊         大樹

  G      D      Bm              G                 A
| 1  6 5  3  2 1 | 2 3 2 3  6  0 6 | 1 1 1 2 1̇·6 6 1 6 | 5  —  0 3 2 ||
  下 風微 微 聽到 樹蟬在吟 詩   上  帝賞賜的平 安    冥    (男) 耶和

  D                               G                 A
| 1  3 5 6  3 | 5  — —  3 2 | 1  1 3 2 1̇· 6 7 6 | 5  — —  5 6 |
  華 是我 的 安 慰         倚靠   袦 攏免驚 什   麼         雖遇

  G      D      Bm              G        A          D
| 1  6 5  3  2 1 | 2 3 2 3  6  0 6 | 2 2 3 2 1 6 6 6 5 6 | 1  — —  0 5 ||
  到 風颱 天 袦給 我心有平 靜     將 平安放在我的 內   心       (女) 我
                                    2x 2 3 2 1 1 6 6 5    2x(合)
```

```
  D                  Bm              G              A
| 5 5 6 5 5̇·3 3 2 2 | 2 3 2 1 6  1 | 0 6 | 6 6 6 5 5 5̇· 0 1 | 2̇· 3 5 3 3 2 2  5 |
  過死山幽谷 也不 驚   災  害      袦 會和我佇地    用 話來安慰我  (男) 有

  D                  Bm                 ┌ G — 1. A          D
| 5 5 6 5 5̇·3 3 2 2 | 2 3 2 1 6  1  0 5 | 6̇·1 2 3 5 3 2 2̇ 3 | 1  — — — ||
  恩典和慈愛 和我 相 作  伴       有 平 安 跟我一世 人

  D                  Bm                G                    A
| 6̇ 5 6 5 6 5 6 5 | 6̇ 5 6 5  3  3 2 | 2̇ 1̇ 2̇ 1̇ 2̇ 1̇ 2̇ 1̇ | 2̇ 1̇ 6 6  5  — |
```

D		Bm		G		A	
6̇ 5 6̇ 5 6̇ 5 6 5	6̇ 5 6̇ 5 3 3̇2	2̇ 1̇ 2̇ 1̇ 2̇ 1̇ 2̇ 1̇	2̇ 1̇ 6̇ 1̇ 5 "3 2:				

夜星

G — 2. A — D D Bm

6̇ 1̇ 2̇ 3 5 3 2 2̇3 | 1 — — 0 5̣ ‖ 5 5 5 6 5 5 3̇2 2 | 2 3 2 1̇ 6 1 0 6 |

平 安 跟 我 一 世 人　　我 過 死 蔭 山 谷 也 不 驚 災 害 祂

G A D Bm

6̇ 6̇ 6 5 5 5 3 · 0 1̣ | 2 · 3 5 3 3 2 2 5̣ | 5 5 5 6 5 5 3̇2 2 | 2 3 2 1̇ 6 1 0 5̣ |

會 和 我 佇 地　 用 話 來 安 慰 我　有 恩 典 和 慈 愛 和 我 相 作 伴 有

G A D Bm

6̇ 1̇ 2̇ 3 5 3 2 2̇3 | 1 — — 0 5̣ ‖ 5 5 5 6 5 5 3̇ 2 | 2 3 2 1̇ 6 1 0 6 |

平 安 跟 我 一 世 人　　我 過 死 蔭 山 谷 也 不 驚 災 害 祂

G A D Bm

6̇ 6̇ 6 5 5 3 3 1 | 2 · 3 5 3 3 2 2 5̣ | 5 5 5 6 5 5 3̇ 2 | 2 3 2 1̇ 6 1 0 5̣ |

會 和 我 佇 地　 用 話 來 安 慰 我　有 恩 典 和 慈 愛 和 我 相 作 伴 有

G A D G A D

6̇ 1̇ 2̇ 3 5 3 2 2̇3 | 1 — — 0 5̣ | 6̇ 1̇ 2̇ 3 5 3 2 2̇3 | 1 — — — |

平 安 跟 我 一 世 人　　 有 平 安 跟 我 一 世 人

Rit... 6̇ 5 6̇ 5 6̇ 5 6 5

In Tempo

Bm G A D

1 — — — | 2̇ 1̇ 2̇ 1̇ 2̇ 1̇ 2̇ 1̇ | 2̇ 1̇ 6̇ 1̇ 5 — | 6̇ 5 6̇ 5 6̇ 5 6 5 |
6̇ 5 6̇ 5 6̇ 5 3

Bm G A D

| 6̇ 5 6̇ 5 3 — | 2̇ 1̇ 2̇ 1̇ 6̇ 1̇ 5 6 | 1̇ — — — | 1̇ — — — ‖

Rit... **Fine**

麥書國際文化事業有限公司

87 台北的聖誕節

詞曲 / 趙治德

Key：F-D-E-F　　Play：F-D-E-F　　4/4　♩=94

B♭	A7	Am7	Dm7	B♭	A7	Asus4　A

```
| i 6  i  7 #5  7 | 7 5  7    5  — | i 6  i  7 #5  7 | i 6 i 6  2    — |
```
(轉D調)

Gmaj7		F#m7	Bm7	Em9	F#m7	G	Gm

```
| 3   3   2   2 | 3   3   i  1 2 | 3  6 6  2  5 7 | i · 5  #5   — |
```

D/A		Dsus4/A	D/A		Dsus4/A	

```
| 3 5  3  — 3 3 | 3 4  3   — 1 2 | 3 5  3  — 3 3 | 3 4  3   —   — ‖
```

D	G/D	A/C#	D A/C#	Bm	E	Asus4 A

```
‖: 3  2 3  4  3 2 | 2  i 2  3  2 1 | i  7 i  2  6 7 | i  7 6 i 3 2 5 |
```
台 北的 聖 誕　節 天空 不 下　雪 但是 我 感覺　到 一 種 愛 的 力量

D/F#	G	A	Bm	G	Gm	D

```
| 3  2 3  4 · 6 | 5 · 6  i · 7 | 6 · 2  i · i | i    —   —   — :‖
```
從 天那 端 開 始 蔓 延 我 知 道 那 是 祢

Asus2		D/A	A7sus4	Em7-5	Bm	Bm7/A

```
‖: 0  2 3  4  — | 0  3 4  5  — | 0  2 3  4  3 1 | i    —   —   — |
```
全 世 界　　　的 盼 望　　　係 在 祢 身　　　上

G		D/F#	G		D/F#	G

```
| 0 6 5 5 4  4 | 5 · i  i  — | 0 6 5 5 4  4 | 5   —   —   — | 0 6 5 5 4  4 |
```
從 永 遠 到 永 遠　　都 要 傳 唱　　　祢 的 降

F#m7	B7	Em7			Asus4 A	

```
| 5 · 5 4 3  3 | 4   —   —   — | 0 i 2  3 | 4  5 5  —  5   —   — ‖
```
生 是 為 了 我　　　是 為 了 我　 們

D — 1.	G/D	A/C#	D A/C#	Bm	E	Asus4 A

```
| 3  2 3  4  3 2 | 2  i 2  3  2 1 | i  7 i  2  6 7 | i  7 6 i 3 2 5 |
```
台 北的 聖 誕　節 天空 不 下　雪 但是 我 感覺　到 一 種 愛 的 力量

D/F#	G	A	Bm	G	Gm	D

```
| 3  2 3  4 · 6 | 5 · 6  i · 7 | 6 · 2  i · i | i    —   —   — ‖
```
從 天那 端 開 始 蔓 延 我 知 道 那 是 祢

趙治德 admin by 社團法人中華民國國度豐收協會附屬希伯崙意象工場

D　　E/D　　Em/D　　D　　　　D　　　　E/D　　Em/D　　D

| 3 5 3 2 #4 2 | 2 4 2 i — | 3 5 3 2̲3̲2̲ i 2 #4 2 | 2 4 2 i — :|

D — 2. G/D — A　　D　　　　D　　G/D　　A　　D

|: i 1 2 3 i 2 2 3 4 | 7 7 i 7 7 i i 2 3 | i 1 2 3 i 2 2 3 4 2 i | 7 7 i 2 i 7 i 5 i :|
啦　　　　　啦　　　　　啦　　　　　啦

E　　A/E　　B　　E　　　　E　　A/E　　B　　E

| i 1 2 3 i 2 2 3 4 | 7 7 i 7 7 i i 2 3 | i 1 2 3 i 2 2 3 4 2 i | 7 7 i 2 i 7 i 5 i ||
啦　　　　　啦　　　　　啦　　　　　啦
(轉E調)

B　　　　　　E/B　　　　Bsus4　F#m7-5　C#m　　C#m7

| 0 2 3 4 — | 0 3 4 5 — | 0 2 3 4 3 1 | i — — — |
全世界　　的盼望　　係在祢身上

A　　　　　　E/G#　　　　A　　　　　　E/G#

| 0 6 5 5 4 4 | 5 · i i | 0 6 5 5 4 4 | 5 — — — |
從永遠到永遠　　都要傳唱

A　　　　　　G#m7　C#7　　F#m7

| 0 i 7 6 6 | 7 0 7 6 5 5 | 6 — — — | 0 3 4 5 |
祢的降生是為了我　　　　是為了

Bsus4　　B　　　　　　　　　　C

| 6 · 7 7 — | 7 — — — | 7 — 7 · 6 5 6 5 | 5 — — — ||
我　們　　　　　我　們
(轉F調)

F　　B♭/F　　C/E　　F C/E　Dm　　G　　　Csus4　C

| 3 2 3 4 3 2 | 2 i 2 3 2 i | i 7 i 2 6 7 | i 7 6 i 3 2 5 |
台北的聖誕節天空不下雪但是我感覺到一種愛了力量

F/A　　B♭　　　C　　Dm　　　B♭　　B♭m　　F/A　　Dm

| 3 2 3 4 · 6 | 5 · 6 i · 7 | 6 · 2 i · i | i — — 0 7 ||
從天那端開始蔓延我知道那是祢　　我

Gm7　　B♭m　　F/A　Dm　　　Gm7　　B♭m　　F

| 6 · 2 i · i | i 2 3 3̲2̲1̲2̲ i · 0 7 | 6 · 2 i · i | 2 · 3 2 1 i — |
知道那是祢 Yeah　我知道那是祢

Fsus4　　　　F　　　　Fsus4　　　　F

| i — 0 0 i | i — — — | i — 0 0 i | i — — — ||
是祢　　　　　是祢　　　　Fine

麥書國際文化事業有限公司

88 祂何等愛你和我

作詞 / KURT KAISER　作曲 / 佚名

Key：A♭-A　Play：E-F　3/4　♩=84　GT.Capo：4　K.B.Transport：+4

E	B♭dim	F#m7	B
3̇ 3̇ 3̇ 5	#4 — 2 1	2̇ 2̇ 2̇ 6	6 5 5 —

E	B	C#m	E7
3 3 4	5 6 7	i̇ — —	i̇ — 0
祂 何 等	愛 你 和	我	

A	F#m7	E	A	B
6 6 7	i̇ i̇ 2̇	3̇ — —	3 — 0	
祂 何 等	愛 你 和	我		

E	E7	A	Am
3̇ 4̇ 3̇	2̇ — 3̇ 2̇	i̇ 2̇ 3̇	i̇ — 0
甚 至 甘	願 為	你 我 捨	己

E	F#m7	E	F#m7
5 i̇ 7	6 2̇ 0	5 i̇ 7	6 2̇ 0
祂 何 等	愛 你	祂 何 等	愛 我

E	F#m7	B	E	F7
5 i̇ 7	6 2̇ 7	i̇ — —	0 0 0	
祂 何 等	愛 你 和	我	(轉F調)	

F	C	Dm	F7
3 3 4	5 6 7	i̇ — —	i̇ — 0
祂 何 等	愛 你 和	我	

B♭	Gm7	F	B♭	C
6 6 7	i̇ i̇ 2̇	3̇ — —	3 — 0	
祂 何 等	愛 你 和	我		

F	F7	B♭	B♭m
3̇ 4̇ 3̇	2̇ — 3̇ 2̇	i̇ 2̇ 3̇	i̇ — 0
甚 至 甘	願 為	你 我 捨	己

```
 F                    Gm7                      F                    Gm7
| 5   i   7  | 6   2̇   0  | 5   i   7  | 6   2̇   0  |
 祂  何  等  愛  你         祂  何  等  愛  我

 F                    Gm7              C    F                          
| 5   i   7  | 6   2̇   7  | i  —  —  | i  —  0  ||
 祂  何  等  愛  你  和  我  Rit...

 F                    Gm7              C    Fsus4              F
| 5   i   7  | 6   2̇   7  | i  —  —  | i  —  —  ‖
 祂  何  等  愛  你  和  我                          Fine
```

89 有人在為你禱告

詞曲 / LANNY WOLFE

Key：E Play：D 3/4 ♩＝82 GT.Capo：2 K.B.Transport：+2

```
        D              Gm/D          G/D            D7
| 3 4 ‖: 5 · 3  i | #5 — 2̇ i | 6 — — | ♭7 — i 5 |
(Piano)
```

```
  G              Em            Asus4          A
| 6 — 5 6 | 3 — i | i — — | 7 — 5 5 |
                                          似 乎
                                          是 否
```

```
  D              Em7           A              D
| 5 — 5 5 | 6 — 6 6 | 7 i · 2̇ | 5 0 5 5 |
  你   已 禱 告   直 到 力 量 殆 盡   流 眼
  你   正 處 在   狂 風 暴 雨 之 中   你 的
```

```
  D              Em7           A              D
| 5 — 5 5 | 6 — 6 — | 7 · i 2 | i · 0 5 4̇ |
  淚   如 下 雨 滴   終 日 不 停   主 關
  船   支 離 破 碎   疲 倦 失 意   別 失
```

```
  D              D7            G              Em7
| 3̇ — 3̇ 5̇ | 4̇ — 3̇ 0 2̇ | 2̇ · i i 2̇ | 6 0 2̇ 2̇ i |
  心   而 且 瞭 解 你 能   忍 受 多 少   祂 將 告
  望   此 時 此 刻 有 人   為 你 禱 告   寧 靜 平
```

```
  A7                 A              D
| 7 0 5 5 | 4̇ 3̇ · 2̇ | i — — | i — 0 ‖
  訴   別 人 為 你 禱 告
  安   將 要 進 入 你 心
```

```
  D              G/D           D
| 3̇ 3̇ · 3̇ | 2̇ i 0 2̇ | 3̇ — — | 3̇ — 0 |
  有 人 在 為 你 禱 告
```

```
  Bm             E7            Asus4          A
| 3̇ 3̇ · 3̇ | 3̇ 2̇ · i | 2̇ — — | 2̇ 0 3̇ 3̇ 4̇ |
  有 人 在 為 你 禱 告           當 你 覺
```

```
  D              G             F#             Bm
| 5̇ · 5̇ 5 5 | 5̇ 4 0 4̇ 4̇ | 3̇ · 4̇ 3̇ 2̇ | i 0 i i 2̇ |
  得 寂 寞 孤 單 你 內 心 將 要 破 碎 要 記 得
```

90 耶和華祝福滿滿

作詞 / 李信義 作曲 / 游智婷

Key：C　Play：C　4/4　♩= 62-75

```
      C          Am         Dm          G           C          Am        Dm          G
| 3  5 3 5 6  i | 3 2 2 1  2  —  | 3  5 3 5 6  i | i 2 i 6 i  2  2 i 2 |

   Am      Em     F      C        Em      Am          Dm7  G        C
| 3 2 i 2  5 0 3 5 | 6  5 1 2  3 3 2 | 3 5 0 3 5 6 i i·3 | 2/4 i 6 i 6 5 6 | 4/4 i  —  —  — |
```

```
      C            Am          Dm            G            C            Am
| 3   5 3 5 6   i | 3 2 2 i 2  2   —  | 3   5 3 5 6   i |
  田 中 的 白 鷺  鷥   無 欠 缺 什 麼        山 頂 的 百 合  花
```

```
   Dm          G           Am          Em          F            C
| i 2 i 6 i  2  2 i 2 | 3 2 i  7 i 5   5 3 5 | 6  i 2   3  3 3 2 |
  春 天 現 香  味   總 是 全 能 的 上  帝    每 日 賞 賜 真 福  氣   使 地
```

```
   Em          Am          Dm7          G            C
| 3 5  5 3 5 6 i 0 i 3 | 2/4 2  i 6  6  5 6 | 4/4 i  —  —  — ‖
  上 發  芽 結 實 顯 出  愛 疼  的 根    據
```

```
      C            Am          Dm            G            C            Am
‖: 3   5 3 5 6   i | 3 2 2 i 2  2   —  | 3   5 3 5 6   i |
   田 中 的 白 鷺  鷥   無 欠 缺 什 麼        山 頂 的 百 合  花
```

```
   Dm          G           Am          Em          F            C
| i 2 i 6 i  2   0 i 2 | 3 2 i  7 i 5   5 3 5 | 6 i 6 i 2   3  3 3 2 |
  春 天 現 香  味    總 是 全 能 的 上  帝    每 日 賞 賜 真 福  氣   使 地
```

```
   Em          Am          Dm7          G            C
| 3 5  5 3 5 6 i 0 i 3 | 2/4 2  i 6  6  5 6 | 4/4 i  —  —  0 i 2 ‖
  上 發  芽 結 實 顯 出  愛 疼  的 根    據        耶 和
```

```
   C                    Em                F      G          C
| 3 2 i 2  3  3 i | 7 i 7 5  3  3 3 5 | 6 6 i 6 5 6 5 1 2 | 3  —  —  0 i 2 ‖
  華 祝 福 滿  滿   親 像 海 邊 土 沙  恩 典 慈 愛 直 到 萬 世 代   我 要
```

| C | | | | | Em | | | | F | | | G | | C | 1. |
|---|---|---|---|---|---|---|---|---|---|---|---|---|---|---|---|---|

`| 3̲ 2̲ i̲ 2̲ 3 3̲ i̲ | 7̲ i̲ 7̲ 5 3 0 3̲ 5̲ | 6̲ 6̲ 1̲ 1̲ 6 5 6̲ 5̲ 6̲ | i — — — :‖`

舉手敬拜 袮　出 歡喜的歌 聲　讚美 稱頌　袮 名 永無　息

C	2.		C					Em				F			G

`| i — — 0 i̲ 2̲ ‖: 3̲ 2̲ i̲ 2̲ 3 3̲ i̲ | 7̲ i̲ 7̲ 5 3 3̲ 3̲ 5̲ | 6̲ 6̲ 1̲ 1̲ 6 5̲ 6̲ 5̲ 1̲ 2̲ |`

息　　耶和 華祝福滿　滿　親 像海邊土 沙　恩典 慈愛　直到　萬世

| C | | | | C | | | | | Em | | | | F | | G | | C | | |
|---|

`| 3 — — 0 i̲ 2̲ | 3̲ 2̲ i̲ 2̲ 3 3̲ i̲ | 7̲ i̲ 7̲ 5 3 0 3̲ 5̲ | 6̲ 6̲ 1̲ 1̲ 6 5 6̲ 5̲ 6̲ | i — — 0 i̲ 2̲ :‖`

代　　我要舉手敬拜袮　出 歡喜的歌聲　讚美 稱頌　袮名 永無 息　　耶和

Repeat x3 & Fade out

麥書國際文化事業有限公司

91 耶和華是我牧者

詞曲 / 周建久、游智婷

Key：E　Play：E　4/4　♩＝140

B	A	E	B
5 5 6 7 6 0	4 4 5 4 6 5 0	1 5 3 1 2 2 3 1	5 5 2 2 5 2 2 5 5 5

(Piano)

E　　　　　　　　　　　　A　　　E
1 1 1 2 3 2 1 1 1 1 2 1 1 6 5 — — 0
耶 和 華 是 我 牧 者 我 必 不 至 缺 乏

E　　　　C#m7　　　　F#　　　B
1 1 1 2 3 2 1 1 1 1 2 2 2 3 3 2 2 — — 0
使 我 躺 臥 青 草 地 在 安 歇 的 水 邊

E　　　　　　　　　　　　A　　　E
1 1 1 2 3 2 1 1 1 1 2 1 1 6 5 — — 0
祂 使 我 靈 魂 甦 醒 引 我 走 正 義 路

E　　　　C#m7　　　　F#m　B　　E
1 1 1 2 3 2 1 1 1 1 2 2 1 7 7 1 — — 0
我 雖 過 死 蔭 幽 谷 也 必 不 怕 遭 害

※ E　　　　　　E7　　　　A　　　E
3 5 5 6 5 3 1 1 2 1 1 6 5 — — 0
在 我 敵 人 面 前 為 我 擺 設 宴 席
3 5 5 5 6 嘿 嘿 呦 主 祢 與 我 同 在
2x. 嘿 嘿 呦
3x.

E　　　　C#m7　　　　F#　　　B
1 1 1 2 3 2 1 1 1 1 2 2 2 3 3 2 2 — — 0
祢 用 油 膏 我 的 頭 使 我 福 杯 滿 溢
祢 的 杖 和 祢 的 竿 時 時 都 安 慰 我

E　　　　　　E7　　　　A　　　E
3 5 5 5 6 5 3 2 1 1 2 1 1 6 5 — — 0
一 生 一 世 有 恩 惠 有 慈 愛 跟 隨 我
3 5 5 5 6 嘿 嘿 呦 有 慈 愛 跟 隨 我
嘿 嘿 呦

E　　　　C#m7　　　　F#m　B　　E — 1.
1 1 1 2 3 2 1 1 1 1 2 2 1 7 7 1 — — 0
我 要 住 在 祢 殿 中 直 到 永 永 遠 遠
我 要 住 在 祢 殿 中 直 到 永 永 遠 遠

92 為何對我這麼好

詞曲 / 盛曉玫

Key：D　Play：D　4/4　♩= 106

D　　　　　　D/E　　　　　　D/G　　　　　　D/A
| 0　0　0　0 | 0　0　0　0 | 0　0　0　0 | 0　0　0　0 |

D　　　　　　D/E　　　　　　D/G　　　　　　D/A
| 0 5 1 2 2 1　1 | 2 · 4 4 · 5 2 4 | 4 — — — | 5 — — 5 6 ‖
　　　　　　　　　　　　　　　　　　　　　　　　　　　　走 過

D　　　　　　F#m7　　　　　G　　　　　　A
| 1 · 1 1 2 2 3　3 | 3 — — 5 6 | 1 · 1 1 6 6 5　5 | 5 — — 5 6 |
熙 攘 人 群　　　踏 遍 海 角 天 涯　　找 不

D　　　　　　F#m7　　　　　Em7　　　　　A
| 1 · 1 1 2　2 | 3 · 5 5 3 3 2　2 | 2 — — — | 2 — — 0 3 |
到 一 份　愛 像 耶 穌　　　　　　　　祂

F#m7　　　　　Bm7　　　　　G　　　　　　A7
| 5 · 5 5 3 3 2 | 1 — — 0 2 | 1 · 1 1 6 6 1 | 6 5　5 — 5 6 |
撫 慰 我　心　　祂 懷 抱 我 靈　　測 不

G　　　　　　A7　　　　　　D　　　　　　A7
| 1 · 1 1 · 6 | 3 2 1 1 6 2 | 1 — — — | 0 0 0 5 6 ‖
透 的　　不 求 回 報 的 愛 情　　　　愛 到

D　　　　　　F#m7　　　　　G　　　　　　A
‖: 1 · 1 1 2 1 3 | 3 — — 5 6 | 1 · 1 1 6 6 5　5 | 5 — — 5 6 |
為 我 降 生　　愛 到 為 我 受 死　　愛 到

D　　　　　　F#m7　　　　　Em7　　　　　A
| 1 · 1 0 2　1 | 3 · 5 5 3 2 2 | 2 — — — | 2 — — 0 3 |
體 恤 我 一 切 軟 弱　　　　　　　祂

F#m7　　　　　Bm7　　　　　G　　　　　　D
| 5 · 5 5 3 3 2 | 1 — — 0 2 | 1 · 1 1 6 6 1 | 6 5　5 — 5 6 |
柔 聲 呼 喚　　祂 耐 心 守 候　　永 不

G　　　　　　A7　　　　　　D　　　　　　A
| 1 · 1 1 0 6 | 3 2 1 1 6 2 | 1 — — — | 0 0 5 5 3 2 1 |
停 息　無 怨 無 悔 的 愛 情　　　　祂 為 何 對 我

D — **A/C#** — **Bm** — **Bm7/A**

| 2 3 3 5 5 — | 0 0 5 5 3 2 1 | 2 3 3 6 6 3 2 3 | 2 1 1 0 1 6 |

這麼　好　　　　我雖然不好　祂卻　聽　我每個　祈禱　　　或在

G — **G** — **Em7** — **A**

| 3 · 2 2 1 6 | 6 — — 5 6 | 3 · 2 2 1 1 2 | 2 0 5 5 3 2 1 |

寧靜　清晨　　或在　傷心　夜裡　　祂為何對我

D — **A/C#** — **Bm** — **Bm7/A**

| 2 3 3 5 5 — | 0 0 5 5 3 2 1 | 2 3 3 6 6 3 2 3 | 2 1 1 — 5 6 |

這麼　好　　　　我雖然不配　祂還　愛　我如同　珍寶　　此情

G — **Em7** — **A** — **D**

| 1 · 1 1 6 | 3 2 — 5 6 | 3 2 1 6 3 2 1 | 1 — — — ‖

山高　海　深　　主你　為何對我這　麼的　好

D —1. — **D** — **D/E** — **D/G** — **A**

| 0 0 0 1 1 2 | 3 3 — 3 5 | 5 — — 0 5 6 | 5 — — 5 6 5 | 5 — — — |

D — **D/E** — **D/G** — **A7**

| 0 0 3 2 2 1 | 3 1 — 1 6 6 5 | 0 5 6 5 0 3 5 6 3 | 5 — — 5 6 :‖

愛到

A —2. — **D** — **A/C#** — **Bm**

| 0 5 5 5 3 2 1 ‖ 2 3 3 5 5 — | 0 0 5 5 3 2 1 | 2 3 3 6 6 3 2 3 |

主祢為何對我　這麼　好　　　　我雖然不好　祢卻　聽　我每個

Bm7/A — **G** — **G** — **Em7**

| 2 1 1 — 1 6 | 3 · 2 2 1 6 | 6 — — 5 6 | 3 · 2 2 1 1 3 |

祈禱　　　或在　寧靜　清晨　　或在　傷心　夜裡

A — **D** — **A/C#** — **Bm**

| 2 0 5 5 3 2 1 | 2 3 3 5 5 — | 0 0 5 5 3 2 1 | 2 3 3 6 6 3 2 3 |

祢為何對我　這麼　好　　　　我雖然不配　祢還　愛　我如同

Bm7/A — **G** — **Em7** — **A**

| 2 1 1 — 5 6 | 1 · 1 1 6 3 | 3 2 2 — 5 6 | 3 2 1 6 3 2 1 |

珍寶　　此情　山高　海　深　　主祢　為何對我這　麼的

D — **G** — **Em7** — **A7** — **D**

| 1 — — 5 6 | 1 · 1 1 6 3 | 3 2 2 — 5 6 | 3 2 1 6 3 2 1 | 1 — — — ‖

好　　此情　山高　海　深　　主祢為何對我這麼的　好

Fine

Rit...

93 我要向高山舉目

詞曲 / 胡本琳

Key：D　Play：C　4/4　♩=75　GT.Capo：2　K.B.Transport：+2

```
        F      C/E        Bm7-5 E7   Am   G        F      C/E        Dm7         G
 | i 7 | 6 7 i | 5 5 1 | 4 3 2 7 | i    7˝6 7 | 6 7 i | 5 5 5 | 2/4 4²3 2 1 | 4/4 2 — — 1 2 ||
 (Piano)                              (GT)                                      我 要
```

```
     C         G/B       Am        Gm7 C      F       C/E          Dm7 D7/F# G
 ||:3 5 5 3   5   1 7 | 1 3 3 1 3 0 1 7 | 6 1 1 6 5 1 5 3 | 4 3 2 1 2 0 1 2 |
   向高山舉  目 我的  幫助從何來  我的  幫助從造天   地的  耶和華而來   我要
```

```
     C         G/B       Am        Gm7 C      F       C/E          Dm7 D7/F# C
 | 3 5 5 3   5   1 7 | 1 3 3 1 3 0 1 7 | 6 1 1 6 5 1 5 3 | 4 3 2 1   1   — ||
   向高山舉  目 我的  幫助從何來  我的  幫助從造天   地的  耶和華而 來
```

```
 ※   C         G/B       Am        Gm7 C      F       C/E          Dm7 D7/F# G
 | 3   5   5   2 | 1   3   3   1 | 6   1   1   5̣ | 6̣   1   1   2   — |
   哈 利 路 亞  哈 利 路 亞  哈 利 路 亞  哈 利 路
```

```
     C         G/B       Am        Gm7 C      F       C/E      1. Dm7 - G — C
 | 3   5   5   2 | 1   3   3   1 | 6   1   1   5̣ | 6̣   7̣   1   i 7 |
   哈 利 路 亞  哈 利 路 亞  哈 利 路 亞  哈 利 路  (Piano)
```

```
   F       C/E        Bm7-5 E7    Am  G       F       C/E       Dm7        G
 | 6 7 i | 5   5 1 | 4 3 2 7 | i   7˝6 7 | 6 7 i | 5 5 5 | 4²3 2 1 2 1 2 :||
                               (GT)                                  我要
```

```
 2. Dm7 - G — C — C          G/B       Am        Gm7 C      F       C/E
 | 6̣ — 7̣   1 1 2 || 3 5 5 3   5   1 7 | 1 3 3 1 3 0 1 7 | 6 1 1 6 5 1 5 3 |
   哈 利  路我要 向高山舉 目 我的  幫助從何來  我的  幫助從造天   地的
```

```
 Dm7 D7/F# G        C         G/B       Am        Gm7 C      F       C/E
 | 4 3 2 1 2 0 1 2 | 3 5 5 3   5   1 7 | 1 3 3 1 3 0 1 7 | 6 1 1 6 5 1 5 3 |
   耶和華而來  我要 向高山舉 目 我的  幫助從何來  我的  幫助從造天   地的
```

```
 Dm7 G   C          ※ C         G/B       Am        Gm7 C      F       C/E
 | 4 3 2 1   1   — || 3   5   5   2 | 1   3   3   1 | 6   1   1   5̣ |
   耶和華而 來       哈 利 路 亞  哈 利 路 亞  哈 利 路 亞
```

| Dm7 D7/F# G | C | G/B | Am | Gm7 C | F | C/E |

| $\underset{\cdot}{6}$ 1 2 — | 3 5 5 2 | 1 3 3 1 | $\underset{\cdot}{6}$ 1 1 $\underset{\cdot}{5}$ |

哈 利 路　　哈 利 路 亞　哈 利 路 亞　哈 利 路 亞

| Dm7 G C | F | C/E | Dm7 | G | C |

| $\underset{\cdot}{6}$ $\underset{\cdot}{7}$ 1 $\underline{1\ \underset{\cdot}{7}}$ ‖ $\underline{6\ 1}\ \underline{1\ 6}\ \underline{5\ 1}\ \underline{5\ 3}$ | 4 $\underline{3\ 2}$ 1 $\underline{7}$ | 1 — — — ‖

哈 利 路 我 的 幫助從造天 地 的 耶 和 華 而 來　　**Fine**

94 永恆唯一的盼望

詞曲 / 曾祥怡

Key：F Play：F 4/4 ♩=156

F

| i i i i i i i i | i 5 7 7 7 7 7 7 | 7 i i i i i i i | i 7 7 7 7 7 7 7 |

| i i i i i i i i | i 7 7 7 7 7 7 7 | 7 i i i i i i i | i 7 7 7 7 7 0 ‖

F ‖: 5 5 5 5 2 2 | 1 — 0 3 **Dm** 4 4 4 4 3 3 | 2 — 7 1 | **B♭** **C**
有 一 位 真　神　　他 名 字 叫 耶　穌　他 來

Am 2 2 2 2 3 3 | 1 — 1·7 7 5 **Dm** 6 5 5 — | 5 — — — | **Gm** **C**
到 這 世 界　上　為要 救 贖 你

F 5 5 5 5 2 2 1 | 1 — 0 3 **Dm** 4 4 4 4 3 3 2 | 2 — 7 1 | **B♭** **C**
生 命 的 意　義　　盡 在 這 福 音　裡　只 要

Am 2 2 2 2 3 3 | 1 — 1 5 **Dm** 5 — — — | 0 7 1 2 ‖ **Gm** **C**
你 開 口 呼　喊　耶　穌　　　耶 穌 是

%1.2. F 3 5 — 3 3 | 3 2 1 7 | 1 — — — | 0 #1 2 3 **C/E** **Dm** **D**
生 命　一切 問 題 的 解 答　　　耶 穌 是

Gm 4 6 — 4 4 | 4 3 2 1 1 | 2 — — — | 0 0 3 4 **Gm/F** **C**
生 命　一切 黑 暗 的 亮 光　　　將 憂

Am 5 5 5 6 6 | 1 — 1 2 | 3 4 3 2 1 | 1 — 2 3 **Dm** **A** **Dm**
傷 變 為 喜　樂　將 懼 怕 變 為 力 量　耶 穌

95 最好的朋友耶穌

作詞 / 夏昊雷、謝鴻文　作曲 / 夏昊雷

Key：E　Play：D　4/4　♩=67　GT.Capo：2　K.B.Transport：+2

C　　　　　　　　　Fmaj7　　　　　　　　C　　　　　　　　　Fmaj7

| 3 3 1 1 1 1 2 | 3 3 5 5 — | 3 3 1 1 1 1 2 | 3 3 6 6 — |

6 — 0 3 2 3 ‖
　　　　C　　G/B　　Am　　　　　　　　F　　　　　G

| 5 5 5 2 2 3 | 2 1 1 1 1 2 3 | 6 6 1 7 7 1 2· |
祂了解　你　在意你的感　受　祂關切　你　不曾須臾遠

　　C　　　G　　　　　　C　　G/B　　Am　　Am7/G　　　F　　　　　G

| 5 — 0 3 2 3 | 5 5 5 2 2 3 | 2 1 1 1 1 2 3 | 4 4 4 3 2 1 2 1 |
離　　祂真愛　你　為你分擔苦　憂　祂是耶　穌　你最好的朋

C — 1.2.
　　　　　　C　　G/B　　Am　　　　　　　F　　　　C/E

| i — 1 2 3 4 ‖ 5 5 3 5 5 3 | 5 5 1 1 2 3 5 | 6 6 6 5 5 3 |
友　　無論在何　處　何時何　地　祂都願意與　你　為伴　不

Dm7　　　G　　　　　C　　G/B　　Am　　　　　　　F　　　　C/E

| 5 4 4 3 2 3 4 | 5 5 3 5 5 3 | 5 5 1 1 2 3 5 | 6 6 6 5 5 3 |
讓　你孤單你或　憂　或苦　或愁　祂都了解你　心　為你分

Dm7　G　　　C — 3.　　　F　　G　　　C　　　Cadd9

| 2 — 0 3 2 3 ‖ i — 0 1 2 3 | 4 4 4 3 2 1 2 1 | i — — — | 0 0 0 0 ‖
擔　　祂了解友　祂是耶　穌　你最好的朋　友

Fine

麥書國際文化事業有限公司

96 耶和華所定的日子

詞曲 / LES GARRETT

Key：E♭-E-F Play：C-D♭-D 4/4 ♩=104 GT.Capo：3 K.B.Transport：+3

| 1 1 1 1 1 1 1 | 1 1 1 1 1 1 1 1 | 1 1 1 1 1 1 1 1 | 1 1 1 1 1 1 1 1 ‖

C
‖: 1 1 1 2 3 — | 1 1 1 2 3 3 4 | 3 2 2 3 4 | 3 2 2 — |
這是耶和 華　　這是耶和 華 所定 的 日 子 所定 的 日 子

G
| 7 7 7 1 2 — | 7 7 7 1 2 2 3 | 2 1 1 2 3 | 2 1 1 — |
我們在其 中　　我們在其 中 要高 興 歡 喜 要高 興 歡 喜

F C F C
| 6 6 6 6 6 6 6 | 5 3 2 1 — | 6 6 6 6 6 6 6 | 5 3 2 1 — |
這是耶和 華 所定 的 日 子　　我們在其 中 要高 興 歡 喜

C
| 1 1 1 2 3 — | 1 1 1 2 3 3 4 | 3 — 2 — | 1 — — — :‖
這是耶和 華　　這是耶和 華 所定 的　 日　 子

D♭
| 1 1 1 2 3 — | 1 1 1 2 3 3 4 | 3 2 2 3 4 | 3 2 2 — |
這是耶和 華　　這是耶和 華 所定 的 日 子 所定 的 日 子

A♭
| 7 7 7 1 2 — | 7 7 7 1 2 2 3 | 2 1 1 2 3 | 2 1 1 — |
我們在其 中　　我們在其 中 要高 興 歡 喜 要高 興 歡 喜

G♭ D♭ G♭ D♭
| 6 6 6 6 6 6 6 | 5 3 2 1 — | 6 6 6 6 6 6 6 | 5 3 2 1 — |
這是耶和 華 所定 的 日 子　　我們在其 中 要高 興 歡 喜

D♭
| 1 1 1 2 3 — | 1 1 1 2 3 3 4 | 3 — 2 — | 1 — — — ‖
這是耶和 華　　這是耶和 華 所定 的　 日　 子

D A
‖: 1 1 1 2 3 — | 1 1 1 2 3 3 4 | 3 2 2 3 4 | 3 2 2 — |
這是耶和 華 這是耶和 華 所定 的 日 子 所定 的 日 子

A D
| 7̣ 7̣ 7̣ 1 2 — | 7̣ 7̣ 7̣ 1 2 2 3 | 2 1 1 2 3 | 2 1 1 — |
我們在其 中 我們在其 中 要高 興 歡 喜 要高 興 歡 喜

G D G D
| 6 6 6 6 6 6 6 | 5 3 2 1 — | 6 6 6 6 6 6 6 | 5 3 2 1 — |
這是耶和 華 所定 的 日 子 我們在其 中 要高 興 歡 喜

D A D
| 1 1 1 2 3 — | 1 1 1 2 3 3 4 | 3 — 2 — | 1 — — — :‖
這是耶和 華 這是耶和 華 所定 的 日 子

x3 & **Fine**

97 這一生最美的祝福

作詞 / 李信儀　作曲 / 游智婷

Key：D　　Play：D　　4/4　♩＝70

Gmaj7　　　　　　　　　　　D/F#　　　　　　Gmaj7

| 0 4 6 3 1 7 1 | 6·3 3 6·3 3 6 | 5 — 0 4 6 3 1 7 1 | 6·3 3 6·3 3 6 |

Asus4　　　A　　　　D　　　　　　　　　　　Bm

| 2 — 5 5·5 :3 3 3 3 2 2 3 3 3 1 2 | 3 3 3 2 2 1 1 6 7 |
在　無數的黑夜裡　　我用　星星畫出祢　　祢的

G　　　　D/F#　　　　Em7　　　　A　　　　D

| 1 1 6 3 2 1 6 6 | 3 2 2 2 1 2 2 2·5 | 3 3 3 2 3 3 3 1 2 |
恩典　如晨星讓我　真實的見到祢　　在我的歌聲裡　　我用

Bm　　　　　　　　G　　　A　　　　D

| 3 3 3 2 1 1 0 6 7 | 1 1 1 1 6 3 2 1 6 6 | 1 — — — |
音符讚美祢　　祢的美好　是我今生頌揚　的

§ D　　　　　　　Bm　　　　　　G　　　　　　A

| 3 5 5 5 3 2 1 1 6 | 1 — — — 6 1 1 6 5 3 1 6 | 2 — — — |
這一生最美的祝　福　　　就是　能認識主耶　穌

D　　　　　　　Bm　　　　　　G　　　　　　A

| 3 5 5 5 3 2 1 1 i | 6 — — — 6 1 1 6 5 3 2 1 | 2 — — 0 1 2 |
這一生最美的祝　福　　　就是　能信靠主耶　穌　　走在

D　　　　　　Bm　　G#m7-5　D/A　G/A　　D — 1.

| 3 3 3 2 3 3 0 3 2 1 1 1 7 6 i 6 | 5 6 5 6 i i 6 | i — — — |
高山深谷　祂會伴我　同行我知　道　這是最美的祝　福
| 0　0　0 4 6 3 1 7 1 |

Gmaj7　　　　　　　　　D/F#　　　　　　Gmaj7　　　　　A

| 6·3 3 6·3 3 i | 2 2 5 5 4 6 3 1 7 i | 6·3 3 6·1 1 6 | 5 — — — |

Em7　　　　　　　A　　　　　　　　　　　　D — 2.

| 4 — 4·1 1 | 2 — — — | 7 — — 0·5 :i — — — |
　　　　　　　　　　　　　　　　　在　福　§

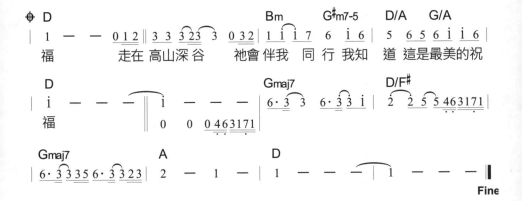

| D | | | Bm | G#m7-5 | D/A | G/A |

‖: 1 — — 0 1 2 ‖ 3 3 3 2 3 3 0 3 2 | 1 1 1 7 6 i 6 | 5 6 5 6 i 6 |

福　　　　　走在 高山深谷　　祂會 伴我　同 行 我知　道 這是最美的祝

| D | | Gmaj7 | D/F# |

| i — — — ‖ i — — — | 6·3 3 6·3 3 i | 2 2 5 5 4 6 3 1 7 1 |

福　　　　　　　0 0 0 4 6 3 1 7 1

| Gmaj7 | A | D | |

| 6·3 3 3 5 6·3 3 2 3 | 2 — 1 — | 1 — — — | i — — — ‖

Fine

麥書國際文化事業有限公司

98 主祢永遠與我同在

作詞 / 周巽光　作曲 / BO & ELSA JARPEHAG

Key：G‑A　Play：G‑A　4/4　♩=80

```
     G              C/G              D/G              C/G
| 0 5 5 5  5 · 5 | 5 4 1  1 · 1 | 7 1 2 5  5 · 5 6 | 5 4  4  —  — |
(Piano)
```

```
     G           D/F#              Em               Bm7
|:0 5 5 5 5  5 5 | 5 6 5 5  5  — | 0 1 1 1 1 3 4 5 | 5 6 5 5  5  — |
  危 難 臨 到 我 信   靠 祢          深 知 祢 必 領 我   度 過
```

```
   C             G/B            Am7               D
| 0 6 6 6 5 5 4 5 | 5 5  3 5 5 5 | 5  —  —  — | 0  0  0  0 |
  祢 信 實 為 我 堅   持 到 最 後
```

```
   G             D/F#              Em               Bm7
| 0 5 5 5  5 5 6 | 6 7 5 5  5  — | 0 1 1 1 1 3 4 5 | 5 6 5 5  5  — |
  當 暴 風 雨 向 我   靠 近          有 祢 同 在 我 不 致   畏 懼
```

```
   C             G/B   Em    D/F#          B7/D#  B7
| 0 6 6 6 5 5 4 5 | 5 1 1 2 2 | 2  —  —  — | 0  0  3 2 2 1 |
  祢 是 我 的 牧 者   我 所 倚 靠              每 個 夜
```

```
  Em   C          D    D/C     Em7   A/C#        D
| 1  0 1 1 2 2 | 2  — 7 1 2 1 | 1 1 0 2 0 2 3 2 | 2  — 1 1 2 4 |
  每 一 天          我 知 祢 永   遠 在 身 邊      主 祢 永 遠
```

```
  G               D/F#              Em               C
| 4 3 3 1 1 5 5 2 | 2  — 7 1 2 2 | 2 1 1 1 5 5 6 | 6  — 1 1 7 1 |
  與 我 同 在      在 祢 裡 面     沒 有 改 變      祢 的 堅 定
```

```
  G/B  C          G/D  A/C#       D                D/F#
| 0 1 7 1 1 1 7 1 | 0 1 1 2 2 3 2 2 | 2  —  —  — | 0  0 1 1 2 4 |
  從 昨 日 到 今 日   一 直 到 永  遠                靠 祢 豐 盛
```

```
  G               D/F#              Em               C
| 4 3 3 1 1 5 5 2 | 2  — 7 1 2 2 | 1 1 1 1 5 5 6 | 6  — 1 2 3 2 |
  應 許 站 立      我 的 未 來     在 祢 手 中      堅 固 磐 石
```

Am7　　　　　D　　　　　　G　　　　　　　　　　D ── 1.
| 2 0 1 1 2 3 2 | 2 0 1 1 7 7 1 | 1 − − − ‖ 0 0 0 0 :‖
全 能真神　　我敬拜祢

E ── 2. ─── A　　　　　　E/G#　　　　　　F#m
| 0 0 i i 2 4 ‖ 4 3 3 1 1 5 5 2 | 2 − 7 i 2 2 | 2 1 1 1 5 5 5 6 |
(轉A調) 主祢永遠　與我同在　　　在祢裡面　沒有改變

D　　　　　　A/C# D　　　　A/E B7/D#　　　E
| 6 − i i 7 i | 0 i 7 i i i 7 i | 0 i i 2 2 3 2 2 | 2 − − − |
祢的堅定　從昨日 到今日　一直到永 遠

E7/G#　　　　　A　　　　　　E/G#　　　　　　F#m
| 0 0 i i 2 4 | 4 3 3 1 1 5 5 2 | 2 − 7 i 2 2 | 2 1 1 1 5 5 5 6 |
靠祢豐盛　應許站立　　　我的未來　在祢手中

D　　　　　　Bm7　　　　　E　　　　　F#m
| 6 − i 2 3 2 | 2 0 1 1 2 3 2 | 2 i i 7 7 7 1 | 1 − − − ‖
堅固磐石　全 能真神　　我敬拜祢

‖: D　　　　　Bm7　　　　　E　　　　　A
| 0 0 i 2 3 2 | 2 0 1 1 2 3 2 | 2 i i 7 7 7 1 | 1 − − − :‖
堅固磐石　全 能真神　　我敬拜祢

E/G#　　　　　F#m　　　　　D　　　　　A/C# D
| i − 0 7 i 2 | 3 2 i · i − 1 6 | 6 − − 0 6 | 6 5 5 − 0 |
　　　Oh　　　　　　　　　Ho

A/E B7/D#　　　E　　　　　　A　　　　E/G#
| 0 3 2 2 2 i 1 i · 1 i | 6 · 5 5 0 3 | 2 2 1 − − ‖ 4 3 3 1 1 5 5 2 | 2 − 7 i 2 2 |
我 敬拜祢 神　　Hu　　　(Piano)

F#m　　　　　D　　　　　Bm7　　　　E　　　　A
| 2 1 1 1 5 5 6 | 6 − i 2 3 2 | 2 − i 2 3 2 | 2 − i i 7 | i − − − ‖
 Fine

99 你們要讚美耶和華

詞曲 / 林良真

Key：F　　Play：F　　4/4　♩= 142

♩= 66

| F | | B♭ | C | F |

| 0　0　0 5 1 2 | 3　3　3　3 | 4 3 3 6 0 6 7 1 | 2　2　2　2 | 1 2 2 3 0 5 1 2 |

要因著 祂 的 大 能 讚美 祂 要因著 祂 的 榮 耀 讚美 祂 要因著

| F | | B♭ | C | F |

| 3　3　3　3 | 4 3 3 6 0 2 3 4 | 5 5 5 5 4 3　2 | 1 － － － | 1 － 0　0 |

祂 的 慈 愛 讚美 祂 凡有氣息都要來讚 美 祂　　　(Drum Fill)

♩= 142

| F | B♭ | C | F |

(Bass)

| 1　0 1　6　5 | 4 4　0　0 4 2 1 2 | 5 5　0　0 5 6 5 | 0 1 0 6 5 0　6 |

| F | B♭ | C | F |

| 1 1　0 1　6　5 | 4 4　0　0 4 2 1 2 | 5 5　0　0 5 6 5 | 0 1 0 1 1 0 5 1 |

| :1 1　0 1　3　1 | 6　1 1　0　0 1 | 2·2 2 2 1 2 2 3 | 3 － － － |

你們 要 讚 美 耶 和華 在 祂的聖所讚美 祂

我們 要 讚 美 耶 和華 來 敞開胸懷讚美 祂

| F | B♭ | C | F |

| 1 1　0 1　3　1 | 6　1 1　0　0 1 | 2·2 2 2 1 7 7 1 | 1 － 0 5 1 2 |

你們 要 讚 美 耶 和華 在 祂的穹蒼讚美 祂 要因著

我們 要 讚 美 耶 和華 來 高聲歡呼讚美 祂 我們要

| F | | B♭ | C | F |

| 3　3　3　3 | 4 3 3 6 0 6 7 1 | 2　2　2　2 | 1 2 2 3 0 5 1 2 |

祂 的 大 能 讚美 祂 要因著 祂 的 榮 耀 讚美 祂 要因著

鼓 瑟 彈 琴 讚美 祂 我們要 擊 鼓 跳 舞 讚美 祂 我們用

| F | | B♭ | C | F － 1. |

| 3　3　3　3 | 4 3 3 6 0 2 3 4 | 5·5 5 5 4 3 2 1 | 1 － － － :| |

祂 的 慈 愛 讚美 祂 凡有氣 息都要來讚 美祂

絲 弦 樂 器 讚美 祂 凡有氣 息都要來讚 美祂

F — 2.———— F　　　　　　　B♭　　　　　　C

| 1 － 0 5̣ 1 2 ‖ 3 3 3 3 | 4 3̣ 3 6 0 6̣ 7̣ 1 | 2 2 2 2 |

我們要　鼓瑟彈琴　讚美袘　我們要擊鼓跳舞

F　　　　　　F　　　　　　B♭　　　　　　C　　　　　　F

| 1 2̣ 2̣ 3 0 5̣ 1 2 | 3 3 3 3 | 4 3̣ 3 6 0 2 3 4 | 5·5̣ 5 5 4 3 2 1 | 1 － － － ‖

讚美袘 我們用　絲弦樂器　讚美袘 凡有氣息都要來　讚美

Fine

100 這是耶和華所定的日子

作詞 / 鄭懋柔　作曲 / 游智婷

Key：F　Play：F　4/4　♩ = 152

這是耶和
華 所定日 子　　神的兒女 當 歡 呼喜樂　　耶和華已
戰 勝仇敵　戰 勝仇敵　全 地 大 聲歡 呼　　這是耶和
華 所定日 子　　神的兒女 當 歡 呼喜樂　　耶和華已
戰 勝仇敵　戰 勝仇敵　全 地 大聲歡 呼
耶 和 華是　我 力量　我 心 中 一切的 盼望　　　耶
和 華是我　的 詩歌　又 是 我 的 拯 救
神 子民行　走 全地　報好 消 息宣告 祢 的 名 高

吉他和弦表

和弦級數	C 調		F 調		G 調	
	三和弦	七和弦	三和弦	七和弦	三和弦	七和弦
I	C	Cmaj7	F	Fmaj7	G	Gmaj7
II	Dm	Dm7	Gm	Gm7	Am	Am7
III	Em	Em7	Am	Am7	Bm	Bm7
IV	F	Fmaj7	B♭	B♭maj7	C	Cmaj7
V	G	G7	C	C7	D	D7
VI	Am	Am7	Dm	Dm7	Em	Em7
VII	Bdim(7)	Bm7-5	Edim(7)	Em7-5	F#dim(7)	F#m7-5
修飾代用	Csus4	Cm	Fsus4	Fm	Gsus4	Gm
和弦低音動線	Am → E7/G#		Dm → A7/C#		Em → B7/D#	
	C/G → D/F#		F/C → G/B		G/D → A/C#	

鍵盤和弦表

和弦級數	C 調		F 調		G 調	
	三和弦	七和弦	三和弦	七和弦	三和弦	七和弦
I	C C E G	Cmaj7 C E G B	F F A C	Fmaj7 F A C E	G G B D	Gmaj7 G B D F#
II	Dm D F A	Dm7 D F A C	Gm G B♭ D	Gm7 G B♭ D F	Am A C E	Am7 A C E G
III	Em E G B	Em7 E G B D	Am A C E	Am7 A C E G	Bm B D F#	Bm7 B D F# A
IV	F F A C	Fmaj7 F A C E	B♭ B♭ D F	B♭maj7 B♭ D F A	C C E G	Cmaj7 C E G B
V	G G B D	G7 G B D F	C C E G	C7 C E G B♭	D D F# A	D7 D F# A C
VI	Am A C E	Am7 A C E G	Dm D F A	Dm7 D F A C	Em E G B	Em7 E G B D
VII	Bdim(7) B D F A♭	Bm7-5 B D F A	Edim(7) E G B♭ D♭	Em7-5 E G B♭ D	F#dim(7) F# A C E♭	F#m7-5 F# A C E
修飾代用	Csus4 C F G	Cm C E♭ G	Fsus4 F B♭ C	Fm F A♭ C	Gsus4 G C D	Gm G B♭ D

和弦低音動線			
Am ⟶ E7/G# A C E / G# B D E	Dm ⟶ A7/C# D F A / C# E G A	Em ⟶ B7/D# E G B / D# F# A B	
C/G ⟶ D/F# G C E G / F# A D F#	F/C ⟶ G/B C F A C / B D G B	G/D ⟶ A/C# D G B D / C# E A C#	

烏克麗麗和弦表

和弦級數	C 調		F 調		G 調	
	三和弦	七和弦	三和弦	七和弦	三和弦	七和弦
I	C	Cmaj7	F	Fmaj7	G	Gmaj7
II	Dm	Dm7	Gm	Gm7	Am	Am7
III	Em	Em7	Am	Am7	Bm	Bm7
IV	F	Fmaj7	B♭	B♭maj7	C	Cmaj7
V	G	G7	C	C7	D	D7
VI	Am	Am7	Dm	Dm7	Em	Em7
VII	Bdim(7)	Bm7-5	Edim(7)	Em7-5	F#dim(7)	F#m7-5
修飾代用	Csus4	Cm	Fsus4	Fm	Gsus4	Gm

※使用Ukulele(烏克麗麗)彈奏時，遇到吉他之轉位和弦，只需彈奏斜線左方的和弦即可。例如：

吉他和弦	C	G/B	Am	Em/G	Dm	A7/C#	F/C	G/B
烏克麗麗和弦	C	G	Am	Em	Dm	A7	F	G

I PLAY 詩歌 – MY SONGBOOK

編著　　　|麥書文化編輯部

總編輯　　|潘尚文

文字編輯|陳珈云

美術編輯|葉兆文、陳盈甄

歌曲版權|張美珍、陳珈云

製譜輸出|林怡君、林婉婷

製譜校對|林怡君、林婉婷

出版發行|麥書國際文化事業有限公司

地址|10647 台北市羅斯福路三段 325 號 4F-2

電話|886-2-23636166

傳真|886-2-23627353

http://www.musicmusic.com.tw

中華民國 107 年 3 月 初版　《版權所有，翻印必究》